粵劇百年在金山

陳小梨 著

目錄

Contents

序言

回顧粵劇百年在金山，
遠洋粵劇表演不畏難。
落葉金山演藝貢獻大，
光輝業績繼往開來傳！

戲曲是中國特有舞台表演藝術，其中粵劇源遠流長，歷明清兩朝演化而成極具特色的南派藝術表演，任何劇種都不能包辦代替。粵劇從廣府文化圈伴隨着華人出洋演藝，在遠洋傳播，發揚光大，成為世界戲劇史上獨一無二的奇蹟，世界上有華人的地方，就有粵劇欣賞。十年前，粵劇成為世界非物質文化遺產。今天美國三藩市八和會館，後起之秀陳小梨學子精心策劃，收集到非常豐富、萬分珍貴、很有歷史價值的藝術資料寫成《粵劇百年在金山》，敘述了粵劇在遠洋演藝奮鬥的珍貴歷史，在此祝賀是書順利出版。

粵劇演員白超鴻、林小群敬賀
寫於 2021 年 1 月 14 日

粵劇何時在北美

州開始上演？

　　據歷史記載，自 1800 年代中期，美國加州發現金礦，引來大批華人來美充當金礦苦力或興建美洲大鐵路，他們開始聚居於現今加利福尼亞州三藩市及屋崙市唐人埠一帶，稱這一帶為金山。「唐人埠」（或作華埠，Chinatown）之名在 1850 年正式確立，比香港開埠晚了八年。

　　當年還未有「粵劇」一詞。廣府人喜歡看戲，又或說看大戲。現在所稱的劇團，當年稱戲班。戲班中人就是紅船弟子。西人將華劇稱作 "Chinese Drama"。

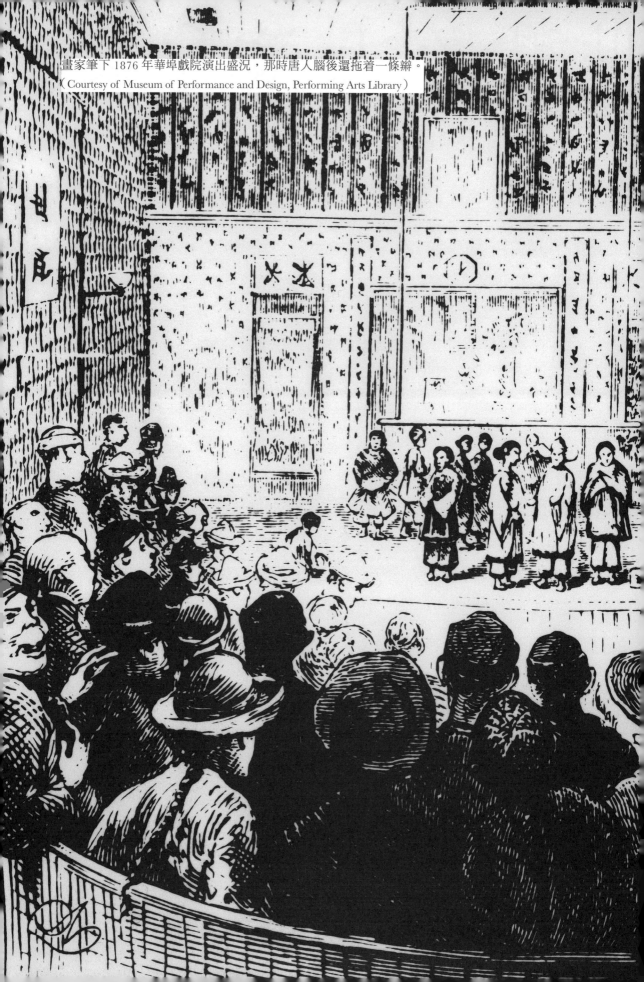

畫家筆下 1876 年華埠戲院演出盛況，那時唐人腦後還拖着一條辮。
（Courtesy of Museum of Performance and Design, Performing Arts Library）

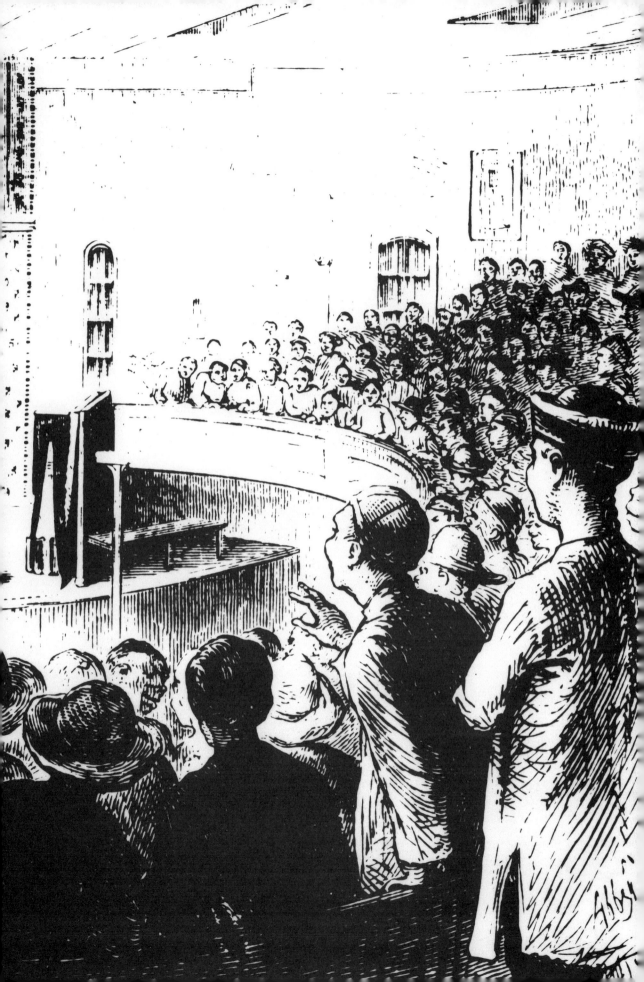

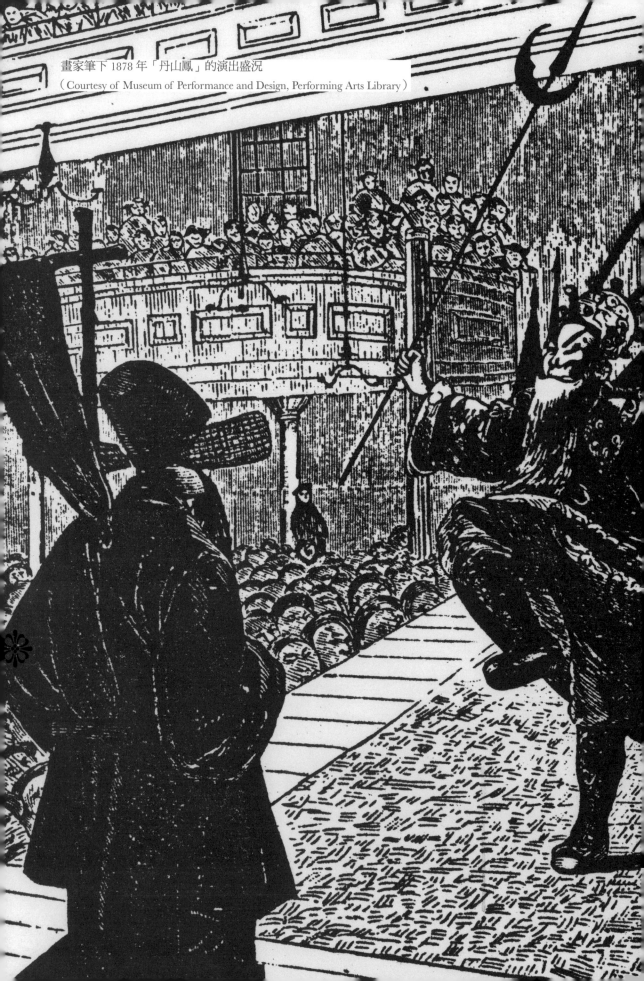

畫家筆下 1878 年「丹山鳳」的演出盛況
（Courtesy of Museum of Performance and Design, Performing Arts Library）

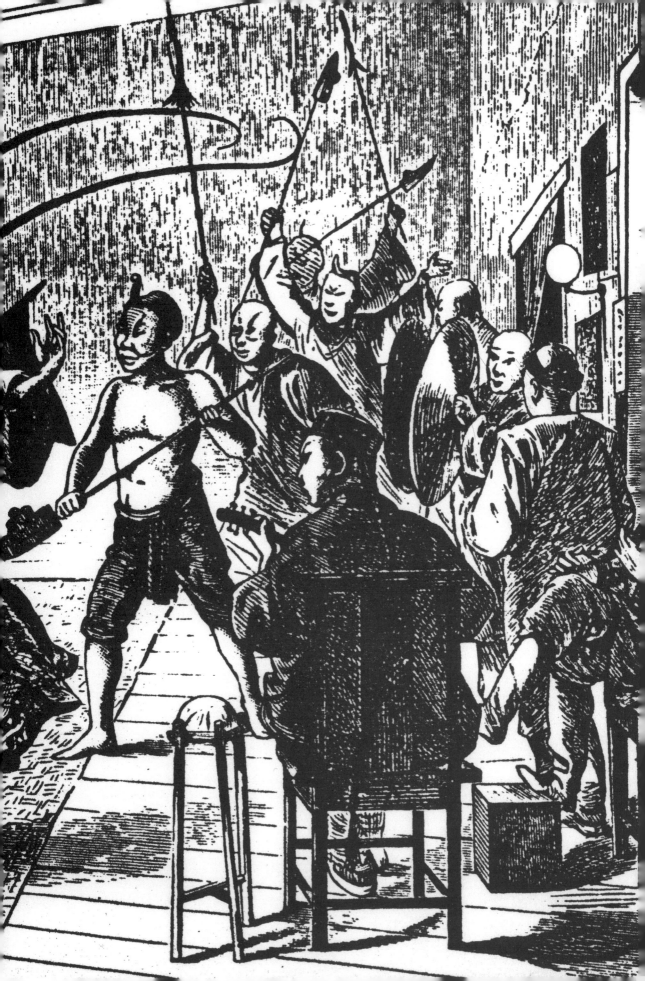

I

1850-1906：大盧
戲院競爭激烈

1852 年 10 月 18 日，華埠商人從祖國聘請有 42 人的「鴻福堂」班來美演出，在當時華埠附近的西人歌劇院演出一個月。不過西人卻對此不感興趣，報導稱「音樂嘈吵，如火雞公在嘶叫，又似小孩子打鼓的一樣」。之後此班續在華埠戲院演出四個月。翌年華商再從祖國聘請了另一班來美演出，而另一戲班又於 1860 年來金山獻藝。這些活動都記載在當年主流社會的報紙上。

華埠第一所戲院，據說始辦於積臣街（Jackson Street），取名「丹山鳳」（Royal Chinese Theatre）。當時入場券售價甚廉。六時開演，取價二毫五仙。八時收一毫五仙，九時收一毫。十時以後，門外有票尾平沽半毫。座位任坐，並無次第之分，生意頗見興隆。不久對門大天井（即後來大中華戲院所在）創建「堯天彩」班，共成兩班，收入亦佳。

1863 年某天，「堯天彩」為黃佛堂演堂戲。是晚演《白鼻哥中狀元》，一早已人頭湧湧。約九時，忽有人大

叫火警，觀眾爭相奔逃。遭燒死和踐踏死者計廿餘人，傷者三十餘人。此為華埠開埠以來第一次劇場慘案。

1864 年，在華盛頓街又建「義群英」，約兩年後改稱為「丹桂院」。是年由祖國聘來一班盛名的紅伶，如花旦大家勝、小生倫、公腳保、二花面大牛章、小武林仔、男女丑蛇仔生等，收入甚佳，尤以大家勝最為出色。券價漲至一元。此時「丹山鳳」亦加聘花旦卓、武生金慶、小生禮、小武周瑜利、二花面大牛富等，俱是一時負有盛名的紅伶，分庭抗禮，而票價不及大家勝之高。自此兩班陸續添聘名伶登台表演，各出奇招，互不相讓，亦常有爭執。所隸屬的伶人亦不敢互相往來。

1870 年華埠已有四間戲院同時上演大戲。1877 年在華盛頓街又新建 "New Royal Theatre"，戲院間為爭取觀眾競爭激烈。1878 年 11 月 12 日，西人報紙報導有一個從中國來的著名戲班來金山演出，並在西人劇場 "Grand Opera House" 演出三晚一日的大戲。那時西方報紙對華劇演出的報導還是較為負面的。不過在 1890 年某日，有機會請來了當代世界級鋼琴大師 Ignacy Jan Paderewski 來觀看一齣華劇表演。事後 Mr. Paderewski 接受報紙訪問時說，從未聽過這麼美好動人的音樂，令他非常感動。因他此話改變了當時很多西人對華劇的偏見。

「丹桂院」可容納七百名觀眾。左上的廂座留給商人和他們的家眷，右上有布簾的廂位是給婦女坐的，因那

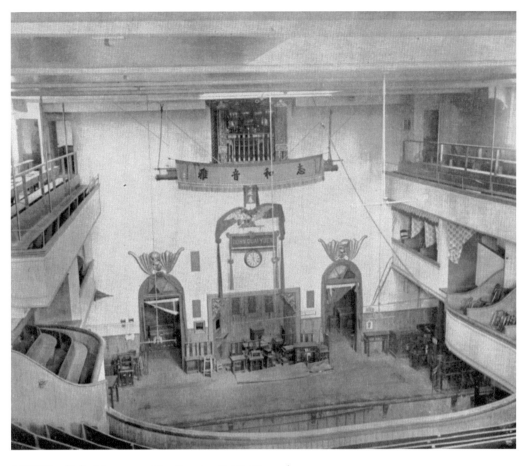

「丹桂院」舞台（Courtesy of San Francisco Public Library）

時婦女不可以拋頭露面。台下是一排排的木板櫈，是一般男觀眾的座位。舞台上沒有掛佈景。劇情需要時，便在台前放上一告示牌。音樂師傅坐在舞台中的椅子。兩邊就是演員出入的虎度門。那時演出不嚴謹，演員在台上演出，當沒有他的戲份時，他們往往會站在戲台一邊吸煙、食甘蔗等。舞台中上方有一個小窗口位，是給劇團主管從該處留意演出進度，從而發出指令。有時觀眾一面看戲，一面可以從這個窗口位看到演員在後台吃喝。

1889 年有一班戲班從祖國來金山演出。當中一位伶人名叫小生和。小生和晚年曾接受香港《華僑日報》訪問,談及他去金山的經歷。他說他們戲班是坐一艘大木船,吃了不少鹹水飯,用了三個月時間才抵達金山。

金山和(1865-1964),原名陳福三,又名陳和。粵劇小生,初以小生和為藝名。1889 年到金山演出達三年之久,被僑胞譽為「金山泰斗」,回國後改藝名金山和。到 1900 年再赴金山演出。1905 年三度來美,至 1906 年三藩市大地震才回國。首本戲有《陳宮罵曹》、《柴桑弔孝》、《石獅流淚》等。金山和終生獻予粵劇,晚年還積極參與粵劇班事。其子白超鴻繼承衣缽,是 50 年代廣州著名文武生,而他的媳婦則是名滿粵劇界的花旦林小群。

1906 年 4 月 18 日,三藩市發生大地震,地震引發火災,在斷水的情形下,大火在華埠燃燒了三天三夜,整個華埠幾被夷為平地。「丹山」、「丹桂」亦不倖免,伶人四散,很多唐山老倌包括金山和亦返唐山去矣。這場大火焚毀了居民的家園,也燒掉了鴉片館、妓院、賭館、戲院。與此同時,市政府的市民出生紀錄也遭焚毀。僑胞因此便利用此法律漏洞替在祖國的家眷申請來美團聚,很快金山居民便人數大增。

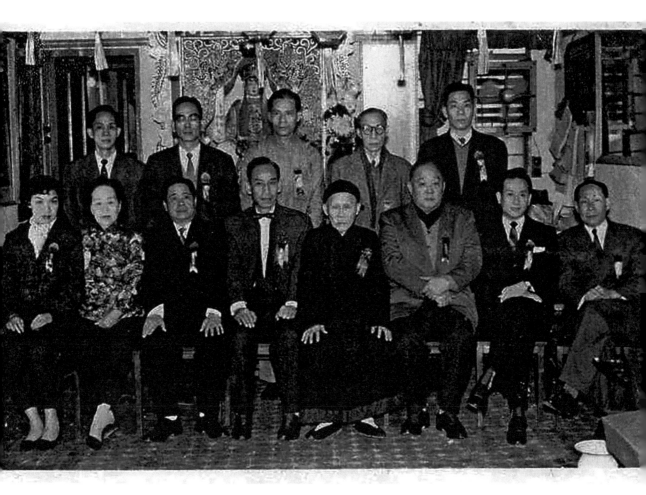

香港八和會館第五屆理事就職典禮（前
排由右至左：鄭炳光，蘇少棠，梁醒
波，金山和，關德興）。時為 1960 年，
金山和以 95 歲高齡出席香港八和會館
關德興就職主席典禮，並擔任監誓人。

金山和晚年照

I

I

1906-1920：華劫後重生

與粵劇，

1908 年，有留美伶人花旦新花生、立仔，小武武松泰，小生芬，公腳源，女丑壬等，在屋崙二街組織「國民安」，繼續演出。此時華人在三藩市積極重建華埠。華埠很快就像火鳳凰一樣浴火重生，新建築紛紛建成。六年後，「國民安」遷往大埠乾尼街（Kearny Street）的上海戲院，改名「民國安」。一年後，再遷往都板街（Grant Avenue，即後來大舞台所在），改名「新舞台」。此時藝員有歐永福、李旺、王冠洲、余基、李是男等，俱是青年志士。而間有一二位伶界演員，如花旦京仔富、新花生、周瑜朋，小武啟，公腳秋等。收入大半撥捐同盟會以為經費。

清末民初，廣州粵劇伶人都是全男班。花旦、女丑都由男演員反串，因此有男花旦、男女丑之角色。至1919 年後，廣州開始准許女性演出，但男女演員還是禁止同台演出。因此有全女班出現，那時冒起了很多盛名的女演員。美國沒有禁止男女演員同台演出的規定，

加上那時金山居民八成以上都是男性，所以戲院亦開始聘來一大班當時得令的女伶來金山演出。她們帶來了很多新穎的舞台創意，倡用五花七彩的舞台背景，又創新了用閃爍膠片裝飾的戲服，婀娜多姿的動人媚態，風靡了不少男觀眾。

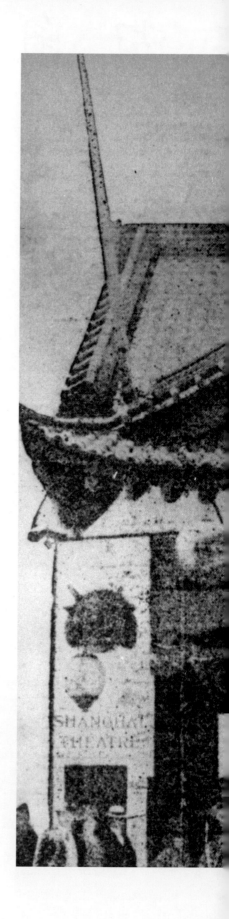

1914 年的上海戲院（Courtesy of Museum of Performance and Design, Performing Arts Library）

NEESE THEATRE

SHANGHAI
THEATRE

I

V

1920s-1930s：
女伶吃香

劇中興，

　　1920 年代是華埠粵劇中興及改良時代。那時華埠
人口大增，僑胞生活得到了改善。看戲成了居民生活
的一部分。1922 年西人媒體廣泛報導，包括金山炳和
關影憐共二十四位伶人的戲班，自大火後首度來金山
演出。此班先到西雅圖的 Orpheum Theater 演出，再
南下金山，在布律委街（Broadway Street）的灣月戲院
（Crescent Theatre）演出。其他名伶還有花旦仙花達、
小生徐桂芬、女旦楊州女等。是時生活水平改善，票價
亦隨之高漲，往昔收二毫半之數的情況不復，戲院生意
興隆。

　　1924 年，位於都板街的大舞台戲院（Mandarin
Theatre）落成。啟幕之初，聘有小生風情杞、靚少俠，
男花旦肖麗康，女旦新貴妃，小武金山炳、靚少秋，男
丑生鬼九，武生靚世芳等，俱是一時負有盛名的紅伶。
不久，位於積臣街的大中華戲院（Great China Theatre）
亦新建成。除上述兩間戲院，還有灣月戲院、永同福戲

大舞台戲院（1924–1986）

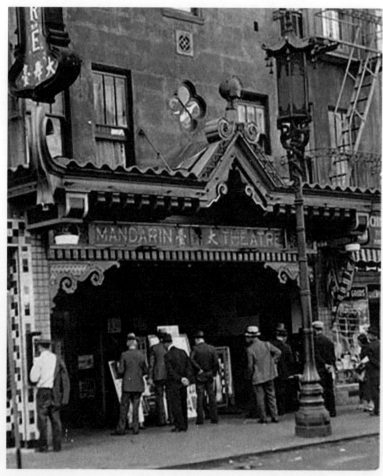

大中華戲院，始建於 1925 年，後改名為大明
星戲院，是現今全美僅存的一間華埠戲院。
（Courtesy of Museum of Performance and Design,
Performing Arts Library）

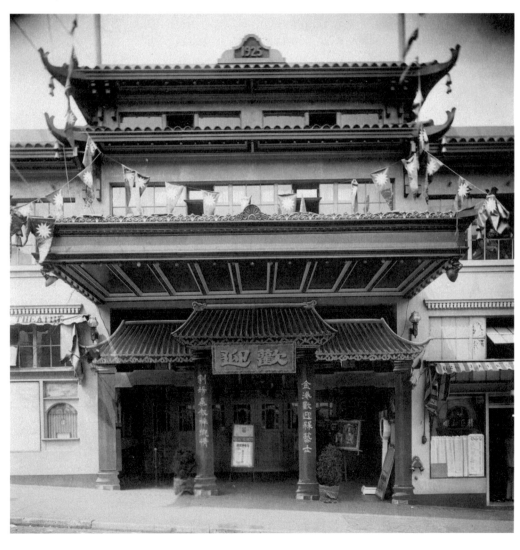

院（Worth Theatre）和大觀戲院，一共五間。此時候，全美華僑人口大增，多有華人聚居的都會，如屋崙、紐約、芝加哥、波士頓都建有唐人埠。看戲是華僑唯一的正常娛樂，因此各地都建有華人經營的戲院，它們聯同加拿大溫哥華，甚至南美的古巴和墨西哥，組成一個網絡，以便從唐山來的老倌可以在各地巡迴演出，告慰各地觀眾的思鄉之情。因此 20-30 年代成了美國粵劇的中興時期。

1936 年由 D. Appleton-Century Company 出版的 *San Francisco Chinatown*（《三藩市華埠》），作者 Charles Caldwell Dobie 對 30 年代華埠戲劇演出的情況有如下的詳盡描述：

中國戲劇跟西洋歌劇有很大分別。中國戲曲劇情大多根據古代的傳統故事。它包含了音樂、詩詞、文學和身體語言的元素。它綜合了戲、歌劇、舞蹈和雜技的表演。如果可以用一個更恰當的名稱，應該說是一個古典華麗的綜合表演（a classical extravaganza）。

現在的表演比以往的基本有了改進。例如花旦角色已由女演員去演，又採用了佈景，舞台上了亦掛上了前幕。不過我覺得這些新改進卻有其好壞之處。

眾所週知中國戲劇的演出是高度程式化。

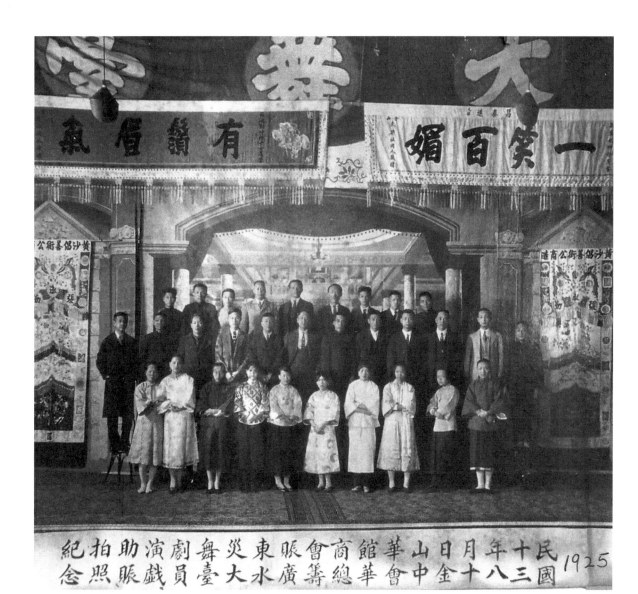

1925 年大舞台戲院的演員（前排左六為張淑勤）

男花旦如梅蘭芳，自少被訓練模仿女性的動作，每一個做手台步都是他們長期累積成的藝術精華。因此在台上他們可以將女角演得栩栩如生。雖誇張而卻是絕美的藝術。相反現時的女演員自恃天生為女性，對角色揣摩全不在意。在台上還特別浮誇地凸顯她們新熨的卷髮，穿着新款摩登的戲服，活像荷李活明星而不像劇中人，而致令劇情顯得格格不入。

另外演員的戲服一向是精美華麗，為的是要彰顯演員在台上的形象。以前華劇表演，舞台上是沒有佈景的。劇情需要時只會放上一個告示牌，寫上地點就是。而現在採用的背景卻非常玲瓏浮誇，鮮艷奪目，大大地蓋過了演員身上的戲服色彩而變了弄巧反拙。同時現在新掛上的前幕，又要再加一個橫跨舞台的紫色橫額，上面寫上極誇張的英文廣告，標售廣州某種專治腸胃不適的藥品等。這樣的設計大大地破壞舞台觀感。

雖然如此，但華劇亦真的有了改良。之前在舊積臣街戲院，當戲在演出時，如果演員沒有他們的戲份時，他們會在舞台旁邊吸煙、食甘蔗等。以前在舞台中央有個窗口，在劇情進行中，可以看到演員在後台吃喝。現在再看不到這些陋習了。

不過華埠劇場給西人一個印象，始終都是混亂和嘈雜。例如劇情進行中，小孩子會跑來跑去，報販會在觀眾席中叫賣，觀眾又會互相談話，似乎絕不關心戲在進行中。唯一能令中西觀眾集中精神觀看的就是演員的翻筋斗和雜技表演。情況就有如在西方歌劇中加插一段芭蕾舞，令觀眾精神一振。

20 年代始，金山華埠已是一個完整的社區。全埠擁有五所戲院、三份報刊，南僑學校建成，東華醫院亦正式啟用。各行各業都設於華埠，當中包括兩間照相館，分別是精美影相館和樂觀影相館。此兩間照相館對當時粵劇演出影響至大。戲院東主會聘他們為伶人拍劇照，刊登在當天報紙上，或印刷在演出場刊上，以作宣傳之用。一小部分的相片有幸被保留至今。這批相片印證了當年著名藝人的容貌、戲服、頭式、化妝和那時代的粵劇演出盛況。

以下是 20-30 年代先後來美演出的名伶的一些資料。從他們的資料檔案中，可以了解到當時大戲的演出盛況。

關影憐（?-1979）

原名周蓮。20-50 年代正印花旦，曾參與香港電影

早期的關影憐

工作。初出道是在當年廣州西關寶華戲院，以「冠群芳」班在此演出，此班其他主要演員有小生陳皮梅、丑生陳皮鴨、武生梁少松等，都是紅極一時的女伶。關影憐於1922年與揚州妹應聘到布律委街的灣月戲院演出。這是三藩市大地震後首次有戲班來美演出。在金山，關影憐演出了一大段日子，得到觀眾愛戴。此時間，與同班小武靚潤才（原名區潤才）結為夫婦。20年代末，受聘於金山大舞台戲院，再度來美演出數年。在戰時，關影憐與譚蘭卿、上海妹、衛少芳被譽為四大名旦。1939年在港參與陳錦棠為首的「錦添花」班，為正印花旦。同年12月18日，關影憐三度來美演出，夥拍李海泉及陳錦棠在大舞台戲院登台，先演《封相》，後演《飛渡玉門關》。三伶並攜有很多精美配景，演出空前成功。關影憐擅演風情戲，她曾與關德興合演《潘金蓮》而得「生藕皇后」之稱號。據說她的潘金蓮搓燒餅技藝，至今無人能及。關影憐女兒區楚翹亦是粵劇名伶，活躍於五六十年代美國各華埠，其夫婿為粵劇文武生盧海天。名旦徐人心是關影憐的徒弟。關影憐四十多年的演藝生涯，紅遍省港澳和美國。60年代後淡出舞台，定居美國金山。

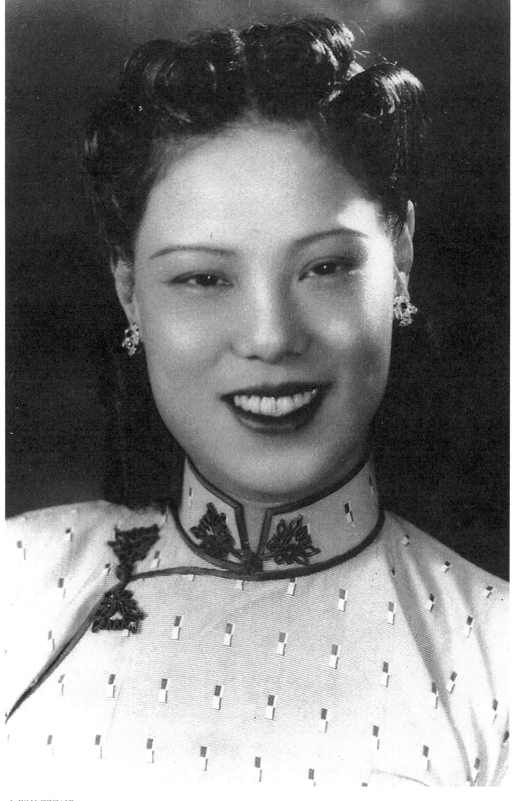

中期的關影憐

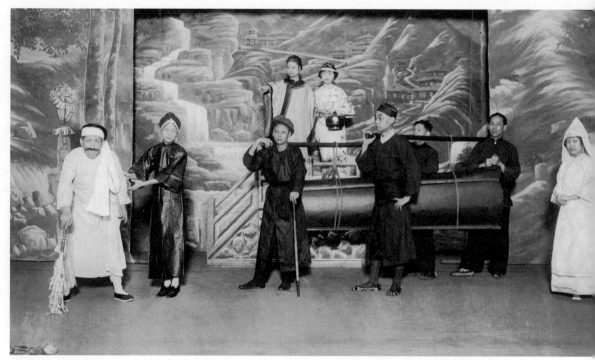

20 年代末，關影憐（左二）在美國三藩市大舞台戲院演出《潘金蓮》的劇照。右一為女慕貞。
（Courtesy of Wylie Wong Collection, Museum of Performance + Design）

張淑勤

根據陳非儂的《粵劇六十年》，民國八年（1919）後，才有第一個粵劇女班，名叫「名花影」。「名花影」是粵劇名伶花鼓江教出來的，正印花旦是著名的文武旦張淑勤。她是陳非儂的誼姐，武功出眾，文才典雅，是一位文武雙全的演員，在《伏楚霸》一劇中的紮腳坐車絕技享譽粵劇藝壇。張淑勤於 1924 年在上海演出，當年上海《申報》對她的評價是：「藝術至精，文武皆能，渾身是戲，拿手戲有《三戲白牡丹》、《石頭記》、《憶子成狂》，膾炙人口。化妝之神妙，舉動之詼奇，使人

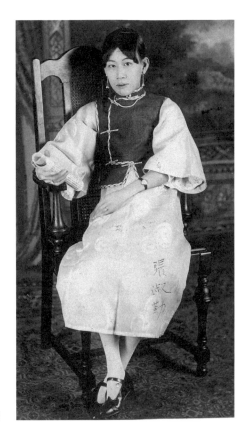

張淑勤

忍俊不禁，且入情入理，非胡調者
矣。」1925 年受聘於大舞台戲院。
在金山演出有一段長時間，又曾到
羅省、紐約、溫哥華等地演出。張
淑勤與李雪芳、蘇州妹、黃小鳳被
譽為全女班時期的四大天皇。

蘇州妹

原名林綺梅，有「梅艷親王」
之美號。上世紀 20 年代是粵劇全女
班最鼎盛時期，達數十班之多。其
中「群芳艷影」、「鏡花影」、「金釵
鐸」、「名花影」被稱為四大女班。
蘇州妹 14 歲隨戲班到美國金山及加
拿大演出。16 歲歸港，在太平戲院
首度登場，聲名鵲起。之後領導名
班「鏡花影」，穿梭於廣州、澳門、
上海各地，受戲迷歡迎，為女班首
席花旦之一。19 歲就急流勇退，結
婚生子，卸卻歌衫，後成為八個孩
子的賢良母親。

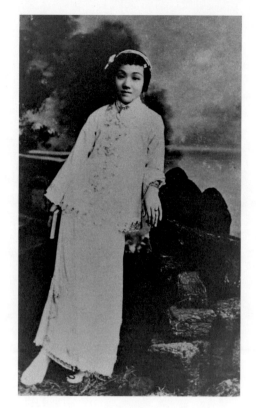

蘇州妹

黃小鳳

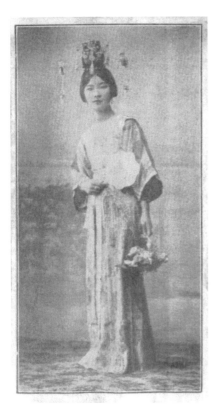

黃小鳳

名女班「金釵鐸」的正印花旦。1918 年已活躍於加拿大舞台。1920 年初於上海及天津演出，擅演風騷戲，以演《金蓮戲叔》之潘金蓮見稱。1921 年在香港太平戲院演出新編粵劇《情海雙環》，標榜佈景華麗，非凡悅目。1925 年重返北美洲獻藝，當年年薪高達一萬五千美元。又曾到南美洲及古巴等地演出。1925 年夥拍小生王白駒榮在大中華戲院演出，至 1927 年才回國。

李雪芳（1900 - ?）

「群芳艷影」班的當家花旦，同班其他演員有李雪霏、廖無可、李醒南、崔笑儂、羅雪軒、黃雪梅、雪影鸞等。

李雪芳的首本戲是《仕林祭塔》和《黛玉葬花》。李伶表演動作嫻熟，歌喉清純而高亢，有「金嗓子」的美號。她善於演苦情戲，在《仕林祭塔》

一劇中飾白素貞，一大段的「反線二王」和她的「祭塔腔」一氣呵成，全無絲毫滯礙，得到觀眾的讚賞與歡迎。她亦曾灌碌了不少唱片。

1924年，她在上海演出，紅極一時。康有為看了她的戲後為她加尊號為「雪艷親王」，將她與梅蘭芳相比，因此有「南雪北梅兩芬芳」之美談。

李雪芳於1927年首次來金山演出，婚後息影。後於1933年復出，帶領戲班來美作巡迴演出，再度在大舞台亮相。

1936年4月1日，由李雪芳、馮俠魂主演的電影《黛玉葬花》在廣州上演。上海《申報》有這樣的報導：「北有梅郎，南有雪芳。李雪芳唱《葬花》、《焚稿》、《歸天》，震撼歌壇。美麗華貴之古裝片，高尚文雅之悲情劇，名譽天下之南國歌后。諺云：『不知李雪芳，不算見識廣。不聽葬花曲，不算曉音樂。』」

李雪芳對女班演出影響至大，

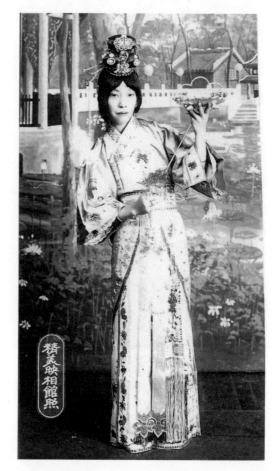

李雪芳的劇照。20年代花旦還未有片子，面部化妝亦很簡單。

她和蘇州妹首先採用七彩刺繡戲服
及軟性佈景，還帶起全男班的大老
倌設置私人衣箱。李雪芳退出舞台
後，全女班亦漸走下坡。

梁蘇蘇（名字見於下方海報）

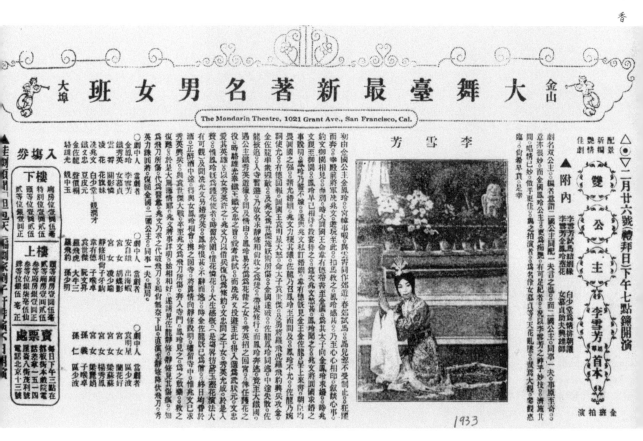

1933年，李雪芳在美國金山大舞台戲院演出《雙公主》的宣傳海報。合演者還有女慕貞、關影憐、
花旗妹、聲架同、胡蝶影、梁蘇蘇等。

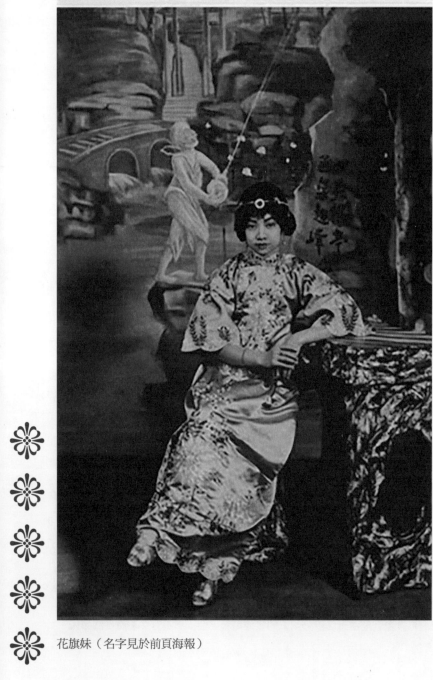

花旗妹（名字見於前頁海報）

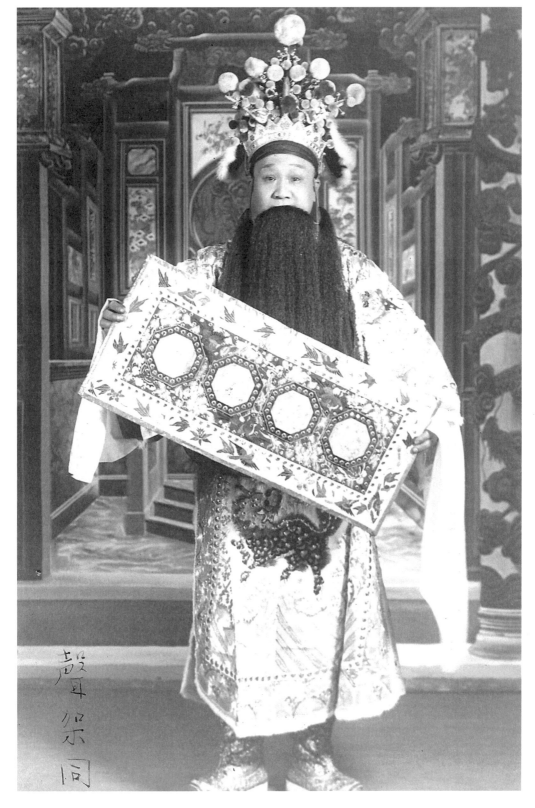

聲架同（名字見於頁 041 海報），清末民初具有影響力的武生，在「樂千秋」班演出《舉獅觀圖》而聞名。

胡蝶影

原屬廣州西堤大新公司女班。該班著名的演員還有文武生白蓮子、劉彩雄、謝慧儂，丑生潘影芬，花旦楊素卿、倩影儂、飛霞女、雲中鳳、陸小仙（藍茵），小生雲中鶴、林秋聲，小武白杏蓮等。

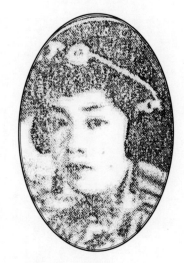

胡蝶影

1933年，華埠僑領趙樹燊（Joseph Sunn Jue）在金山成立了大觀影片公司，開始拍攝華語電影，開山之作是《歌侶情潮》，講述在美華人青年的戀愛故事。該片由新靚就（關德興）和胡蝶影分飾男女主角。

女慕貞（1906-?）

全女班時期著名花旦。因操行貞潔，被譽為「聖女」。曾在廣州大新公司天台、先施天台、西堤大新公司天台獻藝。首本戲是《藍橋會仙》和《寶蟾送酒》。其「反線二黃」令不少觀眾為之傾倒。1925年11月，19歲時受聘於金山大舞台戲院，演出《黛玉葬花》、《仕林祭塔》等名劇。

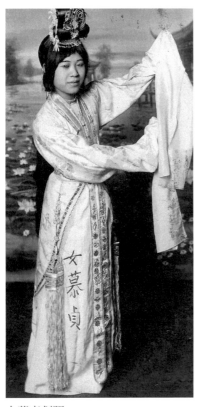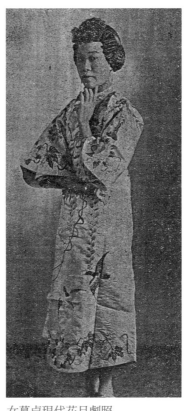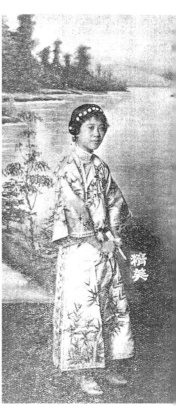

女慕貞劇照　　　　　　女慕貞現代花旦劇照　　　　女慕貞現代花旦劇照

鄭詠魁

　　全女班時期著名丑生。1923 年隨「群芳艷影」班到
上海廣舞台演出，開台戲為《情天血淚》。台柱尚包括
武生曾瑞英、花旦梁麗珠、艷旦牡丹蘇。1925 年加入
「珠江艷影」班，再到上海演出。上海《申報》報導說：
「『珠江艷影』之藝員，各有所長。丑生鄭詠魁，舉動
自然，莊諧並作，亦儒亦俗，多才多藝，不愧為該班台
柱。鄭詠魁之說笑，座客莫不捧腹，而詠魁獨不笑，其

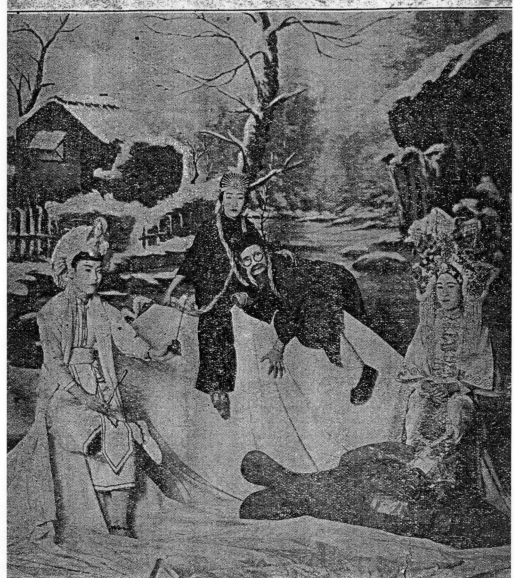

牡丹蘇　　李雪霏　　鄭詠魁　　女慕貞

20 年代後期，美國金山大舞台戲院的大戲演出宣傳剪報。

一種癡呆態度，與卓別靈相仿佛也」。鄭伶右眼已瞎，表情全賴左目傳達。20年代後期活躍於金山藝壇。

新貴妃

1924年，美國金山初建大舞台戲院，啟幕之初，聘有女旦新貴妃，小武金山炳、靚少秋，男丑生鬼九，武生靚世芳，小生靚少俠等，俱為一時享有盛名的紅伶。此段時間，新貴妃結識了同台的金山炳，兩人不久在美國結為夫婦。後回國，晚年任教於廣東粵劇學校，為第一屆五十位導師之一。因本姓原，人稱原老師，是美西八和會館元老何應衡在劇校的導師。

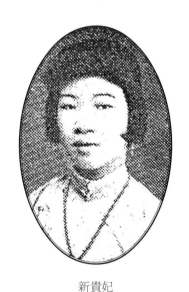

新貴妃

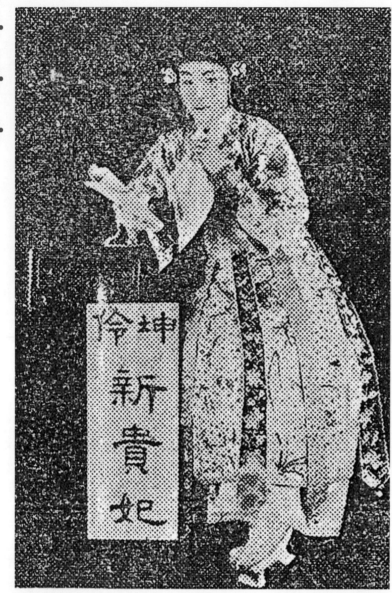

新貴妃

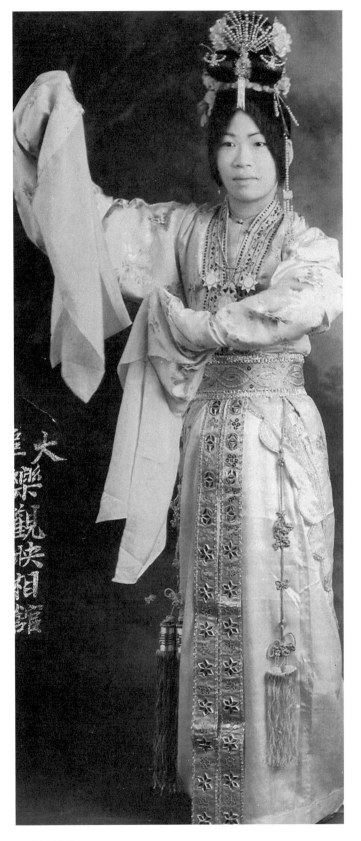

新貴妃劇照

金山炳（1898-?）

原名陳興。清末民初著名小生，學藝於廣州。曾先後在「國豐年」、「周康年」、「祝華年」、「詠太平」等名班演出。清光緒後期的「國豐年」班，主要演員先後有肖麗湘、貴妃文、周瑜利、金山炳、大眼順、千里駒、周瑜林、白駒榮、靚少華等。該班多演古老排場戲，如金山炳的《唐明皇長恨》。金山炳與蛇仔利、靚元亨等在「祝華年」班合演《海盜名流》，聲名鵲起。而由他主演的《季札掛劍》一劇，則是第一齣全用廣嗓和平喉唱出的廣東大戲。金山炳和新貴妃兩人在 1924-1926 年間在大舞台戲院演出，又曾到溫哥華和紐約演出超過一年的時間。

李雪霏（1908-?）

李雪霏

著名女旦李雪芳的胞妹。1927 年，19 歲時到金山大舞台戲院演出。原隸屬「群芳艷影」班，當時主要演員有李雪芳、李雪霏、廖無可、李醒南、崔笑儂、羅雪軒、黃雪梅、雪影鶯等。

李雪霏

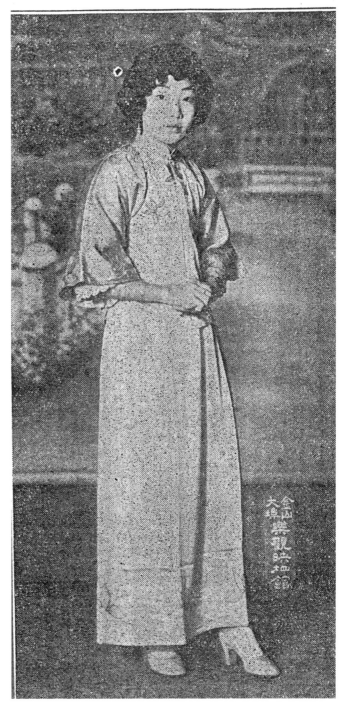

李雪霏時裝扮相

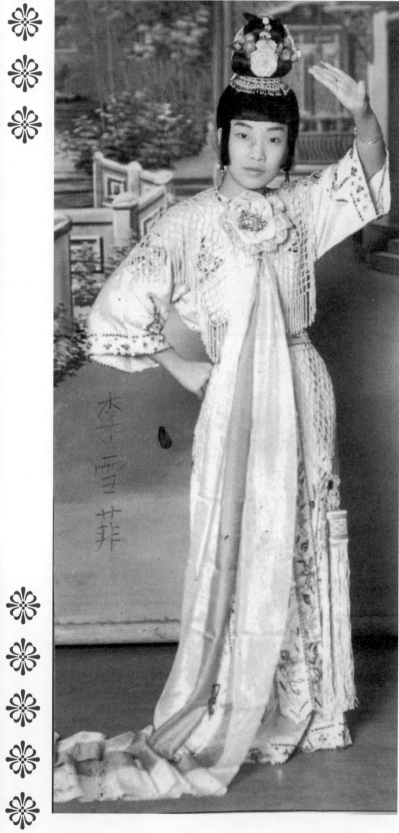

李雪霏古裝扮相

金蝴蝶劇中李雪霏之飾金蝴蝶

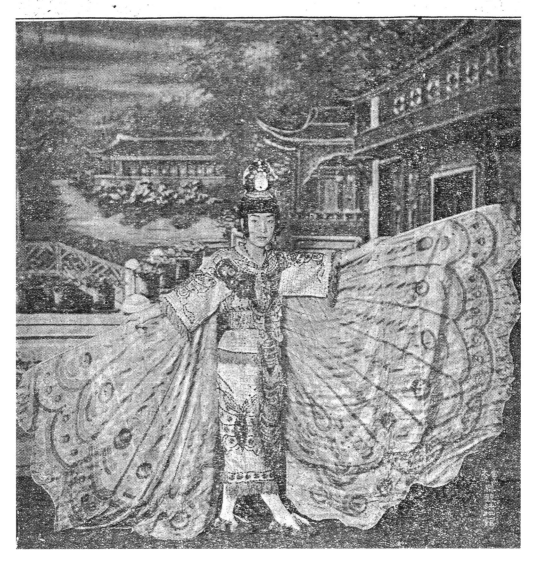

20 年代中的宣傳戲橋剪報，當時戲服鮮艷奪目，佈景華麗。

李雪霏在大舞台戲院的演出劇照,見證了當年女班的戲服鮮艷奪目,佈景亮麗美觀。
（Courtesy of Wylie Wong Collection, Museum of Performance + Design.）

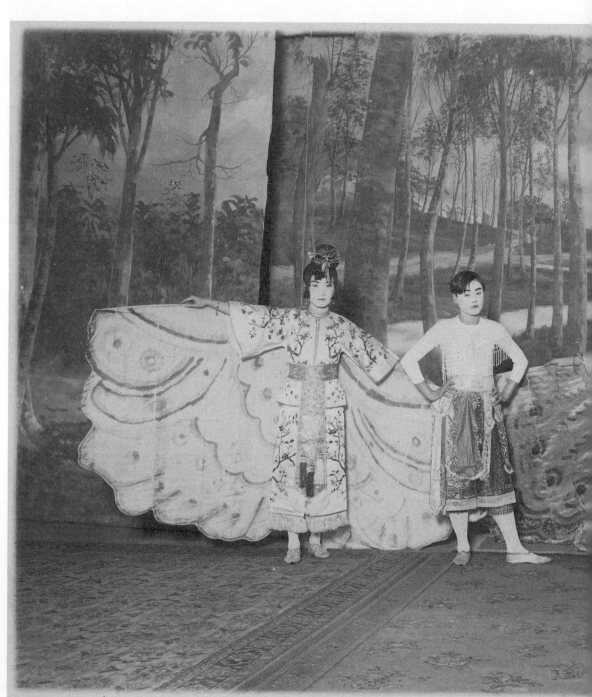

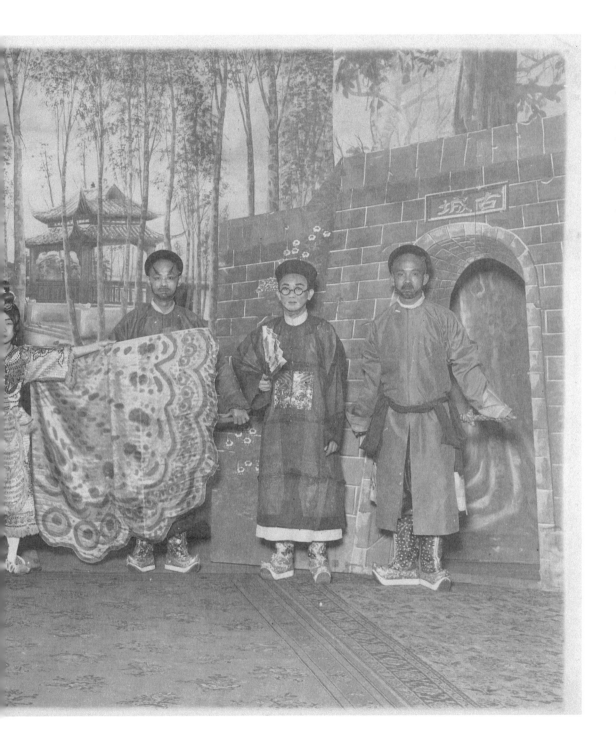

白駒榮（1892-1974）

原名陳榮，號少波。1911年19歲時投身學藝，兩年後，進入廣州四大名班之一的「國豐年」為小生。該班主要演員先後有肖麗湘、貴妃文、周瑜利、金山炳、大眼順、千里駒、周瑜林、白駒榮、靚少華等，多演古老牌場戲。1924年，「人壽年」班到上海演出，演員有武生靚榮、小武靚新華、花旦千里駒、小生白駒榮、男丑馬師曾。白駒榮代表作有《金生挑盒》、《再生緣》等。1925年，33歲時受聘於美國三藩市大中華戲院演出。同行的還有新珠、子喉七等。白駒榮在金山演出近兩年。在金山他初拍女旦黃小鳳，後拍男花旦小丁香。這位早已被譽為「小生王」的名伶，大受金山僑胞歡迎。這段時間，這三位名伶亦為金山粵劇質素改良貢獻良多。白伶的唱腔在粵劇界被公認為自成一派，其表演藝術與薛覺先、馬師曾、桂名揚合稱為四大名派。白氏灌錄了大批唱片，留給後學欣賞和學習。45歲後白氏開始失明。但殘疾並不影響這一代伶王的藝術造詣及對舞台的眷戀。他仍然堅持在舞台上演出和灌錄唱片。1959年廣東粵劇學校成立，白駒榮出任首任校長，培養粵劇新一代。1960年，68歲失明的他還隨廣東粵劇團赴澳門演出《二堂放子》等劇目。白駒榮的三位女兒俱是粵劇著名花旦，她們是白雪仙、白雪紅和白雪梅。

白駒榮演離鸞影花園相會之曲本　（大中華戲院刊）

小生白駒榮，在粵東第一班掌正印多年，有「小生王」之號，本院不惜重資，特

美演技，該伶聲色藝三者，均臻上乘，無懈可擊，所演之劇本，縱屬舊名目者

伶匠心獨運，有點鐵成金之能，所唱之曲本，縱屬舊詞句者，而該伶妙舌翻新

三日繞樑之韻，至其新串之劇本，新出之腔調，則更出化入神，歎觀止矣，只

服麗都、修飾華美，出場之頃，儻若「神仙排雲出」，令觀者有

道上、應接不暇之勢，此「小生王」之所以為「小生王」也歟，茲特將該伶所

曲本、刊送顧曲諸君，吾知諸君于評品之餘，必鼓掌而言曰，名伶自有真

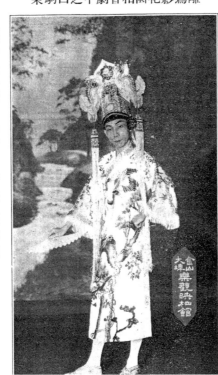

離鸞影花影園相會之中劇白駒榮

離鸞影花園相會　（二王滾花）

我估道久別相逢好似糖痴豆。誰料一旦變了水拘油。我地師妹近來心事塵叫

何今日得叫嬲。佢一定叫起醋嚜古我食新忘舊。等我上前講明白來歷根由。

記得個年六月初九。全你兩人分別在火船頭。謂謀生計前往南洋埠。以為紅

定有大作頭。誰料無良先與共韓介人兩個衰鬼做。對我賣為豬仔做馬牛。後

燒工塲我乘機出走。不料一時失足機平命喪陰洲。多得周自強兒妹把吾救

園中我將你◯數臭。方才蓮湖個女子非是全我乘佳藕。個大大恩人就唔係老周。

口轉杭州。估你貞節女人不料你戀愛風流。你嫁左個大老爺你還來

1925 年白駒榮在美國大中華戲院的演出場刊，並附印其主題曲曲詞。《離鸞影・花園相會》曾被灌錄成唱片。

梅之淚中劇白駒榮

〔滾花〕詇情兩個字都算係關心。這種心事對誰談。樁首問天唤天呀因何使我

樣。為花廳種種唔係我惹起我恨海波瀾。〔中板〕曾記得當日裏遊玩西山。在金家曾

得這位姑娘。當此時眉目傳情欲把佳人再訪。又聞聽他被擄嚇得我胆震心寒。因

上身臨虎穴打救佳人出難。在中途父遇着父親為難。他說道一男一女定有非常

幹。不由分說所以淚下分張。無奈何忍氣吞聲惟有嗟自嘆。問皇天因故使我

等緣慳。從今後再瞻望與佳人一盼。若要相逢除非夢到巫山。到如今為憶佳人恨

我心腸欲爛。我須有魚書准備惟是未有紅娘。〔埋位〕無

打坐更覺添煩。

〔中板〕愿郎人并非是一個輕浮浪子。今晚夜成嬌你以以不被嫌疑。古道你一定

坐無聊邀某到此。講一講從前事慰我懷思。却原來你个心與吾同意。好多難言話

同我暗自心知。從今後我兩人只可當知己。若是話婚姻呢件事請誰知。還須

我兩人必須要堅持到底。莫要聽讒言疑我薄倖你暗自懷思。皆因為我个老豆週

唔通氣。我娘親一定是上未曾聽知。曙。你明早。請你位令壽。去到我家裏。講明這

事。我母一向心慈。倘若是我兩人得諧連理。如不然對你嚟說此後不再娶

〔中板〕那有不從這道理。我娘心事豈唔知。父道慈毋多愛子。言如金石勝鬚眉。自家愧殺

男子不能比得你娥眉。還有兩言囑咐你。寒妾加衣飢進食。明早至緊將提親事。千

不可再延遲。〔介〕本欲再談多幾句。天時將亮不便宜。〔介〕姑娘言語吾當記。女兒

〔中板〕想郎人恨天涯裏。綉闈深鎖少人理。粉台脂粉無人理。父恐怕我地阿嬌懶

眉。今晚命人邀吾至。其中一定慈難舒。若是不對園裏。佳人慈緒誰知。催着

兄河邊去。〔介〕又只見紅葉落飛飛。勤住了馬兒對河觀祝。又只隔河人映像娥眉

擠住嚨喉聲細細。樓頭女子聽言詞。金家姑娘可是你。〔介〕

《梅之淚》劇中的白駒榮

白駒榮在他的傳記中描述上世紀 20 年代金山的粵劇情況：

　　這裏的粵劇班子制度和上演的劇目，還是廣州二十年前的狀況。演爆肚的提綱戲，戲的內容色情誨淫，奸殺恐怖，封建迷信，表演低級下流，極不嚴肅，制度鬆弛簡陋，更談不上表演質量。當地戲班從沒有演過有固定劇本的劇目。我和新珠、子喉七決心要把這種情況改變過來。逐步以我們帶去的劇目代替他們的提綱戲。由於這些新戲，曲詞乾淨，情節較緊湊，表演嚴肅認真，給舞台帶來新的景象，受到當地觀眾的熱烈歡迎和好評。當地華僑都很喜歡看祖國的粵劇藝術，只要是廣州去的粵劇老倌，他們都熱烈歡迎和支持。為了支持當地粵劇班子，新珠把他所演過的關戲劇本，子喉七把他首本戲《醜女洞房》和《十奏嚴嵩》，我把《泣荊花》、《可憐女》、《西藏喇嘛僧》、《一刀成妻妾》等劇本，都送給他們。

新珠（1894 - 1968）

原名朱植平。14 歲到廣州少年戲館學藝。受教於名伶花鼓江。隨後到廣州、泰國、馬來西亞等地演出。

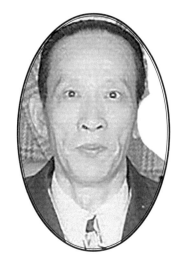

新珠（攝於 1945 年）

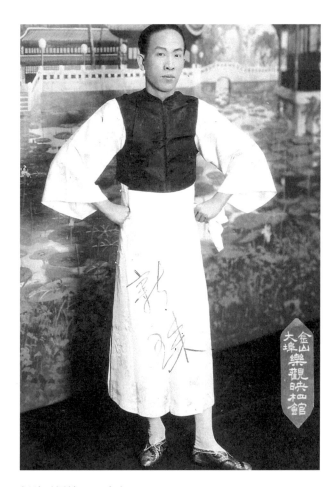

新珠（攝於 1925 年）

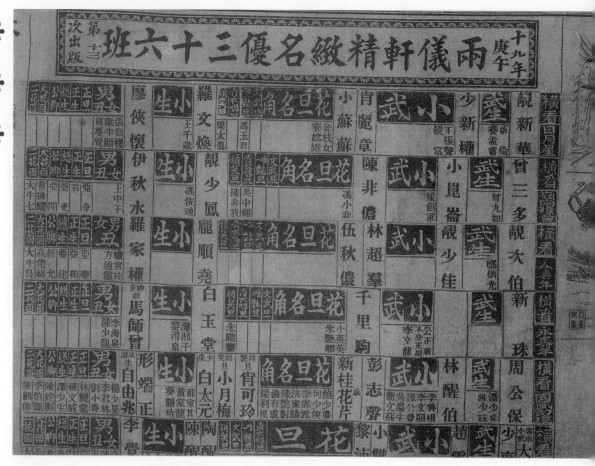

1930年廣州戲班海報。新珠任大型班的騎龍武生，與靚新華、曾三多、靚次伯齊名。

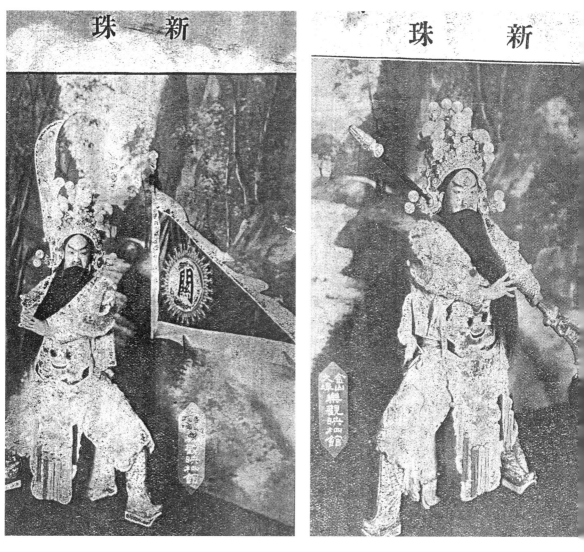

新珠的關雲長扮相，20年代中期在金山演出。

27 歲回國。歷任省港大班的騎龍武生，1924 年參與「祝華年」班到上海演出。該班演員有武生新珠、小武靚雪秋、花旦小紅。1925 年與白駒榮應邀到美國三藩市大中華戲院演出。新珠以演「關戲」馳名中外。首本戲有《水淹三軍》。1930 年在廣州粵劇海報上，新珠隸屬當年名班「永壽年」之首，其他主要演員還有名男旦千里駒、小生白玉堂、神童新馬師曾、丑生李海泉。1936 年新珠再度來美獻藝，聯同新馬師曾在美巡迴演出。第三次來美適逢太平洋戰事，被逼滯留一大段時期，戰事結束才回國。1958 年入廣東粵劇院，後任教於廣東粵劇學校。

西洋女

20 年代全女班花旦。隸屬「鏡花影」班，當時主要演員有蘇州妹、關影憐、蘇醒群、曾瑞英、西洋女、林麗卿等。1924 年 12 月在金山灣月戲院，西洋女一連四晚演出《香花山大壽》。她是首位有相片刊在戲橋上，作為宣傳之用的伶人。西洋女在金山演出時邂逅武生新珠，兩人後來結成夫婦。1935 年參加「千秋新聲」班在廣東大戲院演出，其他演員有湯伯明、新蛇仔秋、依秋水、陶醒非、新珠等。

女洋西

西洋女

西洋女

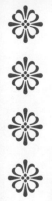

小蘇蘇

全女班時期主要演員。1925 年在金山演出，能文能武，能生能旦。

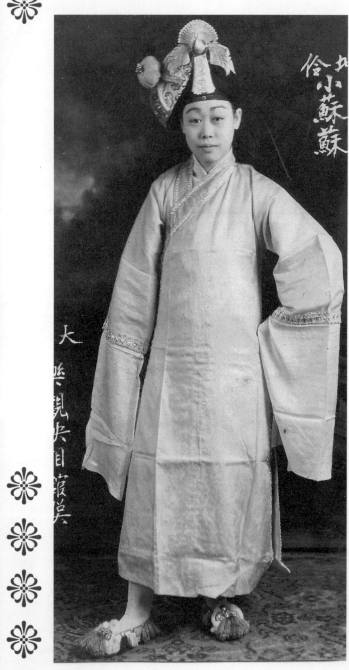

坤伶小蘇蘇反串小生的戲裝

子喉七（1891-1965）

　　原名劉東海，成名於清末民初，是20年代一位通天老倌。唱功十分獨到。曾夥拍白駒榮在省港大班任正印花旦。後改任男女丑。在「大中華」班與靚少華合作無間。首本戲是《丑女洞房》，曾在《風流天子》飾楊貴妃，在《十奏嚴嵩》飾嚴嵩，一段大中板之《嚴嵩乞食》，唱到街知巷聞。1925年和白駒榮、新珠一同應邀到美國三藩市演出。1948-1951年期間，還參演過八齣電影。後終老於香港。

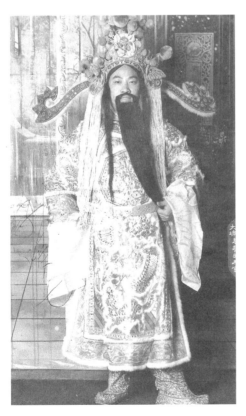

子喉七的男丑劇照

子喉七的女丑劇照

新蛇仔秋

　　清末民初省港大班著名男丑。在南洋以《莊周蝴蝶夢》一劇而聲譽鵲起。新蛇仔秋以嗓音清屬見著。他的詼諧曲《上雲梯・阿姑生得俏》十分流行。又跨行業唱《六郎罪子》。在「樂榮華」班演《客途秋恨》。1909年，廣州有一份報紙名《安雅報》，內有粵劇廣告，其中有一「耀華年」班，演員有聲架南（靚少佳的父親）及新蛇仔秋（靚少佳的師傅）。（見何建青《紅船舊話》）

　　1924年參與「樂榮華」班到上海演出，同班演員有武生賽子龍、小武靚少英、花旦五星燈。1925年新蛇仔秋在大中華戲院與白駒榮同台演出。

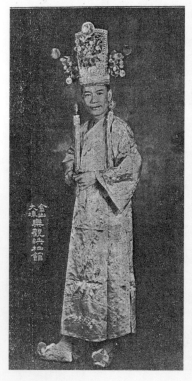

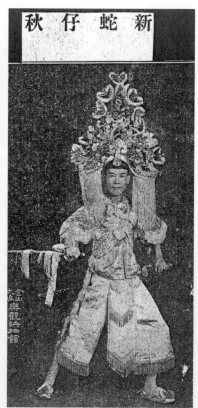

新蛇仔秋文丑扮相　　　　　新蛇仔秋小武扮相

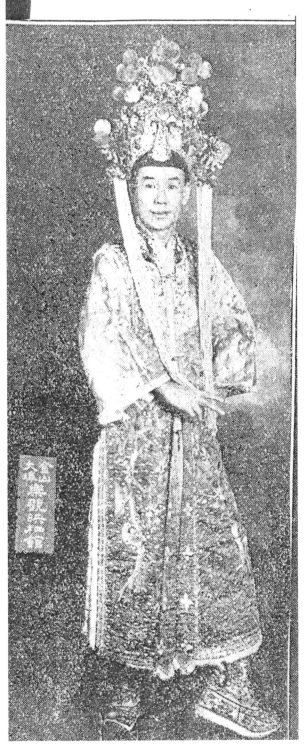 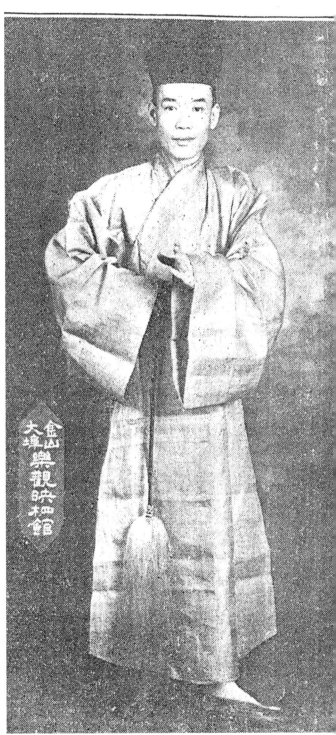

新蛇仔秋文武丑扮相　　新蛇仔秋丑生扮相

正新北

　　清末民初著名小武，聞名於省港澳，在美國各地更
為吃香。曾夥拍新珠演《水淹三軍》，飾演關平。

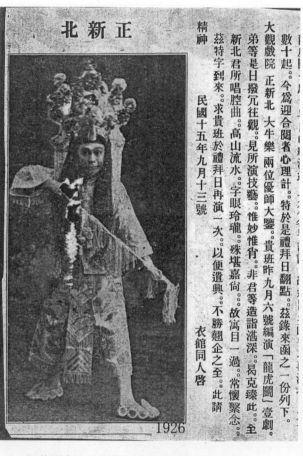

精神

大觀戲院正新北 大牛樂兩位優師大鑒。貴班昨九月六號編演「龍虎鬥」壹劇。
弟等是日撥冗往觀。見所演技藝。惟妙惟肖。非君等造詣湛深。曷克臻此。全
新北君所唱腔曲。高山流水。字眼玲瓏。殊堪嘉尚。故寓目一過。常懷縈念。
茲特字到來。求貴班於禮拜日再演一次。以便遣興。不勝翹企之至。此請

數十起。今爲迎合閱者心理計。特於是禮拜日翻點。茲錄來函之一份列下。

衣館同人啓

民國十五年九月十三號

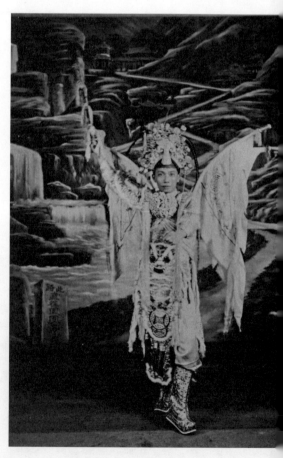

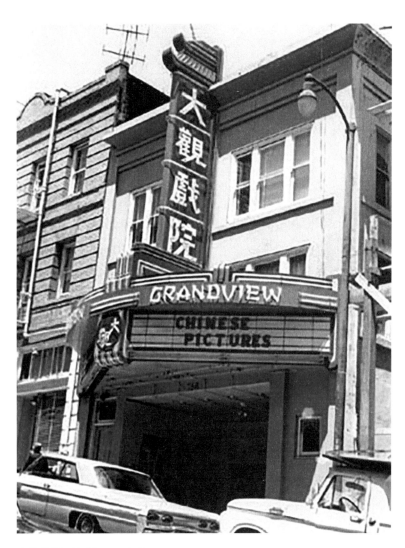

大觀戲院（攝於 1964 年）

衛仲覺

　　原名衛寶鎏。胞妹衛少芳是戰前省港四大名旦之一。衛仲覺 18 歲拜靚榮為師。某次馬師曾因故未能演出他的首本名劇《佳偶兵戎》，臨時要找人替代演出。衛仲覺接受挑戰，成功演出，獲觀眾認同。不久，他赴美國演出，一鎚鑼鼓便在美洲經歷了五年的藝術生涯，在美國，更和名女旦金絲貓結成終生伴侶。這對金山大老倌，結婚時非常轟動，備有大燈籠、八人大轎，鳴鑼響笛迎娶新娘，傳為一時佳話。回國後，藝術更趨成熟。1934 年，衛仲覺已被譽為文武丑生王。是一位德藝雙馨的大老倌。姪女衛明珠也是名花旦，活躍於 40-50 年代粵劇舞台。

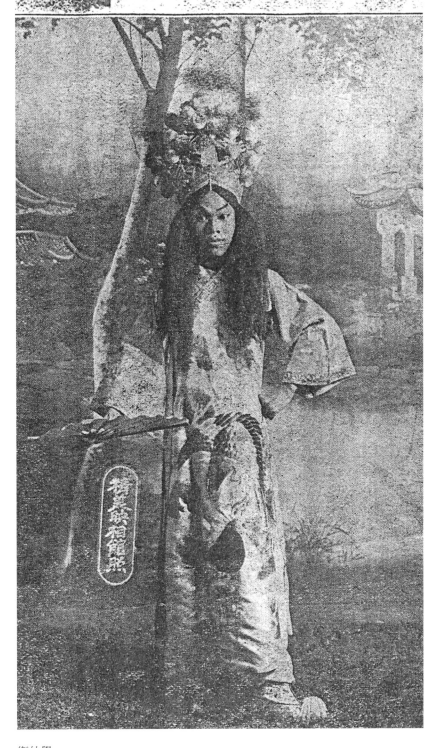

衞仲覺

金絲貓

全女班時期著名花旦。1924 年 7 月 15 日在上海演出，上海《申報》報導：「有全女班演出《風流天子》，金絲貓飾楊貴妃。《醉酒》之做工，如拗腰、臥魚、含杯等功夫，應有盡有。醉眼惺忪，搖搖欲墜，形容醉酒之神態，有初寫黃庭之妙。」1926 年受聘於金山大中華戲院演出。首本戲《三娘教子》，大受歡迎。在當地與名文武丑生衛仲覺結為夫婦。1929 年從金山回國後，重到上海演出。上海《申報》又報導：「粵劇女伶金絲貓，能戲甚多，色藝俱佳。傑作《黃彩妹》，文武兼全，唱做並重，向在舊金山及南洋等地上演，無不滿座。劇中「沐浴」一場，彩景燈光之佳，美麗無比。而武術中如雙劍軟鞭等之表演，尤能出人頭地」。1932 年夥拍任劍輝到越南演出，為任劍輝的正印花旦。

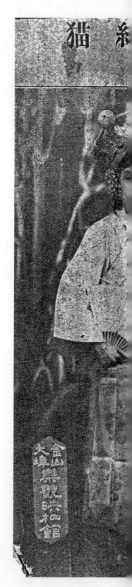

金絲貓小生扮相

20 年代中期已有花旦穿着泳裝於粵劇　　金絲貓劇照
舞台出演

牡丹蘇（1904-1997）

原名梁敏生，著名女旦，能文能武，又善反串小生。初隸「鏡花影」班，後改隸「群芳幻影」班。以演《伏楚霸》之趙王姑持蹺坐車，暨《夜弔白芙蓉》之倒串小武唱大喉而享有盛名。1923年12月12日上海《申報》報導牡丹蘇與曾瑞英在滬演出個多月，對牡丹蘇所主演的《芙蓉恨》，尤為讚賞。上海《申報》1925年1月15日報導：「近年來滬坤班演《芙蓉恨》最優者，當推牡丹蘇。本為旦角，此劇以其倒串，獨能擅長。演「荒郊情話」一段，能適合多情少年身份，至藏經閣憶美，及「江頭祭奠」所唱之梆子及二黃二流，纏綿盡致，哀慟悱惻，引起不少情場失意人之同情淚。」

牡丹蘇在1922年及1926年曾先後兩次到金山演出，她能生能旦，備受僑胞歡迎。留下不少當年演出的劇照，見證了當年戲班在美演出的狀況。

回國後，有資料記載1935年牡丹蘇參與「華山玉劇團」在廣東大戲院的演出。此班主要演員有楚岫雲、王醒伯、李松坡、梁淑卿、牡丹蘇、陳少泉、謝福培等。同年任劍輝在澳門組全女班「鏡花影」，主要演員有武生梁少平、文武生任劍輝、小武呂劍雲，牡丹蘇是唯一艷旦。

牡丹蘇演藝生涯超過半個世紀。在金山藝壇，曾是家傳戶曉的名伶。移民美國後，在 50-60 年代，還活躍於金山藝壇。晚年定居美國紐約市，享年 93 歲。

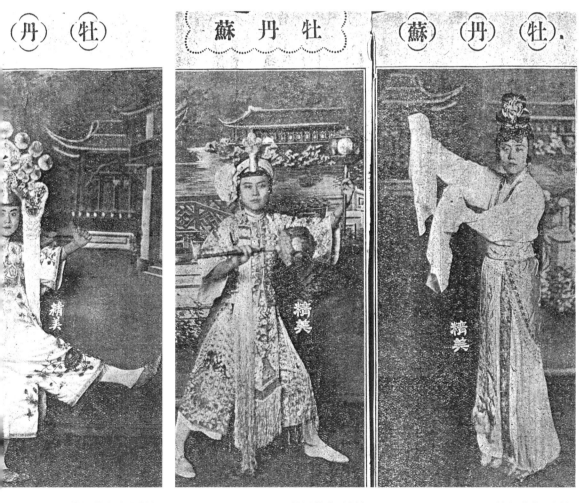

牡丹蘇文武生扮相　　　　牡丹蘇小武扮相　　　　牡丹蘇花旦扮相

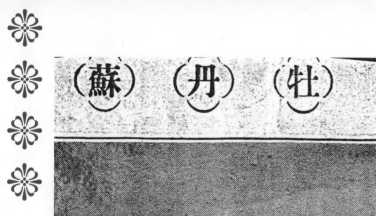

（蘇）（丹）（牡）

精美

牡丹蘇小生扮相

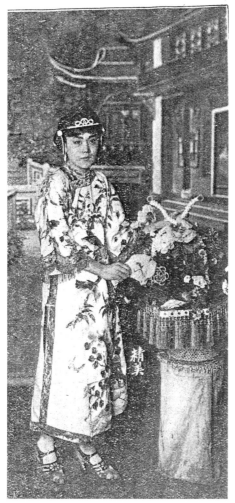

牡丹蘇時裝花旦扮相

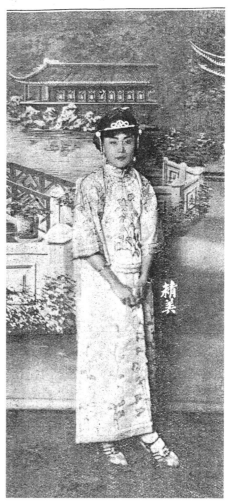

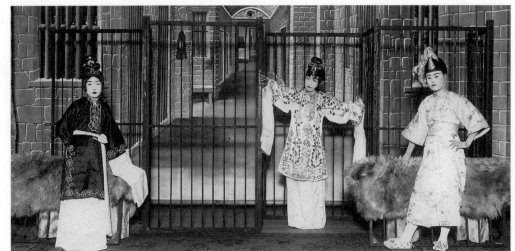

1926 年舞台演出劇照，牡丹蘇反串小武（圖右）。

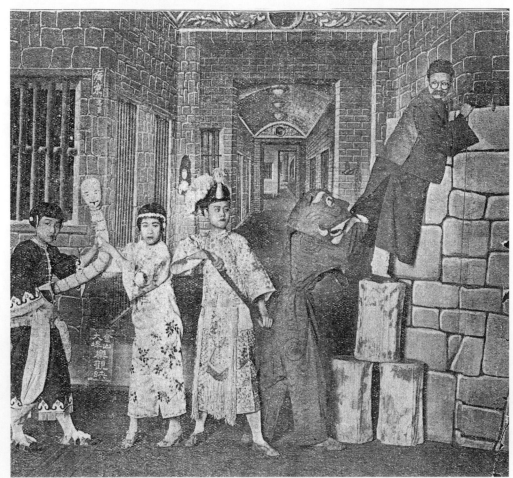

20 年代美國金山演出劇照，左三為牡丹蘇，右一為鄭詠魁。

桂花棠

　　全女班時期花旦。著名粵劇花旦譚蘭卿的姐姐。在譚蘭卿出道之初與仙花旺指導其學戲。1925年攜同譚蘭卿來金山演出。

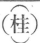

（棠）（花）（桂）　　　　　（棠）（花）（桂）

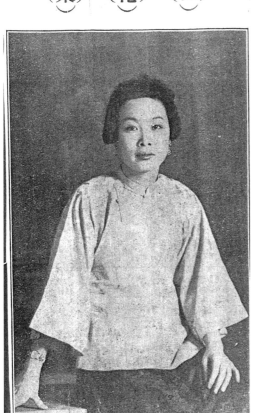

桂花棠　　　　　　　　　　桂花棠飾金精娘劇照

桂花栄

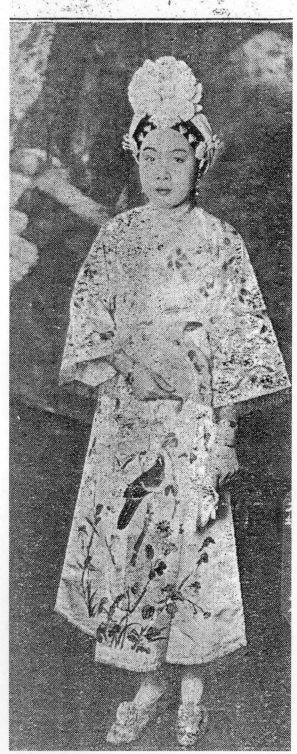

桂花棠

譚蘭卿（1908-1981）

原名譚瑞芬，幼年隨姐姐桂花棠、仙花旺學戲，並以「桂花咸」為藝名四出登台演出。

16 歲時升任「梨園影」全女班的正印花旦。1925年隨姐姐桂花棠到金山演出。後效力於大舞台戲院，與牡丹蘇、女慕貞並稱三大台柱。回國後與任劍輝等組織「梅花影」班。

1933 年在香港與上海妹同時加入馬師曾的「太平劇團」，成為男女同台後第一批女花旦。戰時粵劇四大名旦之一。戰後長居香港。其後因身體發胖，改演女丑。她亦是香港知名電影演員，曾參與演出共一百四十三齣電影，擅演潑辣家姑。

初出道的譚蘭卿

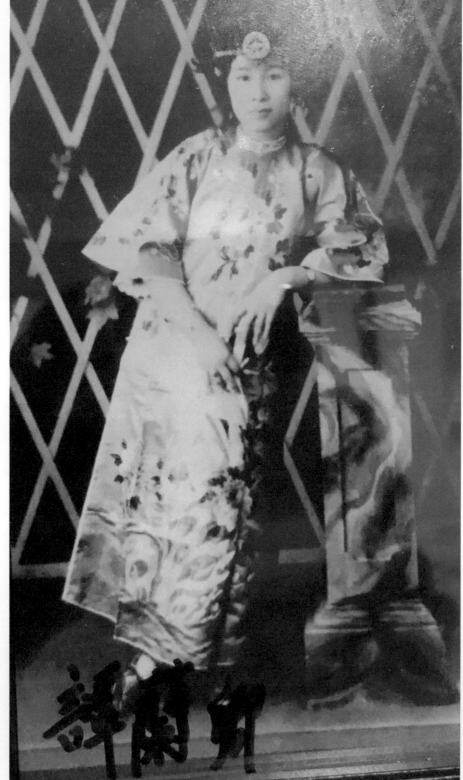

20 歲的譚蘭卿（攝於美國金山）

張俏華

全女班時期著名女旦，能文能武，能生能旦能丑。
20年代金山大中華戲院台柱演員。

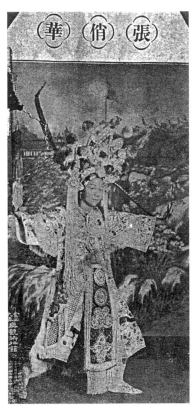

張俏華文武生扮相　　　張俏華文丑生扮相　　　張俏華花旦扮相

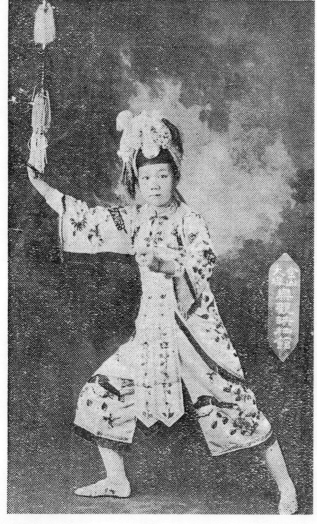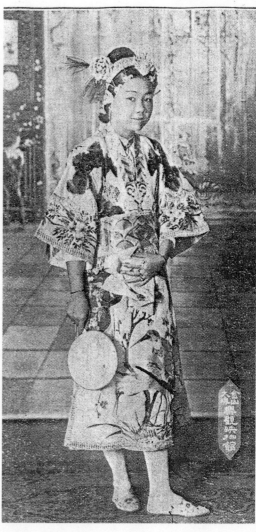

張俏華小武扮相　　　　　　　　張俏華女丑扮相

上海妹（1909-1954）

原名顏思莊，出生於新加坡，擅演溫柔賢淑的悲劇人物，演出細膩，咬字清晰，自創的反線中板，婉轉幽怨，稱為「妹腔」。

全女班初期，在廣州西堤大新公司天台遊樂場演戲。1927 年，已被譽為「藝術旦后」的上海妹，偕同母親和妹妹到三藩市大中華戲院演出《紅蝴蝶》，一連八晚都演她的首本戲，得到旅美華僑好評。同台演出的名老倌有半日安、何劍秋、雪影鸞、曾玉嬋等。此時期與半日安建立感情，後來結為連理。

1931 年，馬師曾、上海妹和半日安受聘到美國登台，演出劇目有《佳偶兵戎》、《賊王子》等，他們在金山合作演出長達一年之久。1933 年，在香港加入馬師曾的「太平劇團」，成為男女同台後第一批女花旦。上海妹被譽為戰時粵劇四大名旦之一。曾夥拍薛覺先、半日安演出名劇《胡不歸》，成為膾炙人口的粵劇經典。

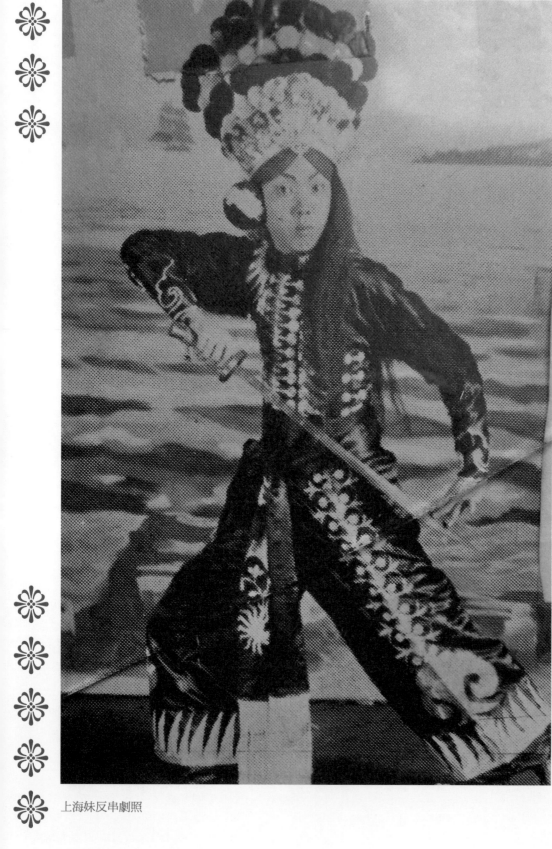

上海妹反串劇照

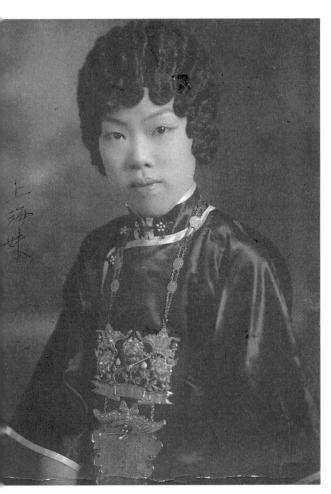

上海妹時裝照　　　　　　　　上海妹與馬師曾劇照（攝於 1931 年）

半日安（1904-1964）

　　原名李鴻安，1926年加盟馬師曾的「大羅天」班
演丑生。馬師曾認為李鴻安這個名字不夠醒目，遂用
「君子難求半日安」的典故，替他取藝名叫「半日安」。
終於在「大羅天」班紮起來，成為台柱之一。1927年
和1931年兩度來美演出。演出劇目有《贏得青樓薄倖
名》、《伯爺公搭粉》、《美人王》等。半日安在他的開
山名劇《胡不歸》中，反串飾演惡家姑，成為後學的典
範。戰時粵劇界四大名丑之一。戰後在香港發展，伶影
兩棲，拍下大量粵語戲曲電影。

年青的半日安

雪影鸞

隸屬「群芳艷影」班，當時主要演員有李雪芳、李雪菲、廖無可、李醒南、崔笑儂、羅雪軒、黃雪梅、雪影鸞等。1927 年與上海妹在金山同台演出。1928 年 10 月，到上海演出。上海《申報》有如下的報導：

> 粵劇名伶雪影鸞，到滬演唱以來，極受觀眾讚賞，許為旦角全才。扮相秀媚，歌喉圓潤，做工細膩，說白流利。她的傑作《夜送寒衣》、《黛玉葬花》兩劇，其唱做係冶梅（林綺梅，即蘇州妹）、李（雪芳）兩派於一爐。她演《夜送寒衣》之嗓音，動人憐愛。飾《葬花》之黛玉，則處處形容黛玉之多愁善感，無微不至。而《葬花》一曲，珠喉婉轉，如泣如訴。將黛玉滿腹憂恨，曼聲傳出，誠絕唱也。

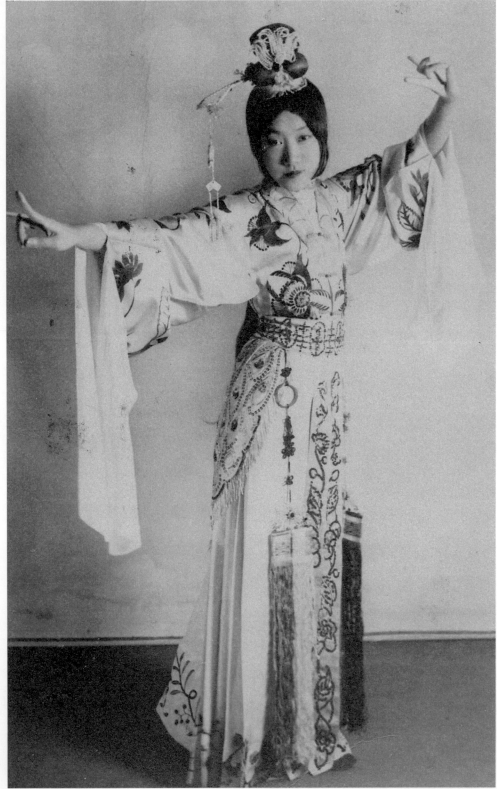

雪影鶯劇照

鄺金葉

全女班時期花旦。隸「群芳艷影」班。1927 年 8月到上海廣舞台演出。主要演員有陳飛鳳、蘇州三、愛麗思、鄺金葉。據雪影鸞記憶，第一個在澳門演出的全女班名為「巾幗影」。這班台柱有武生小叫天，小武劉佩群、林卓芬，花旦鄺金葉，小生宋竹卿，丑生大口何。20 年代中期，鄺金葉效力大中華戲院，為該院台柱花旦之一。

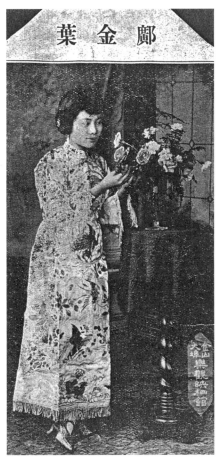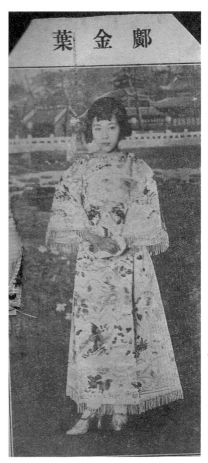

鄺金葉

葉金鄺

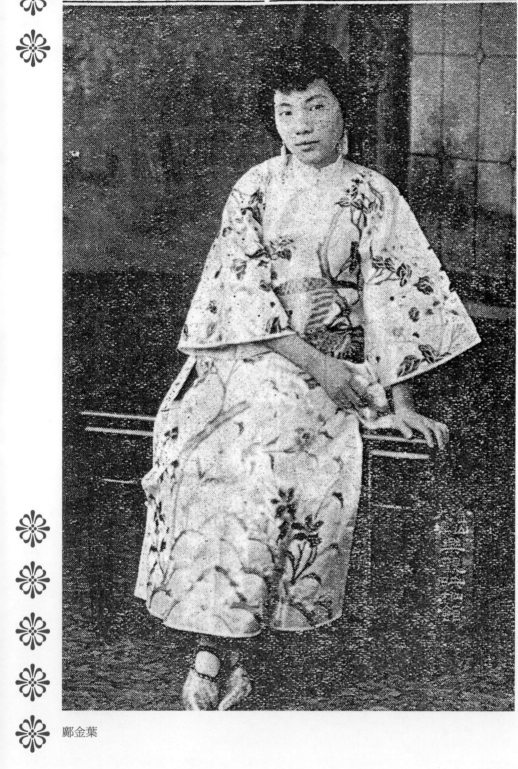

鄺金葉

黃雪梅

全女班時期著名花旦，師事李雪芳，原隸屬「群芳艷影」班。當年此班主要演員有李雪芳、李雪菲、廖無可、李醒南、崔笑儂、羅雪軒、黃雪梅、雪影鸞等。20年代末在金山大舞台戲院演出。

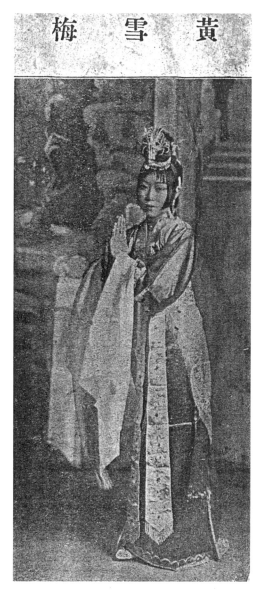

黃雪梅

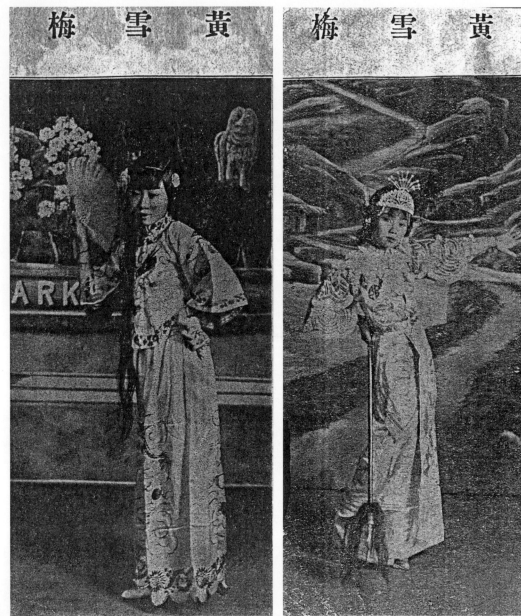

黄雪梅

曾瑞英

　　全女班時期著名女小武。曾拜名小武周瑜利為師，藝術極有根底。《山東響馬》之單二爺，演來不減乃師精彩。曾瑞英隸屬「鏡花影」班，主要演員有蘇州妹、關影憐、蘇醒群、西洋女、林麗卿等。後又參與「群芳艷影」班，1923年到上海廣舞台演出。開台戲有《情天血淚》。此班有武生曾瑞英、花旦梁麗姝、艷旦牡丹蘇、丑生鄭詠魁。曾瑞英武功高強，以《醉打蔣門神》一劇飾演武松而飲譽劇壇。

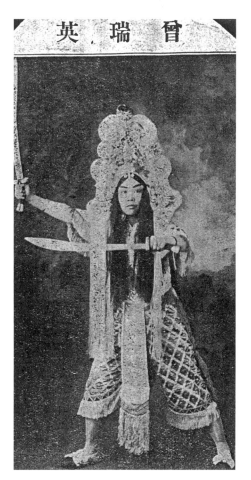

曾瑞英女小武扮相

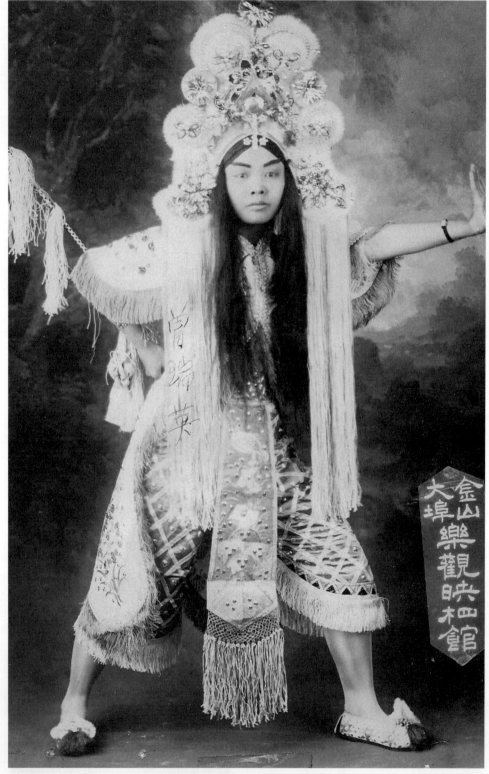

聞說當年有些女演員對演出的態度不甚嚴謹。上圖曾瑞影穿戲服拍照時也不把手腕上的手錶
脫下，可見一斑。

梁麗姝

全女班時期著名花旦。10 歲開始登台演出，16 歲任正印花旦。1923 年隨「群芳艷影」班在上海廣舞台演出，開台戲有《情天血淚》，演員包括武生曾瑞英、花旦梁麗姝、艷旦牡丹蘇、丑生鄭詼魁。1928 年，受金山大舞台戲院之聘，首度前往美洲演出年餘。首本戲有《夜送寒衣》等。1939 年應馬師曾、譚蘭卿之邀，在香港參加太平劇團，主演日場。1940 年重臨金山，以「騷艷女旦」美號登台演《刁蠻公主》。此後定居美國，與留美藝人組班演出。

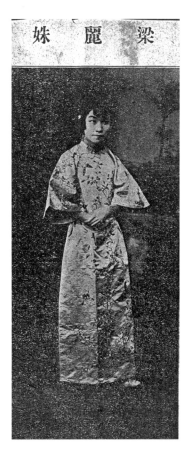

梁麗姝花旦扮相

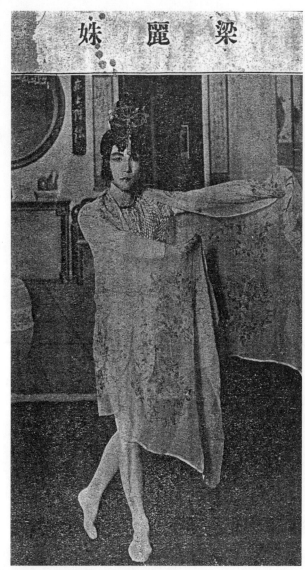

梁麗姝劇照（攝於 1928 年）

梁麗姝（攝於 1942 年）

周少英

　　隸屬「鏡花影」班，主要演員尚有正印花旦張淑勤、第二花旦麥素蘭、小武朱劍嫦。周少英擅演大審戲和童角戲，20 年代後期在金山演出。是香港著名粵劇文武生羽佳的母親。

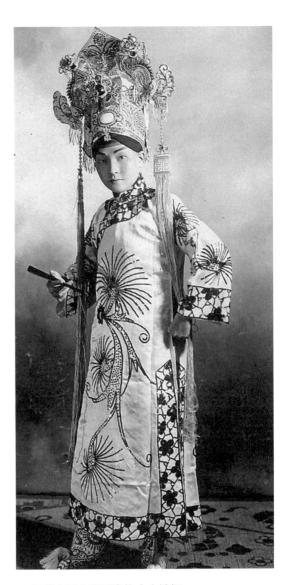

20 年代末周少英反串的小生扮相

麥素蘭

20 年代正印花旦,活躍於加拿大和美國舞台。

蘇州麗

全女班時期著名花旦。與蘇州妹、蘇州屏是同胞姊妹。1928 年受聘到美國演出。1933 年 11 月,香港政府正式解禁男女粵劇同班。馬師曾、譚蘭卿擔綱的「太平劇團」,薛覺先、蘇州麗領導的「覺先聲」班,於 11 月 15 日分別在太平戲院、高陞戲院響鑼,成為香港最先男女同班演出粵劇的兩個戲班。1936 年 11 月,廣州亦解禁男女同班。白駒榮、廖俠懷、蘇州麗、譚秀珍等人組成的「國泰男女劇團」在樂善戲院演出了《月底西廂》。蘇州麗曾任陳錦棠「錦添花」班的正印花旦。1942 年她重到金山大舞台戲院演出。9 月 22 日演出《王妃入楚軍》,獲贈金牌一面,其金牌之大,為各金牌之冠。蘇州麗演藝生涯橫跨逾半個世紀。五六十年代還活躍於金山藝壇。後定居三藩市,終老於斯。

麥素蘭

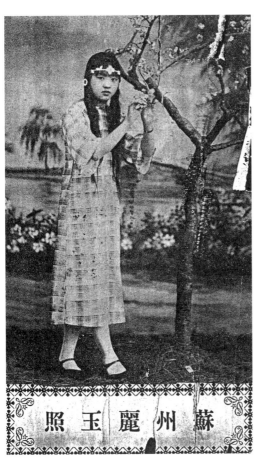

20 年代蘇州麗花旦扮相

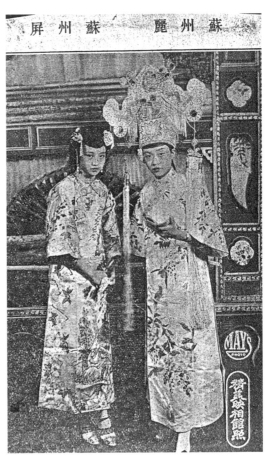

20 年代蘇州麗（左）和妹妹（右）蘇州屏分飾小
生、花旦的劇照

蘇 州 麗

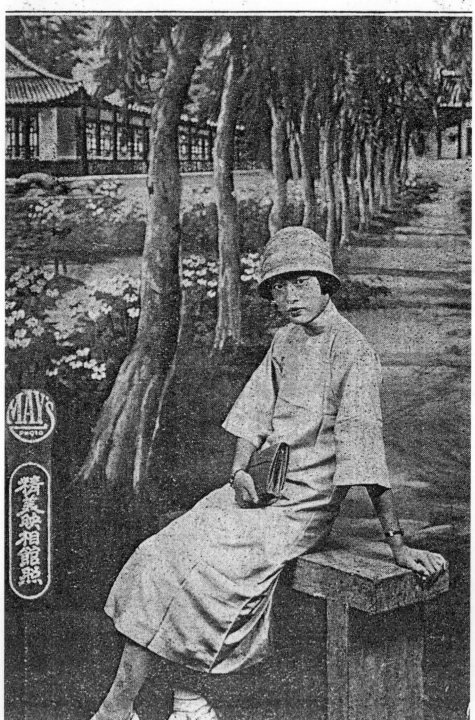

蘇州麗（攝於 1929 年）

蘇州麗（攝於 1946 年）

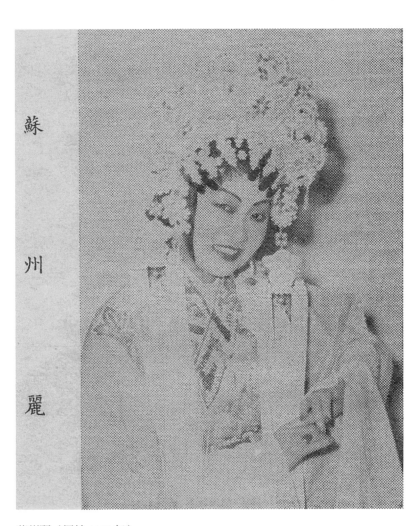

蘇州麗

蘇州麗（攝於 1966 年）

文武好

　　20 年代戲班女武旦，成名於南洋，多在南洋及美洲一帶演出。在《涼亭會妻》一劇，她可以足踏十三個沙煲，表演刀法及耍軟鞭等。（見連民安《粵劇名伶絕技》）

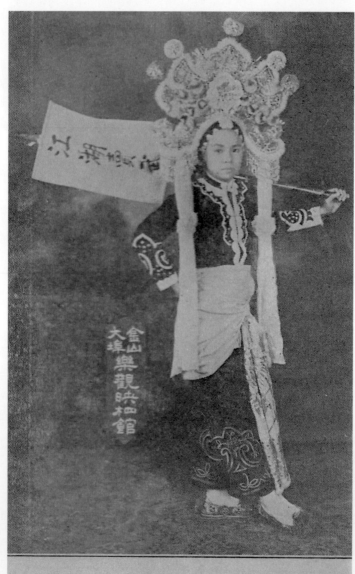

（煲沙�踘武賣山盟大演好武文伶坤）

文武好演《大盟山賣武》踘沙煲

梁慧君

女小武，曾隸屬「群釵樂」全女班。20年代初在金山演出。1925年10月在上海演出。其他演員有黃艷霏、吳雄潤、牡丹蘇、七星梅等。

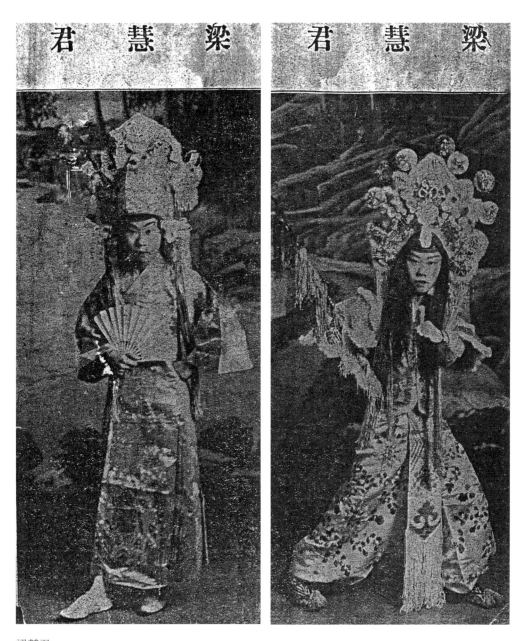

梁慧君

陳俠魂

女旦，1925 年效力於大中華戲院，與白駒榮、新珠同班。

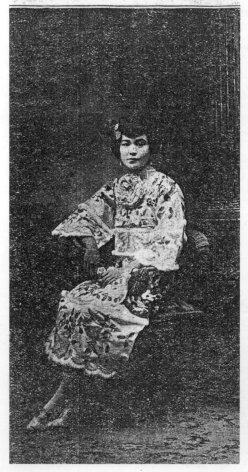

陳俠魂

譚秀芳

全女班花旦，1925年11月受聘於金山大舞台戲院演出。回國後繼續活躍於省港舞台。1936年曾參與「國華劇團」為正印花旦，在廣州廣東大戲院演出兩個月。此班尚有小生馮俠魂。胞妹譚秀珍也是粵劇名花旦。

譚秀芳花旦扮相

譚秀芳

林麗卿

　　粵劇女班武旦，隸屬「鏡花影」班，主要演員有蘇
州妹、關影憐、蘇醒群、曾瑞英、西洋女、林麗卿等。
20年代中在金山演出。

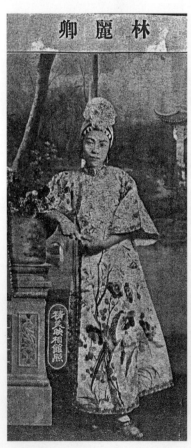
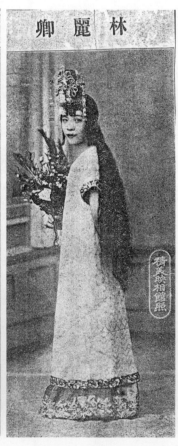

林麗卿　　　　　　　　　　　　　　　　　林麗卿武旦扮相

七星梅

女旦，20 年代初在金山演出。1925 年到上海演
出。30 年代為廣州「蟾宮艷影」女劇團花旦。

七星梅

肖麗馨

女艷旦。

肖麗馨

蕭彩姬

20 年代中在美國大舞台演出，1928 年在加拿大溫哥華演出《茶薇恨》，被譽為超等文武名伶。

蕭彩姬

曾緯卿

女旦。

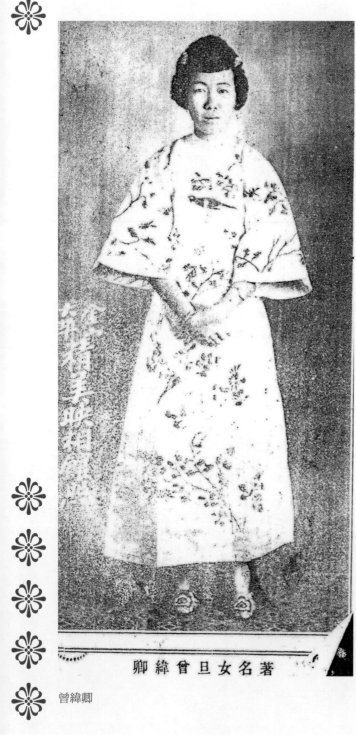

著名女旦曾緯卿

曾緯卿

農非鳳

花旦。

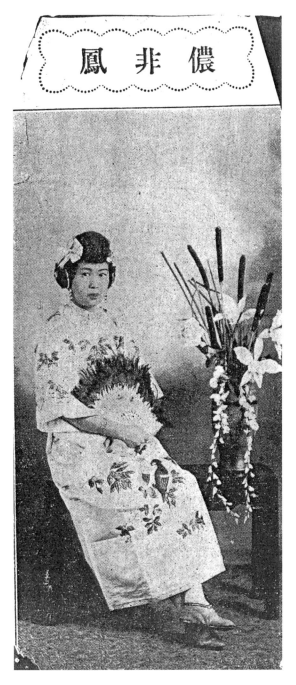

農非鳳

飛彩玉（1910-1993）

　　女班花旦。30年代受聘到金山演出。戰時適在金山演出，遂決定與丈夫白龍駒留美，並與眾留美藝人組班在美國各地演出。至60年代還活躍於美國粵劇藝壇。晚年在紐約教授粵劇唱腔和表演藝術。

飛彩玉

賽燕清

女班武旦，20年代中在金山大中華戲院演出。

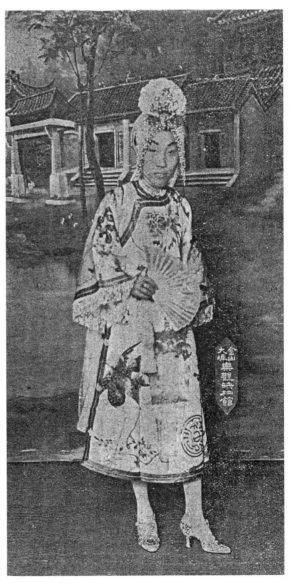

賽燕清

正金絲貓

女班花旦，20 年代在金山大中華戲院演出。

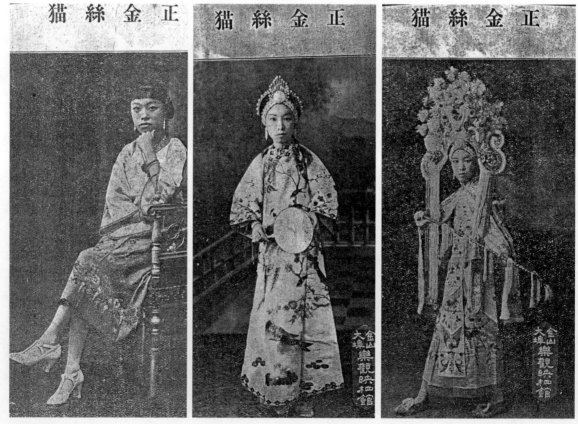

正金絲貓

小丁香

清末民初具有影響力的男花旦。1924 年隨「環球樂」班到上海演出，該班主要演員有武生曾三多、小武靚少秋。小丁香因演《小青弔孝》而名噪一時。1925 年在美國夥拍白駒榮演出近兩年。後又到紐約等地演出。回廣州後，與白伶在「高陞樂」班再度合作。1935 年，靚榮重組「國豐年」班。當年主要演員還有李松坡、小丁香、李海泉。劇目有夥拍靚榮主演的《霸王別妃》和《擊鼓退金兵》。曾與靚少佳灌錄一唱片名《十美繞宣王之蘇后爭寵》，現存於香港中文電台。

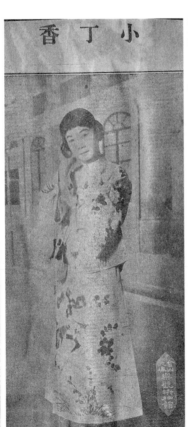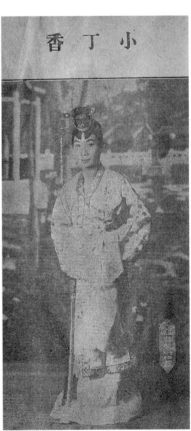

小丁香

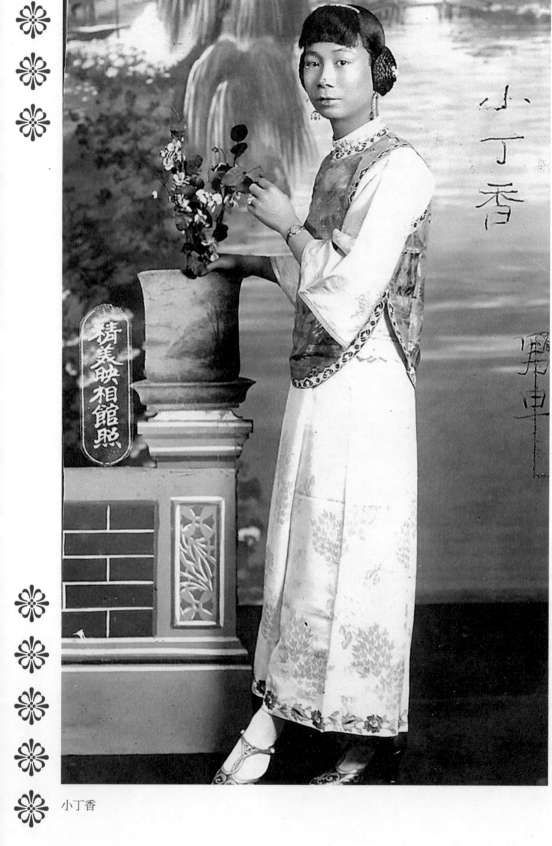

小丁香

肖麗章（1879-1968）

原名古京章。清末民初著名男花旦。首本戲有《異
裔奇冤》、《十三妹大鬧能仁寺》、《劉金定斬四門》、
《金葉菊》等。肖麗章以子喉動聽清越，唱功優美動人
而聞名。他常夥拍白玉堂演生旦戲，大受觀眾歡迎。曾
多次來美演出。1939年攜徒弟陸雲飛來金山演出。在
金山粵劇舞台的搖籃下，成就了陸雲飛一代名丑的名
氣。1939年10月19日，肖麗章在金山大舞台戲院與
白玉堂合演《六國封相》，續演《白王妃》，1940年3
月24日又演《流星趕月》，獲贈金牌。晚年移居美國檀
香山，開設中餐館，終老於斯。

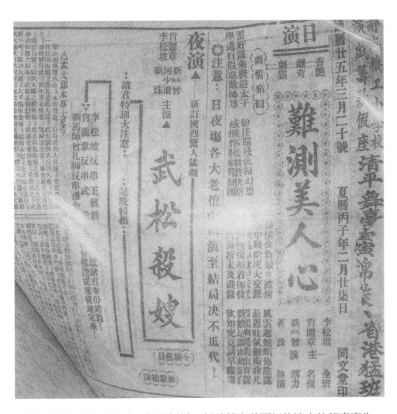

1936年，肖麗章夥拍名伶李松坡、新馬師曾、新珠等在美國紐約演出的報章廣告。

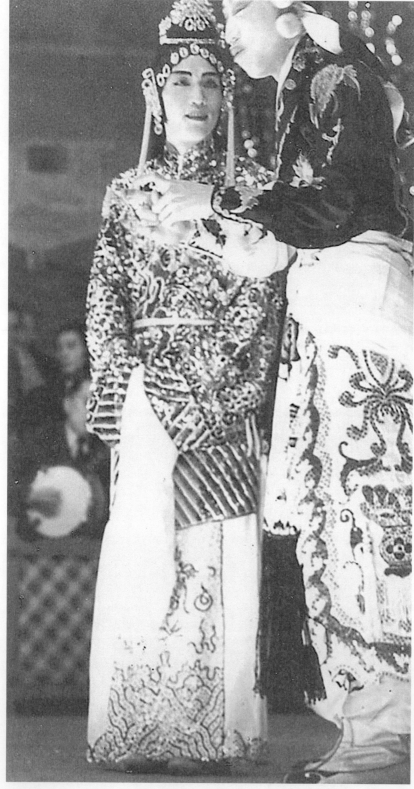

肖麗章與白玉堂是長期拍檔。（攝於 1939 年）

周少保

　　清末民初具有影響力的小武。著名絕技是飛枱蹲人，即便是從兩層高台上飛下蹲向人身亦不傷人。周少保曾參加「祝康年」班，此班成立於清朝末年，多在廣州、香港演出，是當時省港大班之一，主要演員還有周瑜利、靚雪秋、朱次伯等。周少保首本戲是《打死下山虎》。1924 年曾到上海演出。1928 年在金山大舞台戲院演出後，又和揚名聲赴南美和古巴演出。

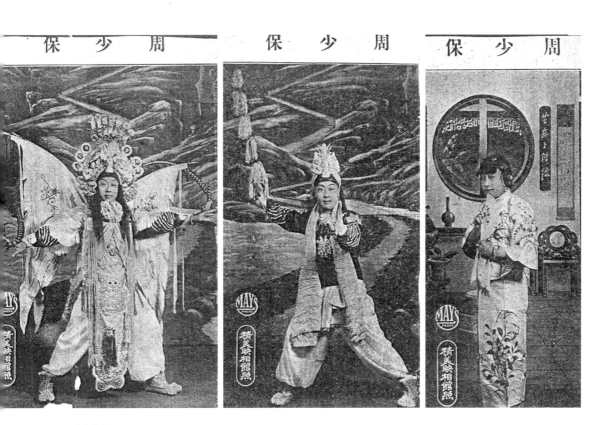

周少保

大眼順

　　著名小武，與周少保同期。與靚仙均以打真軍作號
召。清光緒後期參加「國豐年」班，主要演員先後有肖
麗湘、貴妃文、周瑜利、金山炳、千里駒、周瑜林、白
駒榮、靚少華等。該班多演古老牌場戲，如大眼順的
《打洞結拜》。大眼順亦在「覺新聲」班任小武。

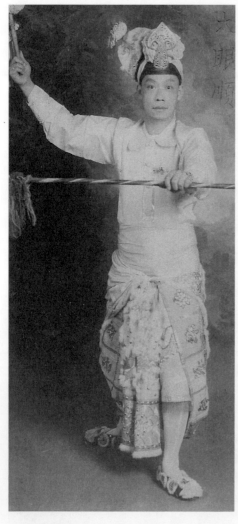

大眼順在金山演出的劇照（攝於 1924 年）　　1930 年廣州三十六名班的演出海報，大眼順在
　　　　　　　　　　　　　　　　　　　　　「覺新聲」班任小武。

靚少英

南派小武。清末民初具有影響力的名伶，在「樂榮華」班演《要離刺慶忌》而聞名。清末在上海演出，於《醉打蔣門神》中飾演武松，好評如潮，在那時整個上海的廣東觀眾間掀起了一股粵劇風潮。1924年隨「樂榮華」班再到上海演出，該班演員有武生賽子龍、男花旦五星燈、文武丑新蛇仔秋。20年代中，靚少英在金山大中華戲院演出。晚年在廣東粵劇學校任導師，教授南派技藝。

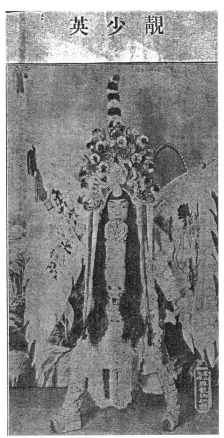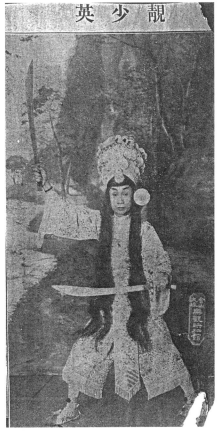

靚少英

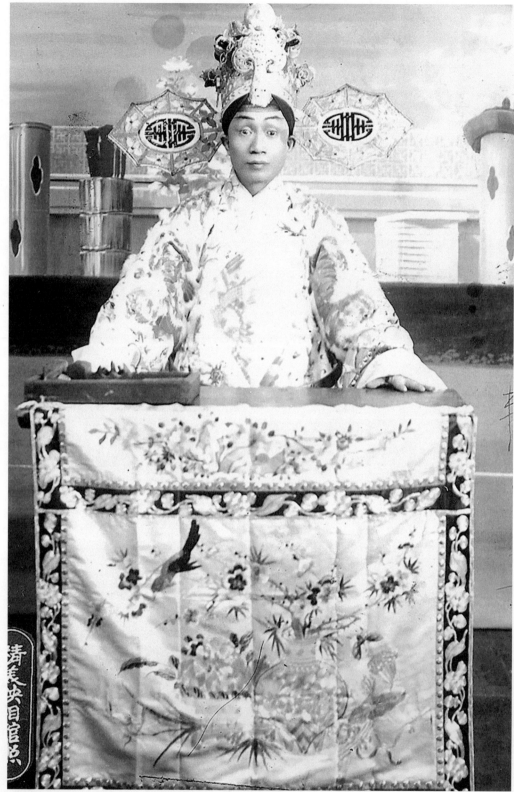

靚少英

靚少英

桂名揚（1909-1958）

原名桂銘揚，著名小武。11歲學戲，20年代末到美國金山和紐約等地登台，演出趙子龍一角，深受僑胞讚賞，獲贈金牌，故有「金牌小武」稱號。那年代，美國華僑大約八成以上是男性，女伶大受歡迎，有些少色相的女伶都會獲贈金牌，相反男演員就難得這樣

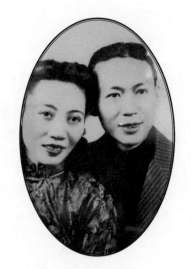

桂名揚和文華妹伉儷（攝於40年代初）

禮待，桂名揚能獲贈金牌，足證他受歡迎的程度。1940年重返金山演出。1941年5月，在金山大舞台戲院登台演《勇將保山河》，演期三個月。7月24日演《好月重圓》，獲贈金牌。在北美洲演出期間，桂名揚先與花旦文華妹結婚，夫婦組班到美國各地和加拿大演出，後兩人離異。桂名揚再娶花旦區楚翹（關影憐女兒）為妻，但這段婚姻也不長久。戰後桂伶回港發展。他特點是武戲文做，又自創「鑼邊花」出場，同僚爭相效法。他技藝自成一派，被稱為桂派。女文武生任劍輝多模倣他，因被譽為「女桂名揚」。桂名揚曾與當代各大名旦灌錄唱片。1957年後因失聰無法演出，遂回穗定居。終年49歲。

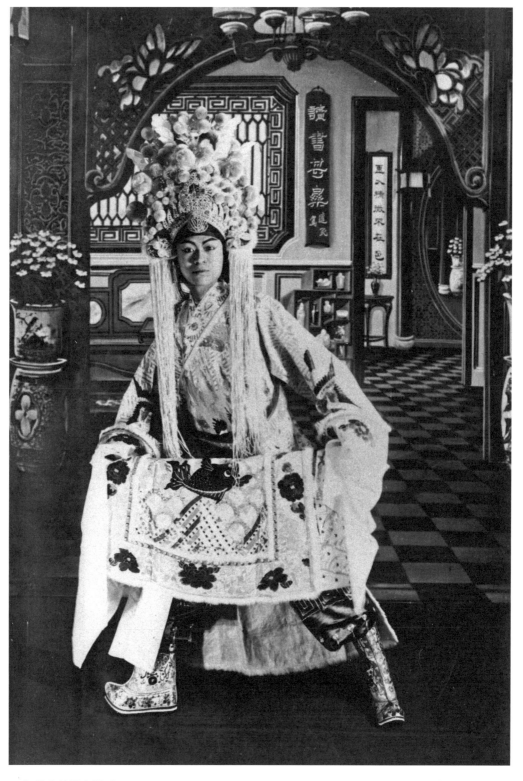

20 年代末的桂名揚（Courtesy of Wylie Wong Collection, Museum of Performance + Design）

陳少泉

著名小武，20 年代來美演出。回國後曾於 1934 年
夥拍當年只有 13 歲的楚岫雲在廣州演出。同班演員有
謝醒儂、百日紅、揚名聲。1935 年參加「華山玉」班
在廣東大戲院演出，該班演員有楚岫雲、王醒伯、牡丹
蘇、李松坡、梁淑卿、謝福培。1940 年 6 月 5 日再應
金山大舞台戲院邀請，演出《劇盜王妃》，獲贈金牌。6
月 24 日又演《藍袍惹桂香》。

陳少泉（Courtesy of Wylie Wong Collection,
Museum of Performance + Design.）

揚名聲

文武丑生。20年代中期在金山大舞台戲院演出，後又與周少保到南美和古巴演出。回國後繼續活躍於廣州粵劇舞台。

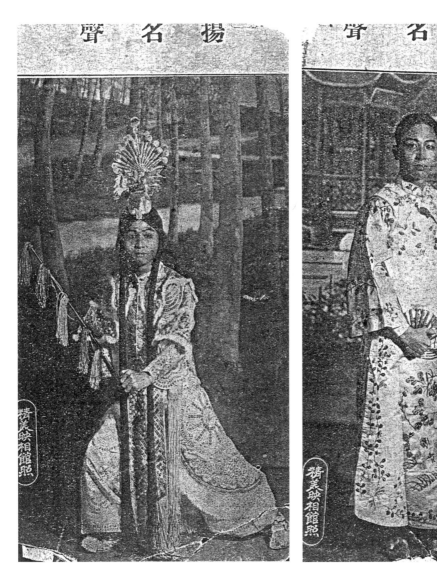

揚名聲

魏狨蘇

　　清末民初名丑生，擅演「海青戲」。在《梁天來告御狀》中扮演凌貴興，着力刻劃角色驕橫跋扈的性格，演唱多用鼻音，頗有韻味。20年代在金山大舞台戲院演出。

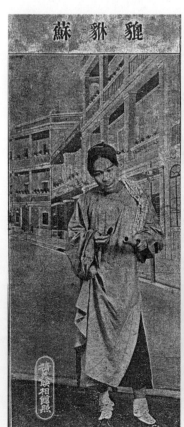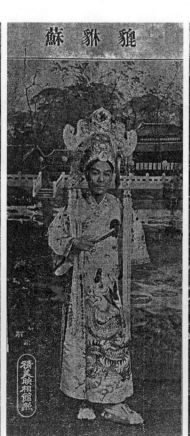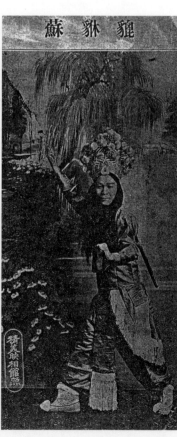

魏狨蘇

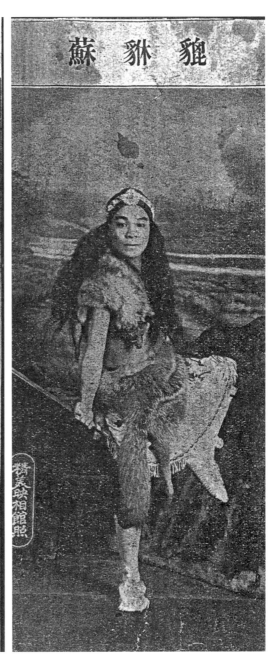

蘇貔貅　　　蘇貔貅

靚金牛

名丑生，20 年代在金山演出。

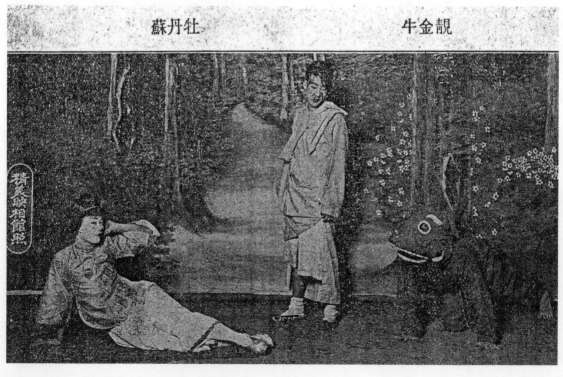

蘇丹牡　　　　　　牛金靚

牡丹蘇和靚金牛的劇照（20 年代攝於美國金山）

牛　金　靚

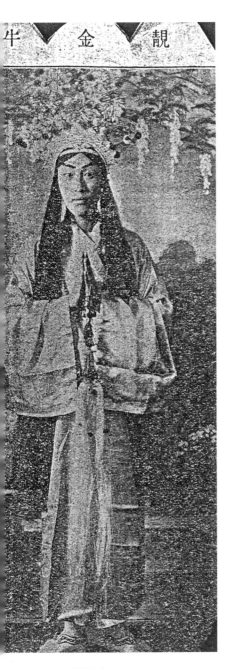

牛　金　靚

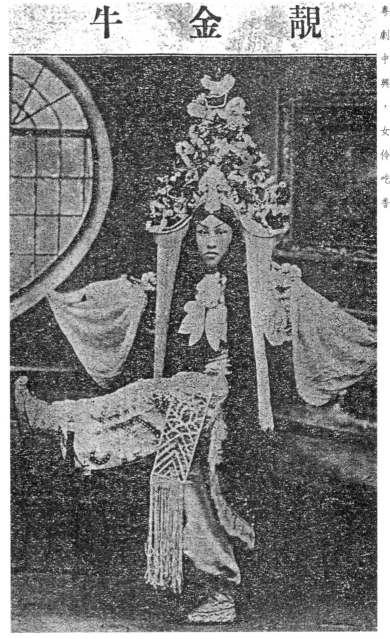

靚金牛

鑽石仔

男花旦。

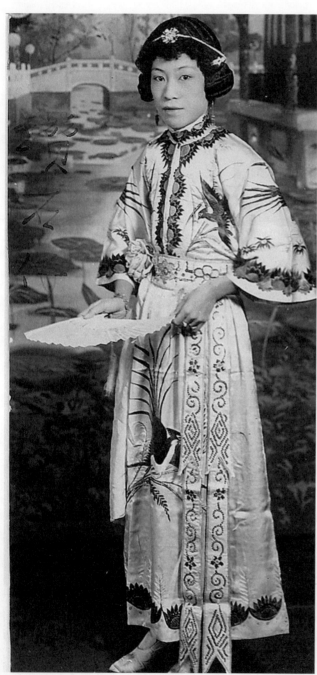

鑽石仔身穿 20 年代典型的男花旦戲裝

李新亮

文武丑生，20年代末在美演出。

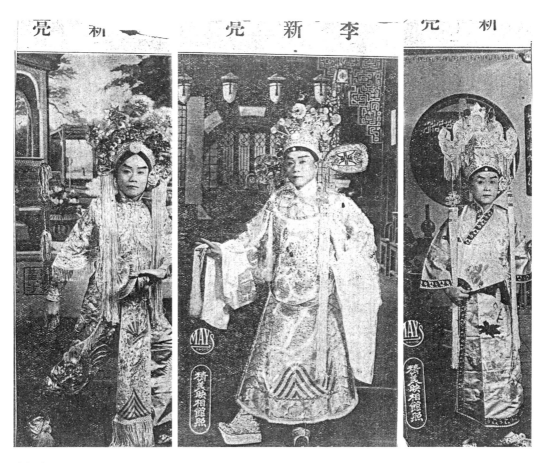

李新亮

李錦堂

小生。

小生李錦堂

新水蛇容

丑生。名丑水蛇容的徒弟。

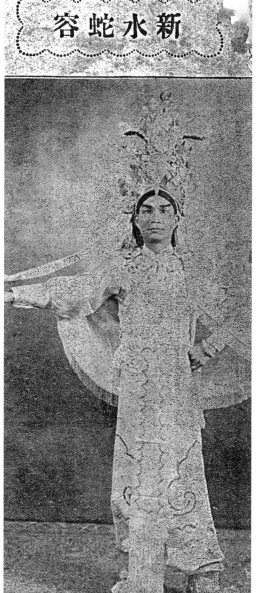

新水蛇容

蛇仔應

　　清末民初著名丑生。20年代中期在金山大中華戲
院與白駒榮、新珠等同台演出。

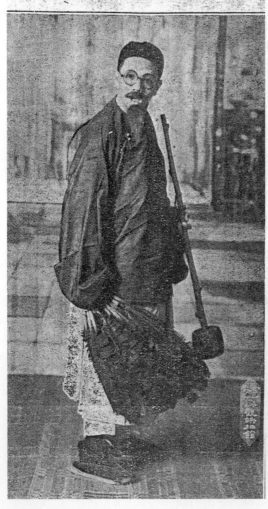
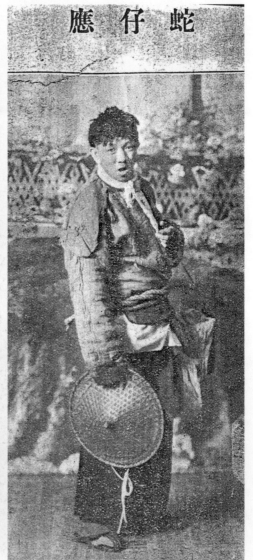

蛇仔應

蛇仔應

蛇仔應

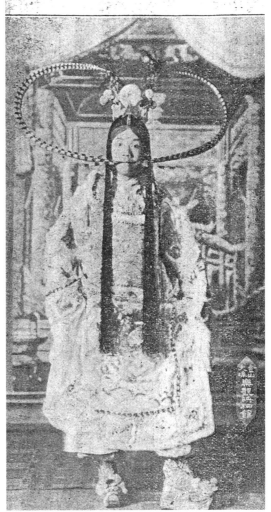

陳秋華

小武。20 年代初在金山演出。

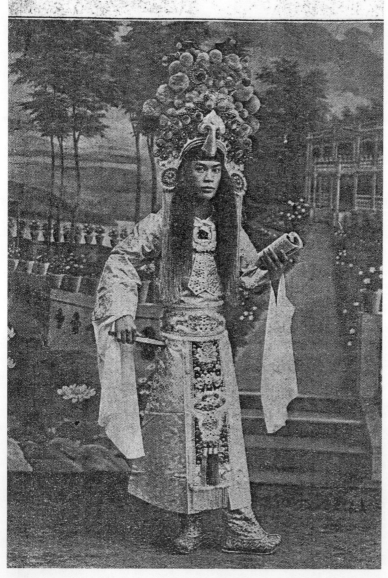

陳秋華

周瑜榮

小武。20 年中在金山演出。

榮 瑜 周

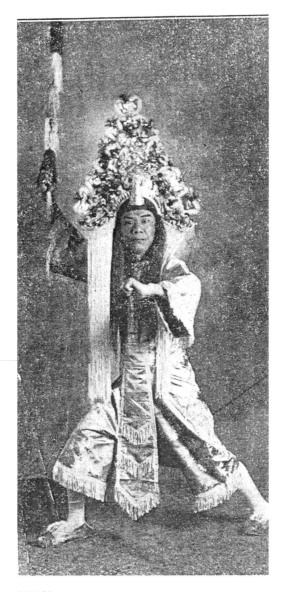

周瑜榮

靚寶林

小武。20年代中在金山大舞台戲院演出。

靚寶林

梅蘭芳（1894-1961）

京劇一代宗師，本不應與粵劇混為一談，但梅伶於
1930年訪美，在美國數大城市作巡迴演出。金山也是
他表演的其中一站，在這裏留下了他的光和影。

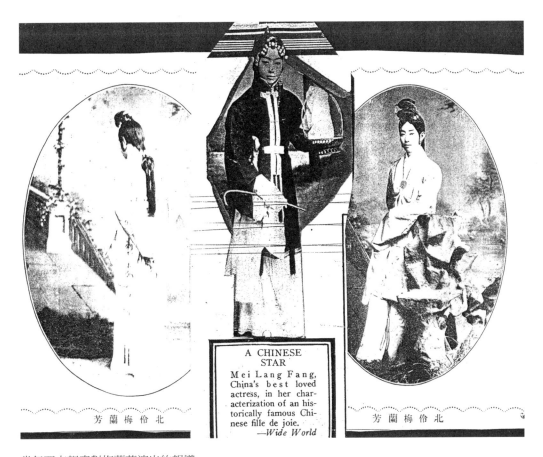

北伶梅蘭芳

A CHINESE STAR
Mei Lang Fang, China's best loved actress, in her characterization of an historically famous Chinese fille de joie.
—*Wide World*

北伶梅蘭芳

當年西方報章對梅蘭芳演出的報導

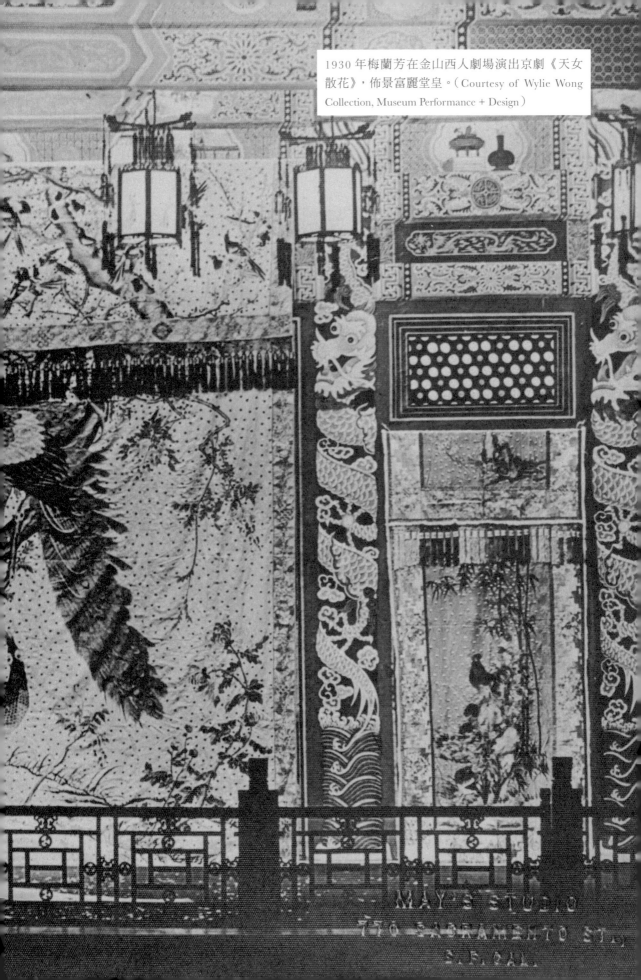

1930 年梅蘭芳在金山西人劇場演出京劇《天女散花》，佈景富麗堂皇。（Courtesy of Wylie Wong Collection, Museum Performance + Design）

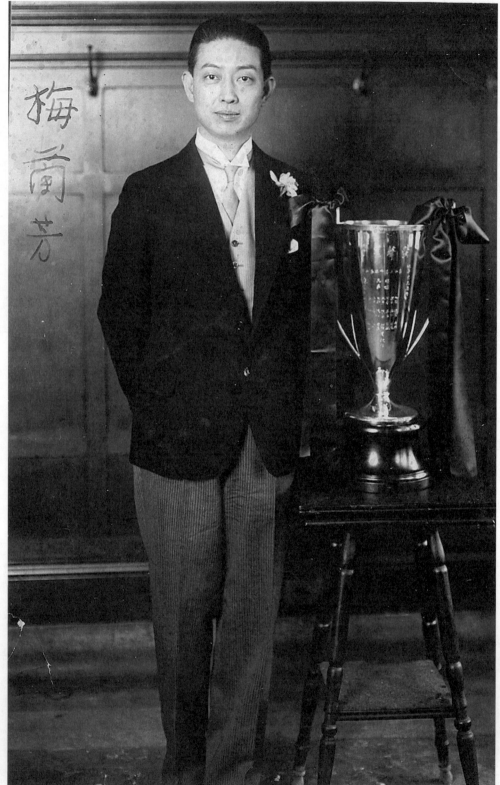

梅蘭芳

梅蘭芳接受獎杯留影

新北

原名陳北。著名小生，聞名於省港澳。首本戲為《荷池影美》。在《明珠煎茶記》中扮演一個多情公子，無人不讚。南海十三郎更認為新北演這角色無與倫比。名伶陳錦棠年青時隨新北學藝，專稱他為阿叔，並拜他為師。新北另一位著名徒弟是關德興（新靚就）。20年代末新北在金山大舞台戲院演出。

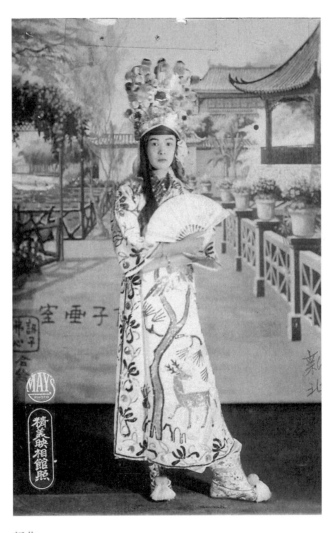

新北

新靚就（1905-1996）

原名關德興，香港著名粵劇和電影演員、武術家、鐵打醫師。14歲在新加坡拜名伶新北為師，隨師學藝七年，打下扎實根底。後回國組班演出，取藝名新靚就。1930年，25歲時應聘來金山演出。1933年在華埠與女伶胡蝶影拍攝了第一齣有聲電影《歌侶情潮》。抗日戰爭時期，關德興在華埠參加「一碗飯」運動。他打扮成乞丐，用竹籮抬着兩小孩，手持一大飯碗，沿街行乞勸捐一整天。僑胞十分感動，紛紛獻捐善款。關德興因此贏得「愛國藝人」之美譽。關德興擅演關公戲，代表作有《關公月下釋貂蟬》、《水淹七軍》等。在香港一共拍了七十七齣《黃飛鴻》系列電影。1982年獲英女皇頒贈MBE勳銜。1996年春天獲三藩市阿姆斯特朗大學頒發人文榮譽博士學位。同年病逝於香港。

新靚就獲僑胞贈送金牌　　　　新靚就在金山赤膊演出新派粵劇

新靚就在金山表演他的神鞭絕技 ── 黑暗中他使出的長鞭能使蠟燭熄滅，百發百中，觀眾掌聲久久不已。

白玉堂（1901-1995）

原名畢鉤南，著名文武生。初以靚南為藝名，因演錦毛鼠白玉堂一角而名噪一時，遂改藝名為白玉堂。12歲投身粵劇界。1924年隨「新中華」班到上海演出，該班主要演員有武生靚顯、新金山貞，花旦肖麗章。26歲已是廣州三十六名班之一的正印小生，夥拍名旦肖麗章。他武打戲了得，是位不折不扣的文武生。首本戲有《鳳儀亭》、《狸貓換太子》等。白玉堂聲線很特別，高亢渾厚，運腔自成一家。在粵劇藝壇，與薛覺先、馬師曾、桂名揚、白駒榮齊名。1939年與肖麗章到金山演出。當年演出劇目有《六國封相》、《生吞小霸王》、《白王妃》、《飛燕入迷城》、《麟吐玉書》，獲贈金牌兩面。60年代末息影舞台，隱居香港。曾灌錄大批唱片。女兒尤敏是香港五六十年代國語片的知名女影星。

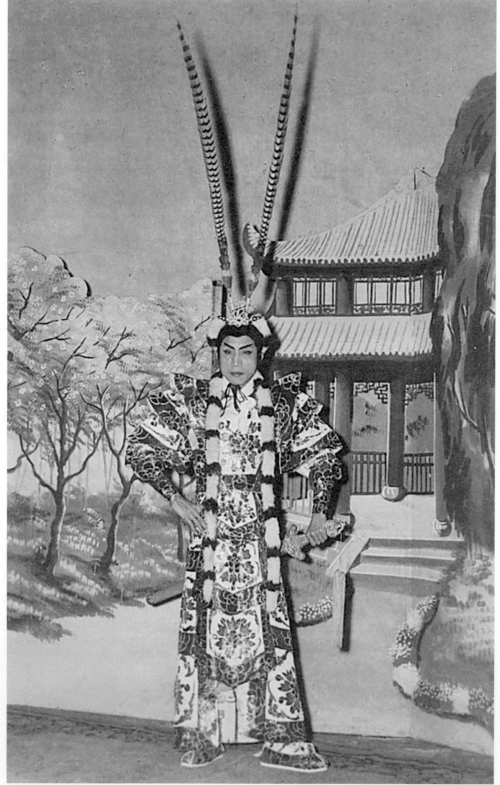

白玉堂的安祿山扮相

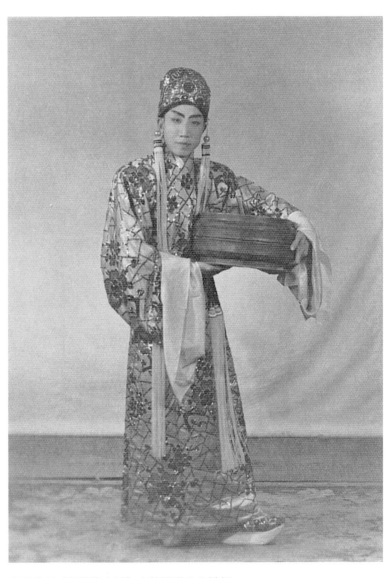

白玉堂在《狸貓換太子》中的陳琳公公扮相

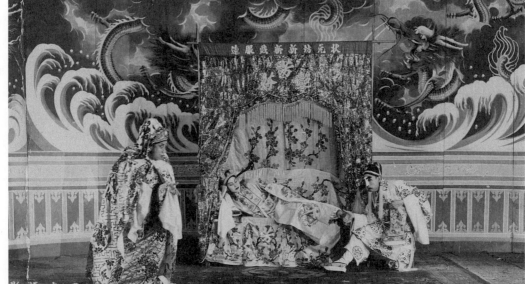

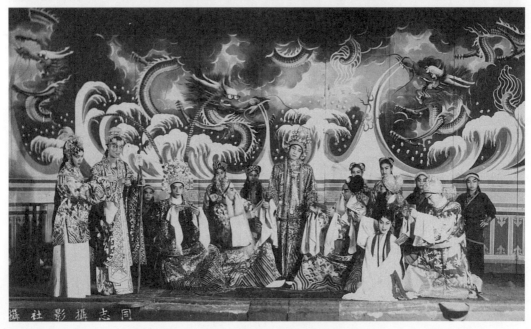

白玉堂與芳艷芬 40 年代在廣州演出《多情孟麗君》的劇照

曾三多（1899-1964）

原名李壽生。著名騎龍武生。生於戲班世家，生父是男花旦勾魂蓉，養父為武生飛天來。自幼隨父在南洋一帶演出。9歲登台飾演《武松殺嫂》中西門慶一角。16歲回國參與各大班演出，與靚新華、靚次伯、新珠齊名。19歲組「國壽年」班到上海演出。1939年與白玉堂、肖麗章、葉弗弱、梁少平、趙驚魂等名角在美國金山演出。代表作有《火燒阿房宮》、《三十六迷宮》等。50年代出任廣東粵劇院藝術指導兼青年訓練班主任。

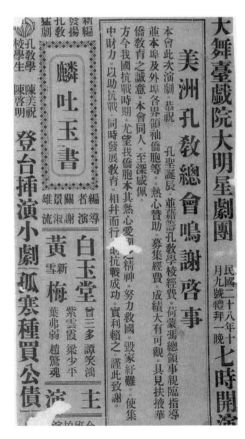

1939年曾三多與白玉堂在美國金山演出的報章廣告

50年代曾三多（左一）在廣州的生活照，與呂玉郎（左二）、林小群（右二）、陸雲飛（右一）合影。

馬師曾（1900-1964）

字伯魯。著名丑生，粵劇界一代宗師。17 歲投身粵劇。戲路詼諧、機變、通俗，創出了特有的馬派「乞兒腔」。1924 年參與「人壽年」班，主要演員有武生靚榮、小武靚新華、花旦千里駒、小生白駒榮。1931 年與上海妹、半日安應聘到美國三藩市演出近兩年。回香港後與女伶譚蘭卿組成第一個男女合班的粵劇團「太平劇團」。他對粵劇進行了多方面的改革。1944 年與爆紅的影劇曲三棲名旦紅線女結婚。1955 年回廣州定居。1956 年被任命為廣東粵劇團團長。1958 年出任廣東粵劇院第一任院長。曾參與電影工作，共拍了六十七齣電影，留下他獨創的馬派藝術讓後人欣賞。女兒紅虹亦是知名粵劇花旦。

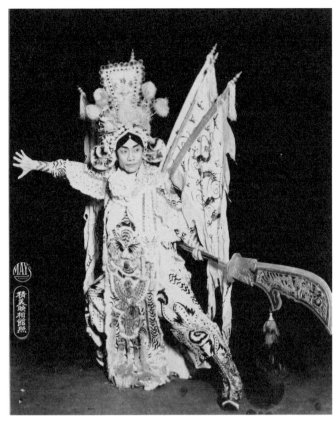

馬師曾罕有的大靠戲裝相片
（1931 年攝於美國金山）

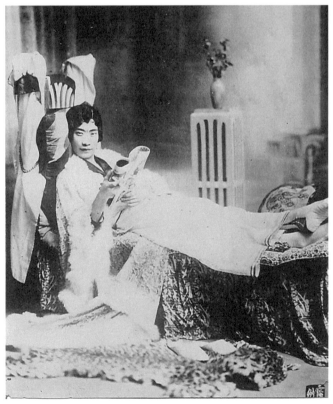

馬師曾劇照（攝於 1931 年）

李海泉（1902-1965）

　　原名李滿船，省港粵劇界四大名丑之一。1935年，參與靚榮重組的「國豐年」班。主要演員有靚榮、李松坡、小丁香。1939年12月18日在金山大舞台戲院，與陳錦棠、關影憐登台演出。翌年6月5日主演《賊仔招駙馬》，獲贈金牌。李海泉在金山和紐約演了一年多才回港。在美國登台期間，他國際知名的兒子李小龍在華埠東華醫院誕生。李海泉回港後伶影兩棲，終年63歲。

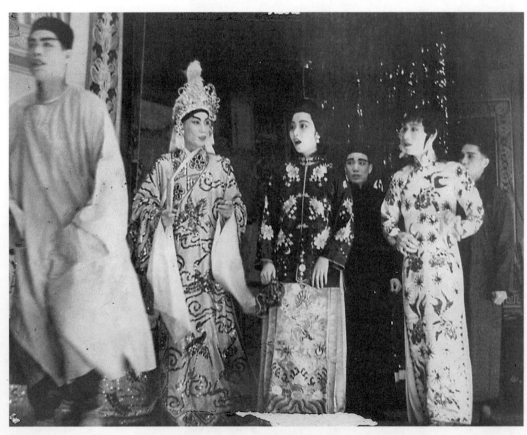

李海泉（左一）、陳錦棠（左二）、關影憐（左三）在金山演出的劇照（攝於 1939 年）

馬金娘

　　省港粵劇花旦。30年代在金山演出，獲僑胞贈送金牌。馬金娘是香港電影演員馬笑英之胞妹，擅演風情戲。1935年開始參與電影演出，在香港一共拍了五十七齣電影。

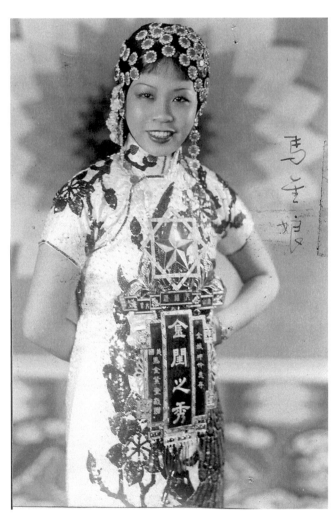

馬金娘接受金牌留影

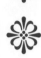

靚少佳（1907-1982）

　　原名譚少佳，著名小武。6歲隨父親聲架南往新加坡。12歲登台。19歲在「人壽年」班當正印小生。1939年與靚次伯領「勝壽年」男女劇團往美國檀香山、三藩市、紐約等地演出。適逢中日戰事爆發，他演的《粉碎姑蘇台》，激勵了華僑觀眾的愛國熱情。這段時間，他在當地邂逅名旦何芙蓮，兩人結為夫婦。後雙雙回省港澳演出。何芙蓮收了靚少佳的甥女鄺健廉為徒弟，成就了日後的一代名旦紅線女。後靚何兩人離異。靚少佳往越南演出的一段時間與郎筠玉結成夫婦。回國後，郎筠玉收了林小群為徒。後林小群亦成了一代名旦。靚少佳的兩任妻子，分別培育了近代粵劇藝壇兩位頂尖的大花旦，也算是一段佳話。靚少佳的名劇有《西河會》、《馬福龍賣箭》等。1960年靚少佳出任廣州粵劇團總團長。「文革」後病逝廣州。

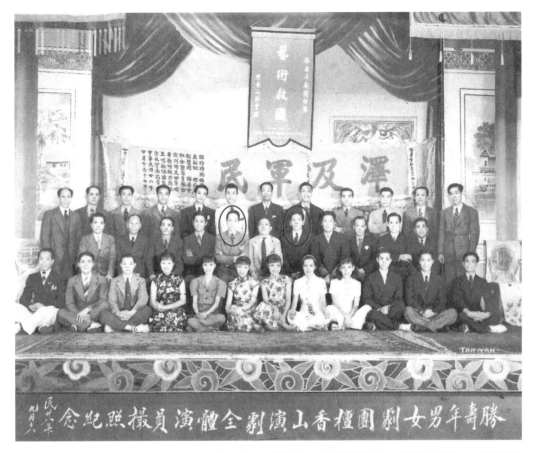

相片紅圈中分別是靚少佳（左）和靚次伯（右），錦旗寫有「藝術救國」、「澤及軍民」，可見當時藝人支援祖國抗敵之澎湃情懷。

何芙蓮

　　30-50 年代著名粵劇花旦。1939 年靚少佳領「勝壽年」班來美巡迴演出長達三年，在金山邂逅何芙蓮，共結連理。後隨夫回國四處演出。收靚少佳初出道的侄女鄺健廉為徒，替她取藝名為小燕紅，後靚少鳳替她改名為紅線女。1943 年何芙蓮在澳門演出，由任劍輝拍正花何芙蓮、二花鄧碧雲、三花小燕紅（紅線女）、小生何非凡、武生靚少佳、丑生半日安。劇目有《金粉殿》。靚何兩人離異後，何芙蓮回美定居，終老金山。

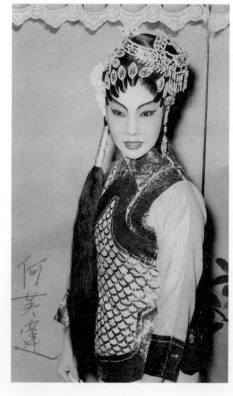

何芙蓮

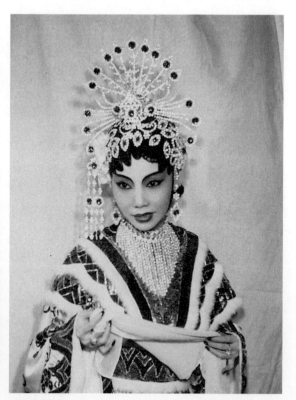

50 年代花旦的妝扮、頭飾和花妝已改變了很多，亦已開始採用片子。

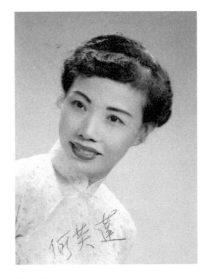

何芙蓮時裝照 靓少佳、何芙蓮伉儷合照

何芙蓮（右）30年代後期的花旦扮相

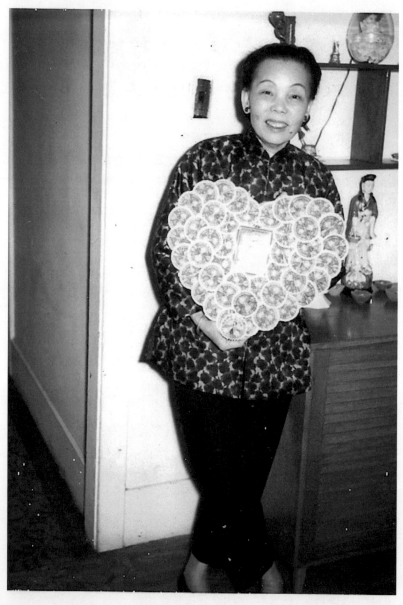

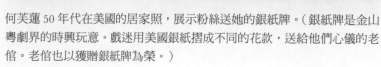

何芙蓮 50 年代在美國的居家照，展示粉絲送她的銀紙牌。（銀紙牌是金山粵劇界的時興玩意。戲迷用美國銀紙摺成不同的花款，送給他們心儀的老倌。老倌也以獲贈銀紙牌為榮。）

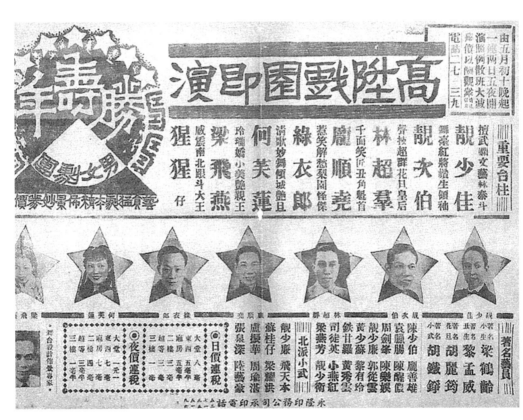

40年代初「勝壽年劇團」在香港高陞戲院演出的宣傳海報（留意當時戲班已改稱劇團）。何芙蓮在此班任著名男花旦林超羣的幫花。海報上還見有其他演員的名字，當中的小燕紅是日後的紅線女，而梁燕芳則是後來的芳艷芬。

1940s：粵劇演

出由盛而衰

1941 年 12 月 7 日，日本偷襲珍珠港，太平洋被封鎖。大批正在美國演出的藝人被迫滯留金山，包括：桂名揚、白玉堂、麥炳榮、曾三多、新珠、葉弗弱、黃千歲、陳錦棠、陸雲飛、黃鶴聲、石燕子、新靚就、關影憐、徐人心等。這時大老倌雲集金山華埠兩所戲院 —— 大舞台和大中華。看大戲是僑胞熱衷的文娛活動。當時每天都有粵劇演出，可算是夜夜笙歌。粵劇藝人除了娛樂觀眾外，還肩負起宣揚國難、激勵華僑獻金捐款的任務。華埠曾經先後發起過三次「一碗飯」運動。每逢活動，粵劇就停演一天，藝人都參與遊行，向僑胞勸捐。名伶新靚就（關德興）更積極參與，贏得「愛國藝人」的美號。有些藝人則在街頭搭棚演戲，宣揚共濟國難。戲院內外都有奉獻箱，方便僑胞隨時可以捐款救國救難。

戰事結束後，唐山老倌陸續買棹東歸。那時中國剛從戰事復元，百業俱廢，廣州粵劇行業一蹶不振。1946

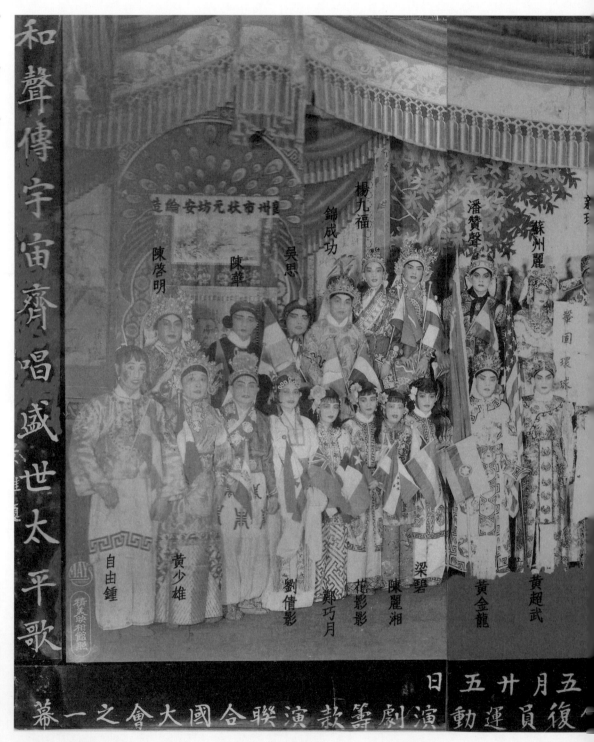
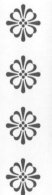

1946 年留美粵劇紅伶演出

表萃英才共奏霓裳羽衣曲

謝福培
葉翹奇
岑烈夫
靚少芳
馮遇榮
麥先聲

廣州市市氏狀坊安綸造

陸雲飛
花影容
鍾迎春
陳美福
潘如英
關景雄

中華民國三
祖國八和粵劇
旅美三藩市粵劇界全人應响

年，由黃超武、新珠為首的一班留美粵劇紅伶在金山發起了一場聲勢浩大的演出，劇目為《聯合國大會》。此次演出標榜「旅美三藩市粵劇界同人響應祖國八和粵劇協進會復員運動演劇籌款」。參與演出的紅伶有新珠、黃超武、黃鶴聲、陸雲飛、關影憐、蘇州麗、自由鐘、謝福培等一共三十位。

40 年代末，內戰席捲中國，政治局勢不穩，美國不發戲班簽證。從 1948 年 7 月開始到 1951 年底，整整三年半，金山華埠停演粵劇。1949 年，大舞台戲院改名為新聲戲院，只放映華語電影。此期間，電影又帶走了很多新一代的粵劇觀眾。

以下介紹幾位活躍於 40 年代的留美伶人。

自由鐘

男女丑，頑笑旦。曾在 1928 年參加以新珠、靚少佳為首的「人壽年」班，在上海演出。1940 年受聘於金山大舞台戲院，演出《食人太太》。因戰事滯留美國，後定居金山，成為 50-60 年代金山粵劇班的支柱。

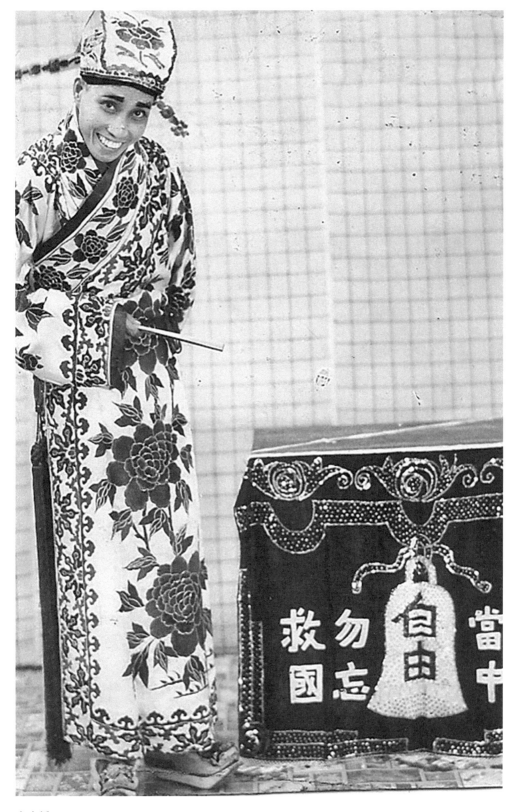

自由鍾

石燕子（1920-1986）

　　原名麥志勝。著名文武生及電影演員。少時拜名伶細杞為師。與新馬師曾、沖天鳳是同門師兄弟。40 年代在美國演出一段時期。由於武打工架了得，受僑胞歡迎。成名於美國，並曾在檀香山結婚。在美國演戲至中日戰爭結束才回港。此後在香港發展，伶影雙棲。後與名伶任冰兒結婚。1949 年 3 月 25 日香港《真欄日報》評價道：「燕子之北派打武因很練很落力，身段又輕盈，所以打來夠爽夠快，出到台前，甚搶鏡頭。至獲台下好評。究其天賦歌喉，雖屬人仔細細，而歌來氣沛音潤，聲響落台。」石燕子飾演方世玉極為出色，演出過一系列的方世玉電影，被影迷稱為「翻生方世玉」。

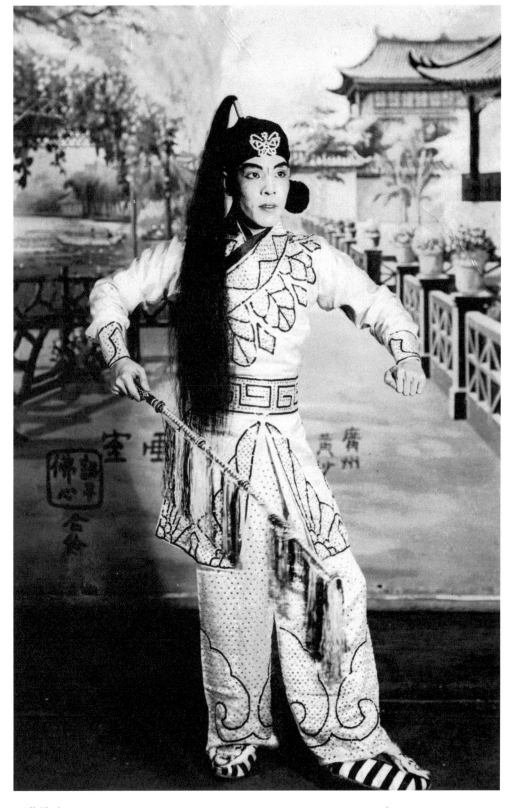

石燕子（*Courtesy of Wylie Wong Collection, Museum of Performance + Design.*）

徐人心（1920-2022）

原名徐漱芳。40 年代著名花旦。師事名伶關影憐。養母徐杏林，是全女班中著名的薛派女武生。徐人心是任劍輝全女班時代在廣州的拍檔，二次大戰時她們曾到澳門演出。後來，徐人心應聘到美國登台。1940年 8 月，在大舞台戲院演出其首本《西施》二十天。同年 11 月再演《嫣然一笑》，獲贈金牌。1948 年在美國拍了一齣華語電影《金國情緣》。戰後回國，與黃超武、陸雲飛等人組「黃金劇團」在省港澳等地演出。又被各大劇團爭相羅致為正印花旦。從 1937-1952 年，一共拍了十齣電影。1953 年正式加入廣州市「南方劇團」。「文革」後，退出藝壇，終老廣州，享壽102 歲。

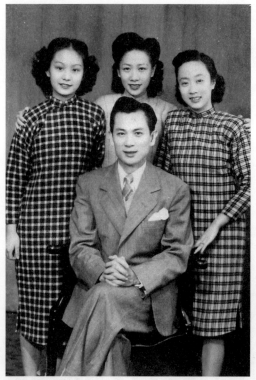

站在黃超武身後的三美，由左至右分別為：小木蘭、徐人心、梁瑞冰（陳笑風首任妻子）。

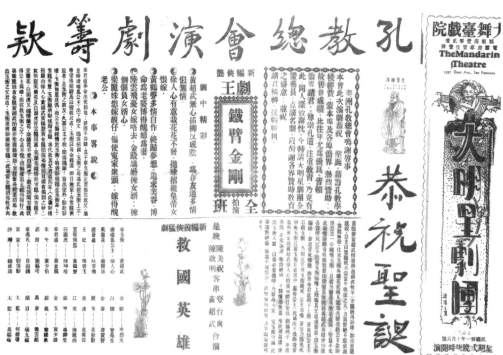

1942年徐人心與黃超武在美演出的海報

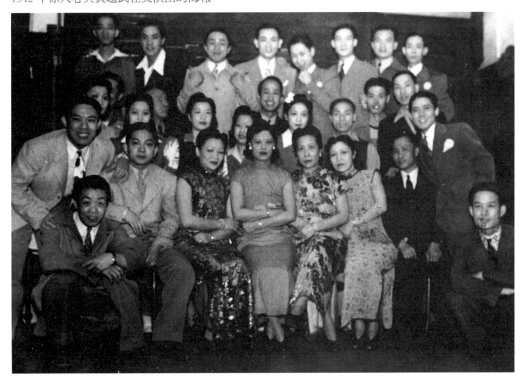

1942年「大明星劇團」在大舞台戲院演出後，全體演員合照。前排由左至右：黃金龍，李耀宗（下），陸雲飛，李楚芬，關影憐，徐杏林，梁麗姝，謝六，黃少伯（下）。中排由左至右：梁碧玉，劉倩影，花芙容，陳麗湘，自由鐘，徐人心，潘御榮，（不詳），蔣子琪，陳坤培。後排由左至右：楊九福，潘贊聲，謝福培，黃超武，（不詳），曾亮生，（不詳），黃鶴聲。

徐杏林

曾隸屬西關安華公司天台的女班，該班主要演員還有武生小叫天（任劍輝的姨媽，教任劍輝做戲）。徐杏林（見上圖）是女班中的一流演員，屬薛派人物，能文能武，唱做俱佳，常演薛覺先的首本戲《雙娥弄蝶》、《三伯爵》等，其西裝戲尤具薛派風度。

黃超武（1914-1993）

著名文武生。13歲在廣州入戲行，拜名文武生靚元亨為師。自此隨師父在戲班演出。20歲那年，在文武丑綠衣郎的戲班中任第二小武，隨劇團到美國各地演出。演罷留居美國，繼續在美國各地演出，成為美國當地粵劇班的文武生。首本名劇是《斬龍遇仙》，這是一齣大鑼大鼓的宮幃袍甲戲，利用了當時新進的宇宙燈、電燈泡戲服、吊威也技術，創造出新穎的舞台效果，大受僑胞讚賞。戰後黃超武和黃鶴聲、陸雲飛、徐人心組「黃金劇團」到省港澳巡迴演出。後與夫人周坤玲留居香港，伶影兩棲。他一共拍了六十一齣電影。1964年，黃氏夫婦決定在香港藝壇息影，回美國定居，繼續發展當地的娛樂事業。1990年，美西八和會館成立，黃氏出任第一屆主席。

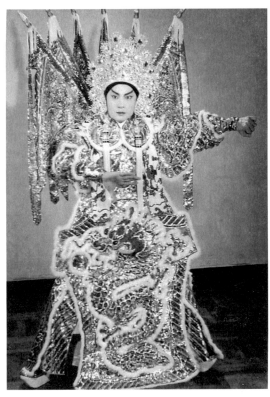

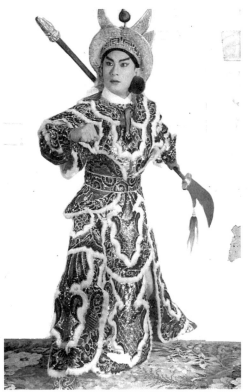

黃超武

周坤玲（1924-2020）

英文名 Patricia Joe Quan Ling。50 年代香港著名電影女明星。美國土生土長華人，自少受華埠演出的粵劇耳濡目染。1945 年，21 歲時參演在金山華埠的大觀影片公司製作的華語電影《海角情鴦》（*The Lovers' Reunion*），合演的還有黃超武、陸雲飛、黃金龍。後與黃超武結婚，1947 年夫婦雙雙回香港拍片，成為當時粵語電影的一線女影星。十六年間她一共拍了近二百齣電影。1964 年息影回美後，間中參演當地的粵劇演出。後與黃超武離異。終老美國金山。

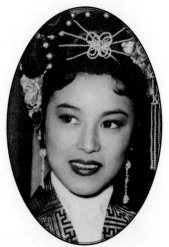

周坤玲戲裝照

1945 年周坤玲、黃超武、陸雲飛在美國拍攝電影的劇照。

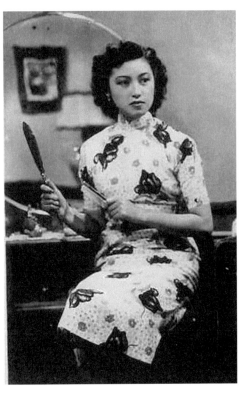

周坤玲時裝照

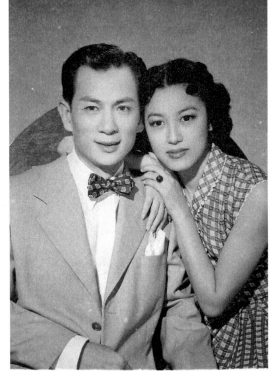

周坤玲、黃超武伉儷合照

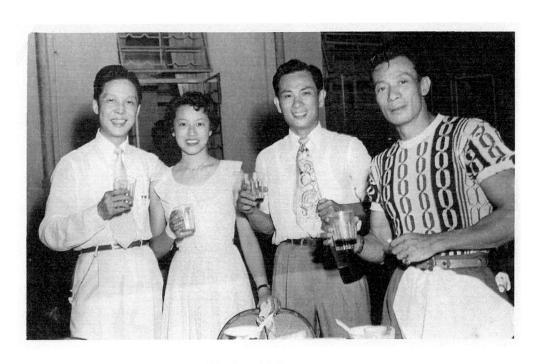

由左至右分別為：黃千歲、周坤玲、黃超武、馮應湘

陸雲飛（1919-1968）

　　原名陸國基。著名丑生。9 歲投身學藝，16 歲拜名男旦肖麗章為師。1939 年跟隨肖麗章來美演出，成名於美國。在美國曾參與電影拍攝，與黃超武、周坤玲、黃鶴聲為長期拍檔。1949 年回國，加入「永光明」班為主要演員。後被歸入廣東粵劇院。與文覺非、王中王被視為當代丑生代表。陸雲飛的丑生表演，生活氣息濃郁，拙中見巧，面懵心精。自創有滑音尾的「豆泥腔」（豆泥是陸雲飛之花名），留給觀眾深刻印象。代表作有《三件寶》、《盲公問米》等。「文革」時病逝廣州。

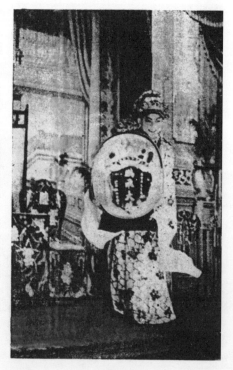

陸雲飛領金牌時所影

1941 年 3 月 10 日，陸雲飛在金山演出《詐癲納福》，獲贈金牌。

陸雲飛

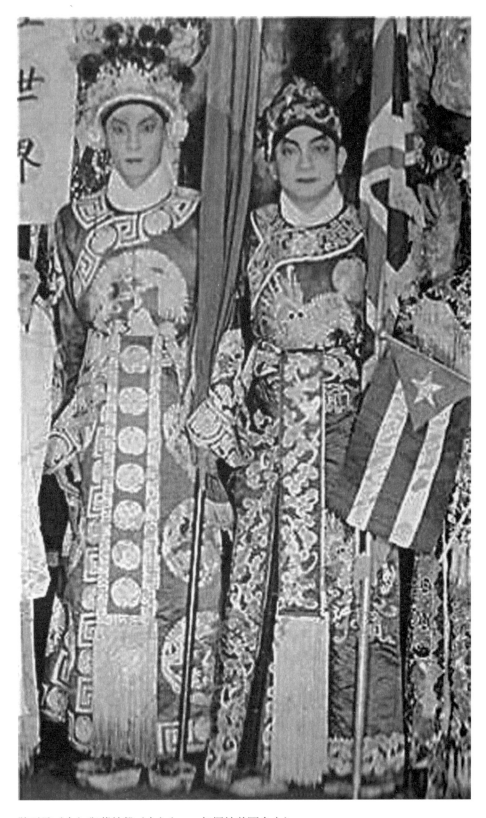

陸雲飛（右）與黃鶴聲（左）（1948 年攝於美國金山）

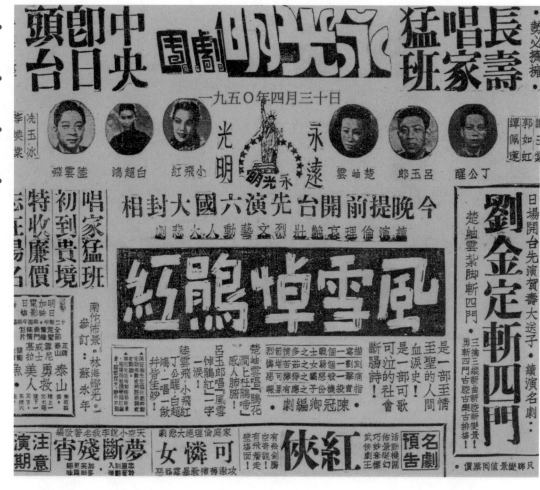

陸雲飛回國後 1950 年在香港演出的報章廣告

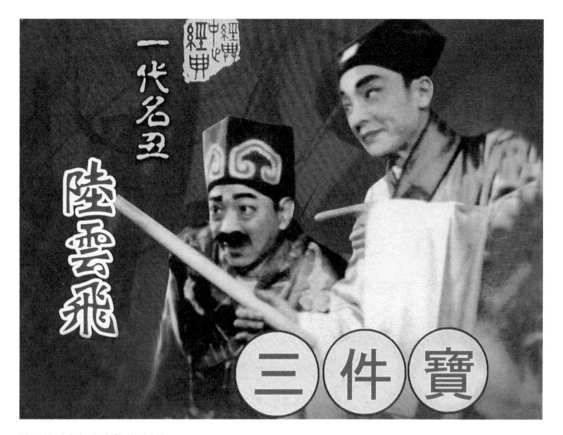

陸雲飛（右）與文覺非（左）

黃鶴聲（1915-1993）

黃鶴聲

又名黃金印。粵劇名伶，美國及香港電影演員，香港粵語電影界知名導演。畢業於廣州八和養成所，與羅品超、張活游是同學。曾參與「覺先聲」、「勝壽年」、「大羅天」等大班演出。在「太平劇團」時頂替名小武馮俠魂出場而聲名鵲起。1939年受聘到美國登台。據資料：「1940年12月，文武生黃鶴聲在大舞台戲院登台，先演《大送子》，繼演《一語釋兵戎》。黃伶擅演反串花旦戲，收入後勝於先，亦一特別紀錄也。

1941年9月15日黃伶登台，演《蓮花似六郎》，獲贈金牌一面」。由於戰事爆發，黃鶴聲被迫滯留美國。這時間他開始伶影導三棲，在美國大觀電影公司擔當導演，第一齣執導的影片為《金粉霓裳》。參演該片之女主角為梁碧玉，後來成為了其夫人。和平後回港，繼續三線發展，演出不少粵劇和電影，亦是當時香港十大導演之一。1968年回美定居。晚年積極參與當地粵劇發展，為美西八和會館創辦人之一。

I

1950s：留美伶

人撐起半邊天

1949 年 10 月 1 日，中華人民共和國成立，國際大勢已成定局，金山娛樂事業開始復甦。1951 年 12 月 30 日，大中華戲院首先復演粵劇。

因政治問題，美國不發戲班簽證，唐山老倌已不能來美演出。以後金山粵劇的演出，戲院班主只要聘請一兩位從香港來的知名老倌與當地留美伶人合作，便可以成戲。這就是 50 年代金山粵劇的一般情況。

下面刊出 50 年代金山粵劇演出的戲橋。這批戲橋記載了那時代的伶人和他們演出的劇目，從中可以了解到當時粵劇演出之頻繁。那時演出場地只限於華埠的大中華戲院，偶爾也有劇團受聘到鄰埠的公社演出。

戲橋中有一位演員，名嬌瑤女，是一位土生土長的華人少女。她熱衷演藝，愛好粵劇曲藝。50 年代參與各劇團演出。她保留了很多當年戲橋，全數相贈予筆者，特此鳴謝她對本書的貢獻。

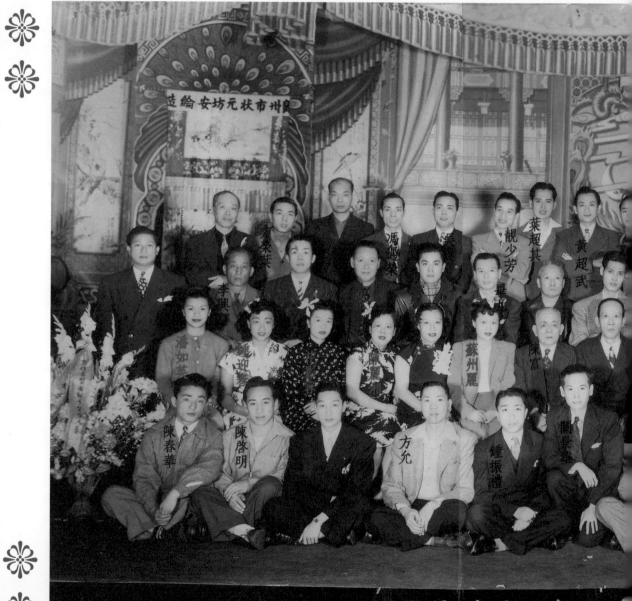

造繪安坊元狀市州廣

葉桑葉

李興

潘如茝

鍾迎蓉

馮翹榮

吳醒

靚少芳

葉超其

黃超武

陳富

蘇州麗

陳春華　陳啟明　　　　方允　　鍾振禮　關景雄

念紀照拍體全款籌劇演動運員復會進協劇粵和

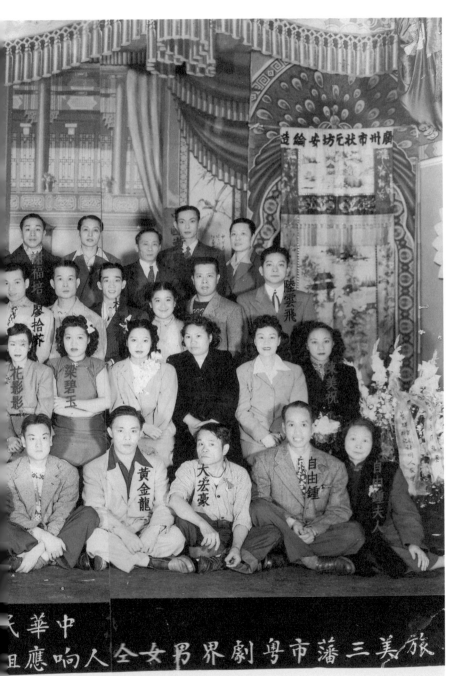

1946年唐山老倌雲集於金山，人材濟濟。相片中很多伶人在戰後都決定留美生活，他們組班在金山或美國各華埠演出，成為本地班的骨幹。

相片中的伶人，留美的計有：黃超武、蘇州麗、黃金龍、謝福培、馮遇榮、潘贊聲、靚少芳、楊九福、陳麗湘、吳思、廖拾芥、自由鐘、花影容。還有兩位本土藝人兄妹，他們是陳啟明和陳美祝。

下面刊出的戲橋，大多見有這群伶人的名字。

相片中第一行中間是關景雄。他在1939年1月受聘於大舞台戲院，擔任劇務。他對金山粵劇演出情況瞭若指掌，常在報章上作詳盡報導，留下很多寶貴資料。他能編能導，到60年代中，還孜孜不倦地服務於金山粵劇界。

　　從 1951 年 12 月 30 日金山華埠粵劇復演的戲橋可見，牡丹蘇、蘇州麗、梁少平這三位 20 年代紅遍一時的女伶倌，此時已定居美國。因此由她們組班，配合其他留美的紅伶演出，亦可以一慰僑胞渴念看戲之情。此班演出一連八晚。票價由二元至一元不等。

　　此後數年，劇界都是由本地藝人組班演出。通常都是戲院東主聘請他們，每個月演出八天的戲。間中有會館公社在節日聘請他們做戲賀慶。這些藝人大多日間有正職，晚上登台演戲，賺取微薄酬金。他們舞台經驗豐富，熟練提綱排場戲，不用排戲。因此戲班成本低，票價由二元五毫至九毫不等，是僑胞可負擔的娛樂消費。為了團結行業，使各藝人有共同供奉華光師傅的地方，1957 年集資在華埠租了一個場地作為聯誼所。這場所位於金菊園巷（Jason Court）十三號半，因稱此社為「十三號半」。首批成員有何芙蓮、蘇州麗、牡丹蘇、文華妹、黃超武、周坤玲、英麗明、關景雄、梁少平、雪影紅、黃金龍、自由鐘、錦成功、潘贊聲、馮遇榮、謝福培、謝君蘇、陳啟明、嬌瑤女、盧麗娟、吳思、方潮聲、李興、馮偉等。繼後的伶人大多都參與此會，「十三號半」無疑成了金山戲人的一個公會了。

大中華戲院開演 鑼鼓大戲

△ 名伶登臺 全副新箱
△ 正派粵劇 優秀劇團

本埠自一九四八年七月十二日停演粵劇後，全儕士女，久不聞舞臺鑼鼓之聲，不視名伶之藝術，料顧曲周耶，必多渴望。

本院為適應娛樂之需求特不惜耗鉅資聘請蘇州劇團在本院開演粵劇，並將本院重新股備，務求清潔安適，且『蘇州劇團』劇員有久負盛名之

蘇州麗，牡丹蘇
梁少平，雪影紅
黃金龍，自由鐘
錦成功，潘贊聲
馮遇榮，嬌瑤女等

擔任要角珠聯璧合，花蕚相輝，堪稱名伶名班也。

演全體藝員出齊落力拍演想顧曲諸君富必以先視為快也。

茲將每晚首本劇目列下

十二月卅晚（禮拜日）玉門關
十二月卅一晚（禮拜壹）泣荊花
正月一號晚（禮拜二）麒麟抗鳳凰
正月二號晚（禮拜三）大鬧梅知府
正月三號晚（禮拜四）秦淮月
正月四號晚（禮拜五）龍鳳球
正月五號晚（禮拜六）情淚灑皇宮
正月六號晚（星期晚）夜送寒衣

下列新編猛劇預告
戰國牡丹
情僧
天之驕子

現定於本月卅日開臺先演
（即星期晚）
『群仙同詠大羅天』
祝福喜劇，用最新手法編排，劇旨祥瑞，場面新奇，誠趣劇異彩藝術精華，不同尋常凡仙賀壽，六國封相等薈萃也。是晚繼演文武佳劇『玉門關』
亦由蘇州麗牡丹蘇主演

）廂房 二元
頭等 一元七毛五
二等 一元四毫
（三等 一元

賣票處
電話天懇 二五四九八
本月二十九日
下午三時開始定票

大中華戲院
蘇州劇團 預啟

1951年華埠重演粵劇，此為首場的戲橋。（當年已用「粵劇」一詞）

禮拜一晚　十二月卅一　馳名唱工好劇

泣荊花
牡丹蘇　蘇州麗主演

◎本事累說
▲佛本慈春　可渡梁生難否海
▲牡丹蘇蝦俠佛法　蘇州麗禪房會夫
▲世餘年不朽名劇今晚再上舞台　欲原教育　能移世道躋天堂

◎晚牡丹蘇蘇州麗合唱「泣荊花」著名原曲，音韻悠揚，腔調悅耳

梅玉堂梅瑞堂本同父與母兄弟也，玉堂娶婚香，夫妻皆饒和廉直，惟瑞瑙堂消私通海洋大盜，竟圖監歌，利堂無法挽救其叔，因蒙害過度，竟持清掃，割去三千煩惱，遞跡空門，瑞堂灰心未息，又藥遇林婉香，後林氏佛堂婉香，與李氏，帝李氏子名存義，知夫仍在人間，懇以俗相合，欽望隱於私刑，帝遇夫，不欲娶其自操，結爲義兄弟，知夜覺到寺後夢遇

恭賀新禧

一月二日　禮拜二晚　香艷武俠名劇

麒麟抗鳳凰
蘇州麗　牡丹蘇主演

蘇州男女劇團同人鞠躬

馬瑞麟……牡丹蘇
林婉香……蘇州麗
梅玉堂……梅影紅
梅玉堂……潘寶娥
梁少平……
李存義……黃金龍
梅兆清……李周氏……馮遇桑
　　　　良……錦成功　沙彌……林小齊
梅柳氏……嬌瑤女
自由鐘……梅影紅

（前段武俠名劇省略長段勵志本事）

嬌瑤女輯存

一月二日　禮拜三晚　倫理古劇

大鬧梅知府
蘇州麗　牡丹蘇主演

一月四日　禮拜四晚　香艷俠劇

秦準月
蘇州麗　牡丹蘇主演

嬌瑤女輯存

一月五日　禮拜五晚　奇趣新劇　著名俠劇

龍鳳球
蘇州麗　牡丹蘇主演

表與演

票房電話　天憩二一五四九八　每晚准八時開演

票價：廂房二元　頭等一元七毛五　二等一元四毫　三等一元

由留美藝人牡丹蘇、蘇州麗領銜演出

大中華戲院開演蘇州男女劇團

悲劇 全王堂演　十一月五日晚　禮拜五
胡不歸
蘇劇　杜麗牡蘇丹蘇鏜　主演

佳劇隆重首本
夜吊白芙蓉　上卷
十二月十六日晚　禮拜一
杜麗牡蘇丹蘇鏜　主演

名劇艷配景
魏宮春色
十二月十三日晚　禮拜一
杜麗牡蘇丹蘇鏜　主演

嬌鸞女轉存

1952 年 1 月在大中華戲院演出的戲橋

恭賀新禧

戰國丹
新編歷史猛劇

開國

西施　醉夢　荷花　全體攜眷

蘇州丹州蘇凰　主演

孟麗君　血
新編古裝劇風情

蘇州丹州蘇凰　主演

嬌瑤女韓存

1952 年 1 月在大中華戲院演出的戲橋

譚秀珍

　　粵劇花旦和電影明星，活躍於 30-40 年代省港，曾在各大劇團任上海妹副車。後與丈夫盧海天組「日月星劇團」，任正印花旦。兩人離異後，譚秀珍移居美國金山。胞姊是女班名旦譚秀芳。

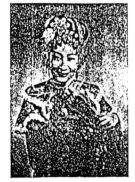

裝戲之珍秀譚

大中華戲院演同慶劇團

二月十五號 星期五晚八時開演

譚秀珍主演
蘇州麗

臨世杜悲　路好恩怨
趣敬劇王

萬惡淫爲首

▲萬惡淫爲首：是一齣綜合忠好賢惡孝悌倫常的警世苦情劇。
▲萬惡淫爲首：富有教育諷諫的良好劇本！
▲萬惡淫爲首：是一部不血有淚。如暗室中之明燈。
▲萬惡淫爲首：是做人的寶鑑。處世的良箴！
▲萬惡淫爲首：是末世人慾橫流的互型堤壩。是改草不篇一代的黃色淫劇英勇先鋒！
▲萬惡淫爲首：向黑暗社會猛烈轟擊的一號巨炮。輕鷄千種百練始克完成的一部有血有淚有眞有術價值的凄凉劇本！

△譚秀珍：芳情脈脈。爲後母所害。雙目失明。狂風暴雨。長街乞化。公堂排打。幾場大戲
△蘇州麗：不辭痴心郎。相約出走。當關中相遇矢志不移
△潘少佳：的女改嫁。貼埋大床。大好官途。只知金錢好
△景影紅：程蕊嫻衽首前頭邊仔。空幗不甘孤守。公堂上迫供。反情漫罵。句句頂頭線
△黃金龍：爲嬌妻。顧腹藏威。爲女人不惜迂徐隆貴
△關柳培：兄弟情深。盜財教哥哥。幾乎累兄一命
△錦成功：臨赴京師。家庭大變。公堂嵌子
△媽瑪女：時時慈孃。移花接木。頂養親房

（劇中人） （當劇者）

黃子年………程眞珍
曹慧雲………蘇州麗
張大川………黃金龍
陳　氏………靈影紅
黃子良………思遇榮
黃伯忠………潘福培

（劇中人） （當劇者）

敦頭森………潘廷堂
黃伯忠………錦成功
甘紹雲………媽瑪女
金　華………金蝶
思遇榮………亞保
元　榕………自山鎮
乳　娘………

▼萬惡淫爲首劇情▼

黃伯忠倒仁對況此心慾恣邪……

每日下午五時開始沽票及留票

票價：廂房 二元二毫五　頭等 二元　二等 一元二毫五　三等 七毫五

留票電話：天懲二，五四九八　YU2-5498

1952 年 2 月 15 日至 19 日，連演五晚。譚秀珍、蘇州麗、黃金龍主演。

大中華戲院演同慶劇團

二月六號 星期六晚八時開演

☆ 文武旦后 蘇州麗登台

☆ 文武花旦 電影明星 譚秀珍 反串男角拍演 主演

情僧偷渡（瀟）湘館

△蘇州覽光飾林黛玉焚稿賠天・大唱反線・真感動人・後
飾薛寶釵下場・與秀珍合唱主題曲夜訪情僧
△譚秀珍飾反串小生買寶玉・失访靈起病・怨婚・逃禪・
偷到瀟湘館・與覽合唱動情僧之拍門・名曲四枝・大
滋唱家本領・
△黃金龍反串賈石春・晚戲族棺・
△瀟影紅飾薛姨媽後飾雪雁
紅樓夢裡
香艷電影
無敵劇王

買寶玉與林黛玉二人平生一段最哀感
動人編成一本並佳皆妙劇本並有歎閨
著古曲唱出

此劇取材於紅樓夢說本斷章取裘搜集

▲ 本事略說 ▼

譚秀珍之戲裝

蘇州麗近照

買寶玉林黛玉　寶釵三人住花飲酒在此廊間之際・寶玉忽
覺失去逃寶賈即起痴迷之病・買政關子央玉得病大賈寶
人・史太君覺孫心切更為焦急・王夫人設計假娶賈寶玉・
突賈玉以安此心寶則娶薛寶釵以利其有金鑾・以圖邪病石
春慈道不知逍淘悄息千居王・黛玉以爰婚無望次意絕食以
新婚及玉焚稿賠天・黛玉知娶非娶賈府愛病夏沉疝・
寶玉迷娶遇范范道人帶此出家賈府無法蔡訪・挟寶玉聞安
玉賈怨松不日歸番附力为偷到瀟湘館及寶府（此場譚秀珍挾寶玉
怨婚・唱情僧偷到瀟湘館人牒名曲）・走玉之（此功譚秀珍飾蘇州
麗合演瀟雲夜訪情僧之拍門人牒名曲）・此劇終

（劇中人）　（飾劇者）
賈寶玉⋯⋯⋯譚秀珍
蘇州麗（後飾寶釵似）大君
石春⋯⋯⋯黃金龍（反串）
紫娟⋯⋯⋯雪影紅
王夫人⋯⋯⋯馮遇榮（反串）

（劇中人）　（飾劇片）
寶釵⋯⋯⋯歐陽森
林黛玉⋯⋯⋯錦波功
薛寶釵⋯⋯⋯薛寶釵
賈政⋯⋯⋯劉瑞培
賈政⋯⋯⋯劉麗紅
襲人⋯⋯⋯亞保

票價：廂房 二元二毫五 頭等 二元 二等 一元二毫五 三等 七毫五

每日下午五時開始沽票及留票

★大戲閣美發花燃陽石春與人雙雁一班仍伴忙著打掃以備

留票電話：天懇二，五四九八　YU2-5498

1952 年 2 月演出的戲橋，譚秀珍亦旦亦生演出。

大中華戲院演同慶劇團

二月七號 星期日晚 八時開演

改水滸傳故事倣義編 醫世古劇

金（蓮）戲叔

☆文武旦后☆ 蘇州麗
☆文武花旦電影明星☆ 譚秀珍 主演

- 譚秀珍先反串武松拒嫂調情求愛後飾潘金蓮勾合西門慶殺武大郎兩個角兩種做作
- 蘇州麗在本埠初次演飾潘金蓮搓餅武叔後飾武松殺嫂認真落力
- 特煩靈影紅反串體飾武大郎曾伶串演此角久爲衆界讚許
- 特煩蘭南君登台串訴角王九媽敢包好野
- 黃金龍師西門慶錦成功飾何九叔鄉鍇塔飾王群省適合醫術性表演劇團璧台珠聯如姓丹配綠葉

▽ **本事略說** ▽

始由武松逢經景陽岡、醉打猛虎、爲地方除害（此場黃金龍大打武藝）王群者、見其英勇、帶回陽穀縣領賞、封爲都頭之職。武松奉命遊街、以表聲威、是時金蓮在家搓燒餅、命大郎出街發賣（此場蘇州麗、靈影紅大演諫譜做作）大郎出街賣燒餅、中途與武松相會、約他回家探兄。……

…（文字略）…

▽ **劇中人**（當劇者）▽

- 武松 譚秀珍（上場）
- 潘金蓮 蘇州麗（上場）
- 王九媽 王九媽
- 武松 譚秀珍
- 潘金蓮 蘇州麗
- 武松
- 大郎 靈影紅（反串）
- 西門慶 黃金龍
- 潘少佳

- 武松 譚秀珍
- 潘金蓮
- 王九媽 蘭南
- 武松
- 大郎 錦成功
- 靈影紅
- 王群 鄉鍇塔
- 婳瑞女 謝瑞南
- 店主 謝瑞南
- 玉 王群
- 亞保 楊國材

譚秀珍之戲裝

蘇州麗玉照

1952 年 2 月演出的戲橋，譚秀珍亦旦亦生演出。

大中華戲院演同慶劇團

二月六號星期一晚八時開演

☆ 新編歷史 演忠孝猛劇

花⊕蘭（卸木蘭從軍）

譚秀珍領銜銀紙牌

是晚蒙 樂義社諸位親友惠賜紙牌乙面隆情厚貺殊
深銘感特此鳴
謝　　　　　　　　　　小妹譚秀珍拜謝

△ 劇中節目 ▽

（一）木蘭代父從軍
（二）兩女戰士陣上會英雄
（三）木蘭陣上訂婚
（四）優先鋒過營做媒
（五）木蘭陣上釘柈
（六）羅成功擒獲狱
（七）李世民弄錯婚姻
（八）木蘭計投水幻形解冕退婚

劇中人（常劇者）
花木蘭……譚秀珍
羅成……蘇州麗
寶綾娘……雪影紅
龍利……謝福培
花大郎……王隆
花次郎……黃金龍
寶妃……馮漪榮
花孤……潘少佳
洛臣……亞保

劇中人（常劇者）
寶建德……潘少佳
王尤……錦成功
周武……潘贊堂
嬌瑤女

▲ 本事略說 ▽

譚秀珍飾花木蘭男裝代父從軍陣上逢英雄深惜情根尚存
友道捨己存人慾男裝女慾離醫緣幻形高唱主題曲
蘇州麗反串男角飾成幾大陣上逢兩嬌娃又打又唱認真笑
力江逢祭其大哭佳人
雪影紅飾寶綾娘交錄打仗大顯雄成典花木
蘭伊夫上香救父
謝福培飾龍利過營做媒氣死花木蘭結拜典花木
州麗大演譜劇令人捧腹
黃金龍先飾天大郎小童活潑天真又飾李世民弄錯婚姻
潘少佳先飾花孤慛情女兒從軍後飾寶建德戰敗出家幸省
孝女上香救生

☆ 二月十九日星期二晚　最後一天的大貢獻

演劇金定斬四門

譚秀珍扎腳
麗州蘇男裝

▲ 本事略說 ▽

是劇初由宋太祖困於壽州城內無勇士破敵，外
無援兵動王，且恐城陷不堅，難免身中俘虜，因下詔回朝
討取救兵，趙美容聞兄夫技困，決興師赴救，其子高君保
請隨隨征，美容以其年輕，不准隨營，君保焉血氣剛，仍
私枉壽州，惟路程不熟錯入雙鎮山，與金定戰，一燭悅目
此場武劇，譚秀珍，蘇州麗各有新派藝術貢獻，輝，金

定慕其英俊，陣卽求婚，君保不惜，金定大演法術器相，
君保自知非其敵手，無奈棚几允從，嗣君保既中，及金
四馬解圍，乃親親兒大姐，怒卸甲之援，乃染沉疴
定聞大抱病，恐半危機，乃下山赴救，且興六師，勇如忠，
雪影紅表演洗馬，堪稱絕妙，譚秀珍兵披甲中冑，成石可觀
趙敏如龍，身懷險地，力斬四門，門河武技，大仙法島
強，是時君保沉疴病重，危在旦夕之危，幸金定稱綿膩
艷動作，異常巧妙，與蘇州麗合唱名歌一圖，敬云豹，諸
油，直演宗金定君保二人相合團圓，諸君欲覩各早光臨

劇中人（常劇者）
金定……劉金定
女馬夫……雪影紅
槵夫……錦成功
秋香……嬌瑤女
趙美容……潘贊堂
余　洪……陳氏

每日下午五時開始沽票及留票

票價：廂房 二元二毫五　頭等 二元　二等 一元二毫五　三等 七毫五

留票電話：天懋二，五四九八　YU2-5498

嬌瑤女輯存

文華妹

　　全女班時期花旦。1923 年隸屬全女班「群芳幻影」班在上海演出。活躍於省港澳舞台，以武打和紮腳功夫聞名。40 年代在金山登台，邂逅名伶桂名揚，後共諧連理，夫婦組班於美國各地和加拿大演出。後離異。50 年代初移居美國金山，參與當地戲班演出。

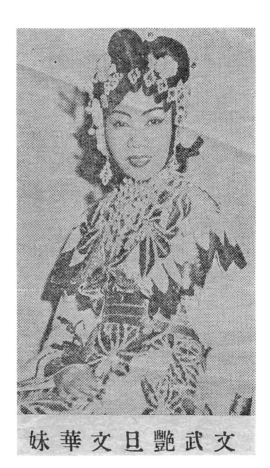

文武旦文華妹

大中華戲院開演粵劇專刊

△鐵定五月廿七號星期二晚▽

簡言　景雄撰

夫戲劇者，社會之教育，音樂者，怡情之妙品，人生若夢，為歡幾何，古人擲錦纏頭，良有以也，或蒞球老叟，故國遠離，不有歡場，何消愁緒，本院為迎應華僑社會之需求，靈覓大眾服務之宗旨，愛組專劇，爪興舞台，集藝壇名角，選演多材，本院新置，本本奇雅，衆有雄燈配發，華麗服裝，演精忠烈士，懷慨悲歌，情兒女痴情，纏綿哀感，悲歡離合，各盡所宜，武俠溫文，顯有靈布，且期近端陽，行樂及時，英虛暇日，宜音韻椎，勿失良機。

藝員一覽

劇務總演	關景雄	文武泰斗
文武名旦	文華妹	文武花旦
文武丑生	黃金龍	楮時艷旦
威儀小武	潘贊聲	莊諧醜生
煩笑老旦	自由鐘	老牌醜生
嬌小艷旦	胡紗芳	閨秀艷旦
北派小武	馮遇榮	武諧小丑
新起小生	雪花飛	青衣花旦

牡丹蘇
雪影紅
文華妹
牡丹蘇　黃金龍
　　主演　全班落力拍演

特　牡丹蘇推劇坐車
　文華妹推車
煩　雪影紅拜車

戲目預告

五月廿七　星期二晚
閉台先演　七影吉祥劇　新編喜劇
招財進寶

續演奇趣　哀艷新劇
紅白（牡丹）丹花

廿八號星期三　宮幃俠艷新劇
故宮紅葉艷紅粧

廿九號星期四　倫理哀艷新劇
青磬紅魚非淚影

三十號星期五　諧趣奇情新劇
鴛鳳換香巢

卅一號星期六　俠爭俠艷新劇
情場師表入場情

六月一號星期晚
俠義古劇　劉金定斬四門

（新劇預告）
香城月下玉簫聲
孿女催粧嫁玉郎
痴情鸞女癡將軍
風流巧扮生觀音
女媧煉石補青天
龍潭虎穴盜香妃

（古劇預告）
紅粉金戈動玉關
伏楚覇　潘金蓮
樊梨花　閨留學廣
（容日選演）　穆桂英

票價

票　價	
廂房	二元
頭等	一元七五
二等	一元三五
三等	八毛

票房電話　天懇二五四九八

每日下午六時起至十時止開始留票

僑界惠顧　毋任歡迎

1952年5月27日至6月1日，連演六晚。文華妹、蘇州麗、牡丹蘇、黃金龍主演。

大中華戲院開演粵劇

△五月廿九號星期四晚開演▽

哀艷家庭倫理新劇 青(聲)紅魚非淚影

關景導演 雄奇

是一部香港最近新編猛劇

本院從新刪訂，致誇盛美靈春，場面緊張，亟實雄奇

文華妹先守寡

文華妹篤義寫繡竟懷胎
文華妹懷野胎恐剖腹

牡丹蘇逃難邊知已
牡丹蘇一夕恩愛不認識情人

黃命龍誤鞭打劈嫂

謝福培老宿儒教薄婦

自由鐘嚴正家姑難防寡婦
雪影紅姑嫂爭夫

文華妹 雪影紅 牡丹蘇 黃金龍 自由鐘 謝福培

全班鼎力拍演 落力拍演

（劇中本事）

桂玉娥嫁慕容氏家，市井草堂而夫卻死，無奈變成寡婦，不堪家姑約束，乃帶侍婢私逃在庵堂側築小樓而居，一夕黃昏後正在井邊偶為女尼洗衣忽見石少年名喬牧良之聲，誤以一政犯此落髮，輕和尚寺門，誤不清玉娥是男女乃求玉娥介紹此寺門，又認不清玉娥是男女乃求玉娥介紹此落髮，輕和尚寺門，笑後方知此是尼庵，非如玉娥吐逃母世後兩相憐愛時夜已深，有官兵追尋乃領兵者乃慕容灼君原本玉娥之夫弟也，但未會面故不識措玉娥篙藏犯，計逐去此昏夜之中，牧良犯機智用，找尋逃入尼庵假扮道姑與玉娥關係與玉娥接觸逗返慕容家，明牧良夢不見玉娥，且被侍恐嚇追離小樓。

劇中人　　當劇者

桂玉娥……文華妹
牡丹蘇
慕容芷霜……雪影紅
喬果老……謝福培

駱仲謀……馮遇榮
高日華……楊九禧
雯云……劉木蘭
大將……朱卓后

預明晚
告演　倫理新劇　諧趣俠艷

鸞鳳換香巢

劇中人　　當劇者

喬牧良……牡丹蘇
慕容芷霜……雪影紅
慕容灼君……黃金龍
慕容夫人……自由鐘
周世宗……錦成功
慕容芷蘭……胡紉芳
嬌瑤女……高日華
錢可喜……潘贊聲
大將……朱卓后

（本事從略）

文華妹　雪影紅　牡丹蘇　黃金龍　潘贊聲主演

票房電話　天懇　二五四九八

每日下午四時起至十時止開始留票

僑界惠顧　毋任歡迎

```
┌─────────────────┐
│      票價        │
│  廂房    二元    │
│  頭等  一元七五  │
│  二等  一元二五  │
│  三等    八毛    │
└─────────────────┘
```

這張戲橋上首次正式採用「粵劇」一詞

大中華戲院開演粵劇

△六月四號星期三晚開演▽

三月杜鵑魂

宮幃諸艷劇王

關導演 雄 雪影紅首本

文華妹 牡丹蘇 自由鐘 黃金龍 謝福培 錦成功

全院拍落 暨

△近代粵劇最新式場面，與從前一切別開生面。

△注意：請早入場，舊愛新歡攝羨類，開場先演十年後事，然後逆迁十年前事跡

（演員特區）

（主題詩）花愁月愁可憐生

△黃金龍飾可徒雄天，舊愛新歡攝羨類，怨逢英雄料料，天賦痴情，直墮出閨，竟被歎婆柳嬌吸飲天涯，凄凉渗命之身，傷心命途多變，累種遺憾，長嗟艷福雖消，某箱情天缺憾

△雪影紅飾白杜鵑

△牡丹蘇飾范清華，天生情種，徒貪艷色之賞，弄成愁劇，難銷三月杜鵑魂

△謝福培飾白叔仁，糊塗一世，將女兒婚事當作兒嬉，弄成悲劇，辣手也心

△文華妹飾趙淑茹，喧賓泰主，功倍胡杜鵑魂

▲自由鐘反串司徒

▲錦成功飾胡

（劇中本事）

暮春三月，范清華將着鮮花一束，攜同幼女范若兒，拜亡妻白杜鵑墳墓，而將軍司徒雄天亦來憑吊白杜鵑芳魂，清華見於疑問再逢杜鵑，在職場弔，復東胡作祟，白叔仁父走過情場，原來對白杜鵑嫁入豪門，以...

（下略，篇幅所限）

劇中人

當劇者		
司徒雄天	黃金龍	
白杜鵑	雪影紅	
趙淑茹	文華妹	
范清華	牡丹蘇	
白叔仁	謝福培	
何奇	錦成功	
胡	西	潘賢聲
范若兒	嬌瑤女反串	
明月	胡豹芳	胡兵 朱卓俠
胡	將將	楊九福
胡	將將	馮遇榮
雜民	劉木蘭	

預明晚告演

癡情蠻女癡將軍

票房電話 夭懇 二五四九八 GA 1-9698

每日下午四時起至十時止開始留票 八時開演

僑界惠顧 毋任歡迎

1952年6月4日至15日，連演十二晚。文華妹、牡丹蘇、梁少平、黃金龍主演。

大中華戲院開演粵劇

△六月十一號星期三晚開演▽

著名文武唱工古劇
仕林祭塔

牡丹蘇首本　暨落力拍演　全班

注意，注意，大注意　是晚牡丹蘇全劇飾白蛇精，表演花旦絕技

△是晚文華妹反串男角飾許仕林，仕林祭塔雖是舊劇凡屬花旦莫不點演但能得佳妙情彩者極鮮春飾白蛇者聲音不住唱工不妙演祭塔一場反線不足動聽武技不精者演斬四門一場更難入目牡丹蘇才多藝能飾男女角對於此劇素有研究今晚特選演此劇以饗其多能非飽觀眾眼福

△雪影紅飾黑蛇拍演精彩場面

△梁少平飾法海釋妖為唱古調

〈劇中本事〉

此劇初由許漢雲街前遊玩，相遇六一真人，與其看相，驚悉妖蛇相侵，此時期達端節，夫妻宴飲，許生暗放黃丹於酒中，酒醉現形，迫放黃丹於酒，即與黑蛇計蟬，赴南天門盜取靈丹，追尋白蛇醒後，睹夫死狀，即與黑蛇計蟬，赴南天門盜取靈丹，算悉白蛇所為，即命白鶴童子一番，贈以靈丹，下凡救卒，還陽後，仙翁斥訓白蛇一番，即命白蛇被擄回囘，仙翁所為，夫之白蛇被擄囘囘，計生途往金山寺遊玩，又偶遇法海禪師，看破許生滿面妖形，即暫避寺中，黑白二蛇探悉許生寄宿山寺哀求法海放囘，法海不允，三人爭論鬥法，二蛇戰敗，

即赴水晶宮，哀求龍王，借以魚蝦蚌龜精，攪動洪水，浸淹金山寺，法海遠請天兵神將，敷壇作法，大顯神通，捉白蛇囘寺，法海欲將白蛇以雷火誅滅，距白蛇斗中頓覺橐光，即命白蛇住斷橋產子，與夫別一番，將子交方知腹懷貴子，即命白蛇收入雷峰塔，永不超生，後許生拜子抱回其姑撫養，轉往金山寺遭其所害，塔神志青雲，功占鰲頭，追思其姑，大道上進，開門苦讀，閉門苦讀，雷峰塔祭母，母子相會，大鴻苦情，丹蘇白蛇，聲韻悠揚，大有繞樑三日之妙，「此曲文華妹許仕林社丹蘇白蛇，諸多唱做，二王，反線，望早惠臨，方知斯言之非虛也

1952年6月4日至15日，連演十二晚。文華妹、牡丹蘇、梁少平、黃金龍主演。

大中華戲院 開演粵劇

△ 六月十三號 星期五 晚開演 ▽

日久知郎心

牡丹蘇首本　文華妹　雪影紅　梁少平　謝福培　黃金龍　潘贊聲　全班拍演落力

△牡丹蘇飾章子超，萊妻爲國，忍辱鋤奸，不愧爲國棟樑。
△黃金龍飾洪士俊，爲情顛倒，怕死貪生，令人可笑可惱。
△謝福培飾宋晉王，懦弱無能，反貪女色，弄到江山失諂。
△雪影紅飾陸瓊英，毀家紓難，大義凜然，卒爲情所累。
△文華妹飾陸瓊英，爲情顛倒，易銳而弁，挽救山河，弄男裝，唱大喉，溫柔生平技術。
△梁少平飾陸文恭，溫柔霸女，一往情深。

女子欲學對待丈夫之妙法煞看猛劇日久知郎心

（劇中本事）

水相陸文恭，忠於國事，親賢遠佞，有兩門生，一名章子超，一名洪士俊，均博學多才，甚愛之，遂將其女瓊英許子超，事爲王所悉，延女瑤英許子超，事爲王俊，琰君王覬妃，今爲他捷足所先，頓起酸風，乃聞此訊，有如時天露霹靂，依依不忍分離，奈命難違，亦無可如何，而章子超，向以國事爲重，囊要分初，團圓結局。

對人不知瓊英幾許，瓊英思夫情切，請父藩十萬金，此夫喪國矣，覺王銀安，前方，瓊英一怒，後子超割白情由，始知子超無情却有情，緣起和好……

劇中人　常劇者

陸瓊英………雪影紅
莫后…………自由鐘
洪士俊………黃金龍
夏明…………錦成功
春燕…………瑤瑤女
黃公成………潘贊聲
烏珠…………劉木蘭
文山…………馮遇榮
金方…………朱卓侯
軍…………鄧君超
中…………夏均…………楊九

項明晚告　(伏) 楚霸

文華妹首本　文華妹扎脚坐車

票房電話 天懇／二五四九八
GA 1-9698

每日下午四時起至十時止開始留票
八時開演
僑界惠顧　毋任歡迎

票 價

廂房	二元
頭等	一元七五
二等	一元二五
三等	八毛

1952 年 6 月 4 日至 15 日，連演十二晚。文華妹、牡丹蘇、梁少平、黃金龍主演。

大中華戲院 開演粵劇

△六月十五號星期晚開演▽

陳宮罵曹

牡丹蘇首本

文華妹　梁少平　謝福培
雪影紅　黃金龍　錦成功

全班
暨落力
拍演

改國三　國歷　史名劇

是晚牡丹蘇掛鬚飾陳宮表演捉曹及罵曹各場並佳肖妙老到傳神

文華妹飾殷氏表演肖妙

雪影紅飾刁貂蟬肖維肖妙

黃金龍飾呂布一生英雄竟沉迷于酒色
特煩錦成功開面飾曹操其一種奸雄

梁少平飾呂伯奢後飾劉備大有可觀
手段之陰險險做傳神有如再世曹操
被斬於白門樓可爲好色者之借鏡

謝福培開紅面飾關公更是難能可貴

〈劇中本事〉

劇中呂布者，固一時俊傑，蓋曾英才，設能與三英利衷共演，戮力同心，合兵破曹，興復漢室，其功不在三英之下，惜乎計不出此，尤復虎視三英，酒色昏迷，不思英雄奮發，至兵臨城下，被斬於白門樓，讚三國誌至此，不能不為之惜焉，初由曹操行殺董卓不成，卓畫下圖形，四處捉拿曹操，至呂伯奢被陳宮部下所擒，臨夜廷堂審判，忠心一片，陳宮與曹一齊棄官投走，至呂伯奢招待客之，懷炉忌，殺了伯奢與曹分別，投往呂布處，挾天子以令諸侯，廣收天下勇士，後來曹操得志，謀臣如雨，猛將如雲，而劉備、關羽、張飛，亦効力至此。

斯時曹操擁兵百萬，勇將千員，固一世梟雄，自誇天下莫敵，最所慮者，則爲呂溫侯之勇壕邳城，猛虎負隅，尤未輕敵，而戈干夫辟鳥之呂溫侯哉，追至屢戰而屢敗，雖百萬之衆，無所用之，及至邳城，呂布温侯驕橫，共思呂溫侯，進帳乃討令撲攻邳城，張飛，共圍而戰呂溫侯，共生死以共用，周旋，呂布原非萬人敵，亦千夫莫當，一場血戰，鬼哭神驚策，引兵退入邳城，其謀士陳宮台屢獻聯策，攻曹勸不從，卒至呂布勇力不加，陳宮台均遭所擒，陳宮沾吐血之疾，非尋常兵疾，竟至邳城被破，呂布被縛白門樓，陳宮台熱血盈胸，怒罵曹操，此場牡丹蘇高唱古曲音韻悠揚，大演逐廈勸不從，均不蒙納，淋漓痛快。

做手唱情，淋漓痛快。

劇中人

當劇者

陳宮台……牡丹蘇
嚴氏……文華妹
刁貂……雪影紅
呂布……黃金龍

張遼……潘賀登
呂伯奢……梁少平
劉備……梁少平
呂來……雪影紅
何氏……自由鐘
透瑤女

侯成……自由鐘
曹操……錦成功
關羽……謝福培
魏續……楊九霞

張飛……馮滉榮
陳千……朱卓侯
小軍……鄧君超

預告明晚

時代艷旦　周佩蘭　登台

不日 段紅玉

周佩蘭首本

注意
重金禮聘

票房電話　天懇 二五四九八　GA 1-9698

每日下午四時起至十時止開始留票
八時開演

僑界惠顧　毋任歡迎

價票	
廂房	二元
頭等	一元七二
二等	一元三五
三等	八毛

1952 年 6 月 4 日至 15 日，連演十二晚。文華妹、牡丹蘇、梁少平、黃金龍主演。

大中華戲院開演粵劇

存輯女瑤嬌　全班拍演落力

△ 六月二十二號星期晚開演 ▽

楚漢爭歷
史劇之王
霸王別虞姬

梁少平首本
周佩蘭首本

文華妹　雪影紅
牡丹蘇　黃金龍

暨全班落力拍演

楚漢爭歷史劇王偉大結構

是晚梁少平開面飾霸王，非常威勇，烏江自刎，英雄末路，古今同慨，可爲豪勇自負者戒

改編楚漢爭歷史劇王偉大結構，梁少平飾項羽之別虞姬，無面見江東父老，烏江自刎，與別不同，別虞姬哀艷悲壯，烏江自刎慘烈，垓下被困沉痛，

周佩蘭飾虞姬劍舞一場，梁少平演別姬令人下一同情淚

雪映紅飾韓信母母子棄楚歸漢二龍山喪牛與牡丹蘇拍演

黃金龍先飾張良，賣劍訪賢，一文一武，身份不同，尤爲妙絕，牡丹蘇飾韓信，棄楚歸漢，問路斬樵夫，登台点將

謝福培飾蕭何，月下追韓信，唱做俱爲老到

錦成功自由鍾潘寶聲俱飾要角拍演至尾

〔劇中本事〕

第一幕，張良素仰韓信之文武雙全，賣劍訪之，韓信因而棄楚歸漢，

第二幕，霸王日伴虞姬，花園飲酒尋樂，忽聞韓信棄楚歸漢，大怒，使人往追之

第三幕，由韓信奉母同行，路經二龍山，韓母被山泥掩沒，僅居嘉客，信旣不信哭慟，項羽迷信武力。未識韓信之智，信哭慟，逢轉事劉邦，羽命鍾離昧追之「牡丹蘇非常賣力演，大演武藝」

遇於楚，逢生英雄洛魄爲之慨然，來不齊韓信復生英雄洛魄爲之慨然，

第四幕，韓信被窮追，迷失方向，遂有問路斬樵夫之舉，恐防洩漏非素性殘殺，

第五幕，韓信被窮追，窮途落魄，飢寒交迫，幸得漂母賜以粱一碗，暫得充饑，

第六幕，韓信至漢，即謁見蕭何，復朝劉邦，沛公體蕭何面

上，卑以小官，韓信失望，竟遭書而去，蕭何匆匆府聞知，月夜追之回後再奏漢王，劉邦見他有張良薦書，乃悅之，立

第七幕，霸王項羽，乘秦二世國事方殷之際，集得子弟八千，欲圖霸業，乃命部將英布，招募江東健兒，看小韓信，封爲滅楚大元帥，龍咀雖勇，然不敢韓信之智，「是場黃金龍龍咀夜戰不敵韓信之智，龍咀致有被韓夜斬，

第八幕，韓信爲漢王之勇，拔山之勇，看小韓信，封爲滅楚大元帥，龍咀迎戰

第九幕，張良蕭何設下机謀，誘動敵人軍心，於是項羽之八千子弟，盡行降漢，羽之與虞姬，艱捨難離，『此場虞姬劍舞絕妙即統兵出戰，與虞姬分別，各將加官封贈而止（尾場梁少平烏江自刎唱大笛古曲痛快淋漓格外落力）

『後霸王場場失敗，無路可走，逃至烏江，與虞姬劍舞絕妙非常』劉邦得勝，大功告成，各將加官封贈而止（尾場梁少平烏江自刎唱大笛古曲痛快淋漓格外落力）

1952 年 6 月 4 日至 15 日，連演十二晚。文華妹、牡丹蘇、梁少平、黃金龍主演。

大中華戲院開演粵劇

△ 六月二十五號星期三晚開演 ▽

威武神勇
侠艶古劇

王彥章(撑)渡 上本

牡丹蘇首本
全班落力拍演

（內附）牡丹蘇做小生夢二花面，梁少平錦成功沙陀國班兵，黃金龍石鬼仔出賣牡丹蘇王彥章撑渡，凌辱過客，若無敵手，則可睥睨一切，而鬪謀不軌矣，詎料竟遇石鬼仔抑其強暴，終未知悔過，卒罹殺戮之誅，論語云「暴虎馮河，死而無悔者」，王彥

暴虎馮河死而無悔者
王彥章自恃血氣之勇，視天下無敵，以撑渡爲名，凌辱過客，若無敵手，則可睥睨一切，而鬪謀不軌矣，詎料竟遇石鬼仔抑其強暴，終未知悔過，卒罹殺戮之誅...

章之謂歟，牡丹蘇以一嬌艷，反串生角，已屬難能，反串二花尤爲女旦中所未見，與黃金龍拍演，有聲有色，牡丹蘇飾石神與王月娥有宿緣夢魂結合，後飾王彥章，堪稱壯觀也。是晚牡丹蘇開面反串王彥章，

宛如怒目金剛，撑渡一場，有過之無不及，是謂能手，洵爲女旦中的特出，黃金龍飾石鬼仔，山前牧羊，英雄未達際會，迨見知於李克用，勸滅王巢，義伏王彥章，尤見英雄盖世，智勇双全

周佩蘭落力拍演先飾王月娥後飾九家夫人

（劇中本事）

王月娥與降女陳亞嬌，以抄爲茶，一日，二女正在茶山工作之際，忽見石神出現，一女慕其美，以爲石爲戲，聲言能擲中石神家妻之，爲明其身世，回家娶之，娥香閣，兩相傾心，共結絲羅，（此場牡丹蘇周佩蘭大演唱情，得盡風流香艷）浸假月娥腹大便便，其母將她驅逐出外，中途産生一子，竄下血書，歲於小溪懷中，裏諸道傍，喚爲安敬書，帶盲往沙佗國...

班取李克用回朝，（此場班兵，梁少平錦成功拍唱古圓譜趣兼備）路經荒山崗，偶遇安敬書，在山中牧羊，忽發現猛虎，鎗斃虎，李充之虎打毙，偶遇安敬書，李見之，將虎出血鎗，三太保，帶回見安大年，官封王位，立隨克用回朝，自恃英勇，心懷不軌，有王彥章者，官封王位...

（劇中人）

當劇者
石神……牡丹蘇男裝
王彥章……牡丹蘇開面
安敬思……黃金龍
程敬思……錦成功
王月娥……周佩蘭先
九家夫人……文華妹
陳亞嬌……雪影紅
李自元……潘實聲
周氏……自由鐘
九家夫人……梅荔芳周佩蘭後

李克用……梁少平
安大年……謝霸培
王巢……馮遇榮
童……潘少佳

（預告）

武勇古劇 劉金定
文華妹 牡丹蘇 私探營房 弍卷文華妹扎脚首本
最新名劇 龍潭血葬夜明珠 （唱入碟名曲）文華妹扎脚大破五陰陣
雪影紅首本

票房電話 天懇
GA 1-9698
二五四九八

每日下午四時起至十時止開始留票
八時開演
僑界惠顧 毋任歡迎

票價

廂房	二元
頭等	一元七五
二等	一元二五
三等	八毛

1952 年 6 月 4 日至 15 日，連演十二晚。文華妹、牡丹蘇、梁少平、黃金龍主演。

大中華戲院開演粵劇

△ 六月二十六號星期四晚開演 ▽

文華妹扎腳首本

全班落力拍演

武艷古劇 劉金定 卷弍

文華妹牡丹蘇私探營房（唱入碟名曲）　文華妹扎腳披甲大破五陰陣
梁少平高懷德倒亂魂頭　黃金龍馮茂下山　周佩蘭陶三春掛帥　　雪影紅趙美容轅門罪子
鬫福培余兆大擺五陰陣　　自由鐘送信誤女命　顯客詩錄，看穩桂英而咏，錄自金山時報　　錦成功宋太祖式下南唐
秀出霖芳艷有聲　　　部頭菊嶽早分明　令看色艷乃如昔　　心似荧花向日傾

戲劇談扎腳藝術　倒竪蛾眉孕桂英　釵光襲影夫人城　信敦女將脂香妙　一笑能降百萬兵　右贈　文華妹女士
「扎腳勝」「余秋耀」物　古式美人俱有三寸金蓮之號南方稱爲扎腳北方稱爲上蹻須從自身苦煉方能勝任愉快背時粵劇界
藝術早下苦功觀其演「坤旦扎腳工」伏楚霸員車北腳藝術早得僑胞喝彩好攷特再点演劉金定弍本藝術尤爲超卓諸
看大破・陰陣一幕北腳披甲楲以金班藝員出齊打到荔花流水熱鬧緊醒題靈北腳藝術工夫　　　　齊有唱有做可說新奇悅目

（劇中本事）

古來帝王并非個個俱享快樂興王且看宋代趙匡胤做十八年馬上王，弍下南唐審州城被困三載，却因酒醉斬鄭恩受上天譴前　定日日用妖法箭射草人才至高君保私探營房（是場牡丹蘇文
若不是劉金定斬四門救駕早已爲南唐李景所滅，是劇開場　華妹唱入碟名曲）趙美容轅門罪子（是場新派唱做由雪影
便演劉金定愈高懷德魂頭調亂打到趙容心慌　紅梁少平周佩蘭牡丹蘇拍演與別不同（黃金龍假扮赤眉老祖計殺余洪义一番做作，至
無主幸得金定擕回宋營救活懷德余洪心懷不忿設計擕得劉金　解救金定（黃金龍馮茂獻出錦囊全體大破王陰陣是場破陣全班出
齊有唱有做可說新奇悅目

劇中人　　當劇者
劉金定　文華妹扎腳
高君保　牡丹蘇
高懷德　梁少平　　　先余洪後余兆　謝鬫培
趙美容　雪影紅　　　李　景　潘寶璧
　　　　　　　　　　陳　氏　自由鐘
馮　茂　黃金龍
陶三春　周佩蘭
趙匡胤　錦成功
李　玲　馮遐榮
淺光蘭　楊九福
大月蘭　嬌瑤女
大將　　朱卓侯

大　　將　　鄧君超
大太監劉　　木蘭

（預告）明晚演　龍潭血葬夜明珠　雪影紅首本

票　價　廂房二元　頭等一元柒五　票房電話　天懇二五四九八
二等一元弍五　三等八毛　GA 1-9698

每日下午四時起至十時止開始留票　八時開演　僑界惠顧　册任歡迎

1952 年 6 月 4 日至 15 日，連演十二晚。文華妹、牡丹蘇、梁少平、黃金龍主演。

大中華戲院開演「粵劇」

△ 六月二十七號星期五晚開演 ▽

馳名古劇工唱

夜困曹府

梁少平駛名拿手傑作

梁少平首本　　全班落力拍演　暨落力拍演

梁少平飾趙匡胤頭場表演醉打韓通大演武技

梁少平飾趙匡胤被困曹府高唱二簧反線古曲腔圓字滑响過行雲

黃金龍飾韓通拍演醉打一場大演武藝

雪影紅落力拍演御樂大雪後飾曹月嬌

謝福培潘贊聲錦成功自由飾鐘嬌瑤女等俱飾要角落力拍演

者苟非聲音响亮魄充足不能担任此場，梁少平久有金喉之稱對此劇久有研究故演來尤爲精彩敢稱出色

梁少平飾趙匡胤大開勾欄院殺死御樂表演做工唱工

牡丹蘇飾曹義收留趙匡胤拍演夜困曹府一場確有精彩

周佩蘭飾韓素梅表演寶酒一場拍梁少平黃金龍等表演處處皆妙

文華妹飾張氏爲救眞主犧牲性命保存名節

（談談夜困曹府）此劇是汴唱工，困曹府一場飾趙匡胤

〈劇中本事〉

初由趙匡胤閒遊至酒家賈醉酒家女侍名韓素梅美貌多姿久爲
酒客顚倒時有土豪名韓通者亦負識素梅欲霸爲姬姜素梅憎恨
其強橫且屬同姓故拒之韓通遷怒於匡胤因此發生惡戰韓通不
敢逃去素梅逐與匡胤訂婚姻焉，匡胤又偷進宮中假扮劉化王
調戲御樂歌妓被歌妓識破匡胤竟殺歌妓劉化王大怒乃下令畫

影圓形捉拿匡胤，匡胤逃至中途被追兵跟踪幸有寡婦張氏其
夫前受匡胤所救故見匡胤知是恩人乃上前冒認匡胤是丈夫匡
胤始得脫險避居曹府劉化王之將崔龍偵知匡胤匿居曹府乃甲
大隊兵馬圍困曹府（此場秋夜匡胤被困曹府梁少平與牡丹蘇
文華妹拍演梁少平獨唱曲二簧反線足点餘鐘响過行雲）卒演
至匡胤被拿獻給劉化王劇乃止．

嬌瑤女輯存

1952 年 6 月 4 日至 15 日，連演十二晚。文華妹、牡丹蘇、梁少平、黃金龍主演。

大中華戲院開演粵劇

△七月十二號星期六晚開演▽

張巡殺妾（饗）三軍　　梁少平首本

全班落力拍演

二氏皆爲粵劇界登峯造極人物決不會演徒負救國虛名的劇本

此一点更請看官認眞貨色

◇節目▽

一，將令如山軍民分治　高懸秦鏡民樂官清

二，暴敵當前羽書告急　張巡受命出守睢陽

三，毀家爲　將軍熱血　報恩報德送妹爲奴

四，立寵割愛救國救人　執戈隨鐙義士從戎

五，目睹奸徒獻城殘種　捐軀獻計不惜犠牲

六，萬衆一心軍民合力　孤軍抗敵惜遇糧空

七，勸魂驚心張巡殺妾　蟲蟲烈烈爲國犠牲

八，誇海東征旋旗困日　南旋奏凱痛飲黃龍

驚心動魄壯烈
犧牲名垂千古
國史名劇

熱血優伶演愛國　本以文化宣傳抵抗武力侵畧

須作救國課本讀--勿作娛樂戲劇觀

他旲大英雄決死抵抗，不失中原寸土

他旲女夫犧牲烈烈爲國蟲蟲

（寫在公演之前）

這一頁我國最光榮的戰史編成戲劇，演來聞有未得靈眞盡美，請看友們至多祗可說一句編劇者的手腕和劇員藝術有些低能，指導指導則可，切勿要說不是一齡好戲，因爲玲利如假包換的十足好戲，偷說不好戲，便是對于國家觀念不大了了，

應如何捨身赴義

應如何防範間諜

應如何杜絕漢奸

應如何捐軀救國

凡是中華民族人民速來看！

凡是愛國份子請來一看！……不是吹牛

洵可作暮鼓晨鐘！

（劇情畧說）

唐書載張巡睢陽孤軍抗敵糧絕城危，乃殺其愛姬爲軍士充飢犒心爲之感動振奮向前卒保孤城不使敵人侵入我中華寸土此一頁光榮史千秋萬載猶有餘香，惟是張巡出家則畧而未詳梁少平女士在祖國乃受意平生最善長編撰歷史劇之名宿裝点張巡出家以時銀爲背景編者素稱幽默嘻笑怒駡皆是文章寫入雄本色烈女犧牲古事今描而能使劇前劇理字裏行間披露時人英時事而不失古　時間性猶非卒以操孤者可比盖梁少平文華妹

嬌瑤女輯存

1952年7月12日至25日。文華妹、牡丹蘇、梁少平、周佩蘭、雪影紅主演。梁少平是女班時代的著名女武生。此時已移居美國，參與金山戲班演出。

大中華戲院開演粵劇

本院粵劇演期尚有一星期特選最精彩好戲，以酬謝愛護粵劇雅意

△七月十九號星期六晚開演▽

劉全進(瓜)鍾(馗)妹嫁

牡丹蘇主演　埠旺台猛劇

周佩蘭　文華妹　全班
梁少平　雪影紅　落力
黃金龍　錦福培　拍演

民間故事諷世諧趣新劇

最近飛機運來轟動華埠旺台猛劇

是民間故事，寓意深刻，有哀有艷，有莊有諧，全部曲白，雅俗共賞。地府舍烏受賄，天下烏鴉一樣黑，是刺諷社會，勸善懲兒宗旨，賞心悅目好戲。

「劇中人精彩」

牡丹蘇探花戲狀元地府進瓜尋愛妻
文華妹周佩蘭魂魄倒亂借屍還陽
梁少平先節唐太宗後閻羅王一莊一諧
黃金龍醜樣鍾馗狀元被革鬼王嫁妹
雪影紅憐惜嫂死叫兄食毒藥
謝福培舊狀元讓情人新狀元
錦成功運動閻王倒亂魂魄

（劇情畧說）

唐太宗之女玉屏公主病危將死，其情郎章錦綸，向太宗獻議，命承相魏徵微魂到地府運動閻王，將公主因食南瓜，遂接納魏徵所請，將劉全之妻鍾桂超魂拘去附入公主身，劉全與其妻身貌但鍾馗因才相忌及金殿考試鍾馗貌醜降將劉全探花但鍾馗貌醜，公主嫌棄，且招駙馬。（此場探花戲狀元，牡丹蘇探花又做探花戲狀元，遂隱狀元而喜，蘇黃金龍文華妹染死羞憤，身受章錦綸亦為失主情人當堂吐血全不願取公主但公主，苦纏劉全因其食得會其妹劉鳳說明去杜地府進，適太宗須人杜地府進，魂遊地府大打鬼，劉從其妹之議服毒身亡，鯉也柱死，瓜不圓閻王殿訴出人間不平事，（此場黃金龍打鬼與各醫員打

嬌瑤女輯存

1952 年 7 月 12 日至 25 日。文華妹、牡丹蘇、梁少平、周佩蘭、雪影紅主演。梁少平是女班時代的著名女武生。此時已移居美國，參與金山戲班演出。

大中華戲院開演粵劇

本院粵劇決定演至本月廿六（即星期六晚）完塲過後難逢勿失機會

△七月二十二號星期二晚開演▽

（新攝）
－謀財害命
一段奇案
猛劇

謀財害命女艷屍

海棠花下（箱）屍案

驚人魂魄動人心

雪影紅首本

全班落力拍演

怎樣發現

因海棠花下的香艷床掩埋著一個被暗殺的女艷屍，到底

死手是自己的恨人，到底為了什麼竟仇為了什麼利益，到底忍手心去謀這庭出發？

海棠花下箱屍案是揭發了，做了報線人出賣了知己，到底結果得了什麼酬報呢？

鬼魂並未會出現，枕邊人還未知血案，到底幾時洩漏了消息，是不是真有靈魂究竟鬼魂身？

海棠花下，誰料內一段血肉模糊的箱屍案！

他並不是揮耍橫刀，卻由寶了良朋知己，莊嚴庭上力證兇兇．揭發這一段神不知鬼不覺的海棠花下箱屍案！

他並不是有心移情別戀，卻不料他竟辣手摧花，新夫郎

殺人祇為取金星藏嬌，案雖離奇，情殊可憫，怎情人報案是圖取什麼？其心狠毒，其情險詐！

用四個問題來證明此劇之劇力與曲折

是雪影紅最近由港寄到全部劇本曲

是晚雪影紅飾白海棠海棠園裏埋艷屍神秘精彩

牡丹蘇替父母報仇揭破箱屍案

黃金龍為博取金錢娶嫡妻殺人埋屍

白雅俗共賞首次上演敬希留意

（劇情畧說）

沈雁秋，寶文龍，趙文廉，為異姓兄弟，雄曾結體賣花女白海棠，早已覊犀一点，為母催歸，黯然離別，（案情秘密）先是當有人秘取買強徒殺一富婦，（案情秘密）本事中恕先發表，而時因拿緝太嚴，將尸存於木箱内，而時因拿緝太嚴，木箱一時無可出處文龍遂藏水箱于海棠花下，並築一座墳墓以迎娶海棠揚官為愛妻，果然瞞却一時耳目雁睹鄉鄰後，近知三蜜已死，而其子文龍在世，惟血償血償而污其母，目不閉，秋知恩友仰仇人，遂再到雄安遂死，目不閉，近知三蜜已死，而其子文龍在世雁到海棠園見文龍，才知海棠亦

為縣宰，故友相逢，樂也何如，而雁之內心實苦，蓋恩友已是情人之夫，殺一而死二，于心何忍，而文龍待雁更如手足雁時於月夜枯坐海棠花下以憑悠懷念海棠，文龍以愛雁故囑雁勿坐花下，恐有鬼相擾，雁間故，文龍直以殺人事告，雁遂向未知也，事遂毋父所聞，迫得發以殺文龍，替父報仇。雁遂失驚，暗部雁忘恩負義，而文龍雖極為階文廉堂堂，暗告失驚，暗部雁忘恩負義，而文龍雖極為階下之徒，對雁猶狠切，一般輿論對雁皆睡黑，千夫所指，雁愛之私而昭恩友於法，一般輿論對雁皆睡黑，千夫所指，雁心碎矣到底文龍是否徊於法網，海棠與雁結果如何？即請來看看難能可貴之互榫！

預告明晚新劇 仕林祭塔

劇中人　當劇著
日海棠……雪影紅
沈雁秋……牡丹蘇
牡丹蘇……黃金龍
寶文龍……周佩蘭
簡東新……梁少平

先李三娘後沈簡鳳儀

趙文廉……謝福培
寶小娥……文華妹
牡丹蘇……周佩蘭
黃金龍……周佩蘭
武維安……錦成功

上官偉明……潘寶聲
白豔財……自由鐘
鍾君雄……馮俠棠
勞仁……楊九福

大將……朱卓侯
大將……鄧君超
翠屏……嬌瑤女
余守忠……劉木蘭

周佩蘭飾白蛇精
高唱祭塔古調

周佩蘭首本

1952年7月12日至25日。文華妹、牡丹蘇、梁少平、周佩蘭、雪影紅主演。梁少平是女班時代的著名女武生。此時已移居美國，參與金山戲班演出。

大中華戲院開演粵劇

本院粵劇決定演至本月廿六（即星期六晚）完場過後難逢勿失機會

△ 七月二十五號星期五晚開演 ▽

情僧

牡丹蘇主演

周佩蘭　文華妹
梁少平　雪影紅
黃金龍　謝福培

全班
暨落力
拍演

此曲祗應天上有，人間那得幾回聞。

（紅樓夢哀豔故事猛劇）

（臨去秋波偉大貢獻）

牡丹蘇飾情僧賈寶玉唱「怨婚」「逃禪」「偷到瀟湘館」三塲主題名曲

周佩蘭飾林黛玉唱「焚稿」「歸天」「瀟湘魂歸」三塲主題入碟名曲

文華妹飾薛寶釵代桃僵禪房尋夫表演傳神

雪影紅先飾王鳳姐設計移花接木後飾紫娟哭祭瀟湘

（新奇落力大部男角反串花旦）

謝福培潘贊聲錦成功嬌瑤女俱飾要角落力拍演並佳皆妙

自由鐘飾王夫人馮遇榮反串侍婢襲人莊諧兼備

梁少平反串老旦史太君溺愛孫兒慈祥忠厚

黃金龍反串俊妹仔石春言動詼諧

劇情畧說

（劇中主要節目）

失通靈寶玉迷本情
聞噩耗黛玉病沉病
慶洞房黛玉成怨偶
焚詩稿黛魂歸天
哭瀟湘紫娟懷故主
倩女魂歸醫情痴

愛孫心切更為焦急，王鳳姐設計假冒寶玉，言娶黛玉以安其心，實則娶薛寶釵利其有金鎖，以驅邪病直不知洩漏消息于黛玉，黛玉以婚姻無望決意絕食以斬速死（此場黛玉焚稿歸天，周佩蘭反線名曲雪影紅拍演）寶玉迷夢中過茫茫道人帶其出家實知寶玉為僧跣涉正寺門尋夫（此場牡丹蘇高唱逃禪古曲）寶玉偷到瀟湘館哭祭（此場牡丹蘇情僧偷到瀟湘館入碟名曲周佩蘭瀟湘韻揚哀敬詩空稿未盡故醒來又見太君夫人相

（另一右側欄）

劇中人　當劇者

賈寶玉……牡丹蘇
林黛玉……周佩蘭
薛寶釵……文華妹
王熙鳳先紫娟後……雪影紅

最後一晚　　二十六星期六　　威勇古劇伏楚霸　文華妹首本

大觀園芙蓉花盛開石春嬰人雪雁一班侍婢忙着打掃以偹寶寶玉林黛玉薛寶釵三人賞花飲酒在此慶開之際，寶玉忽覺失去通靈寶玉即起痴迷之病賈政閙子失玉得病大賞家人，史太君

（劇中主要節目）

冲喜事鳳姐巧移花
慶洞房黛玉成怨偶
盲婚瀟玉夜逃禪
尋夫婿寶釵到禪房
情僧偷到瀟湘館

石　春……黃金龍
雪　雁……梁少平
史太君……王夫人……自由鐘
賈　政……謝福培

道　人……錦成功
雪　雁……嬌瑤女
襲　人……馮遇榮

勇……包
家　花神……劉木蘭
家　神……丁朱卓侯
丁……鄧君超
楊九禧

若　煙……潘寶聲

沖天鳳（1917 - 1954）

　　本名溫盛軒，少時拜名伶細杞為師，與新馬師曾、石燕子是同門師兄弟。沖天鳳是一個全面的文武生。年青時多在南洋一帶走埠。在南洋結識了紅伶陳艷儂，共諧連理。回國後參與省港澳各大劇團演出。香港淪陷初期，與妻子陳艷儂在澳門組班長駐清平戲院，其他演員有剛崛起的何非凡和李醒凡等。1952 年 10 月至 1953 年 5 月，受聘於美國金山大中華戲院演出，夥拍當地名旦如蘇州麗、文華妹、英麗明等。1954 年在香港因腦溢血離世。享年 37 歲。

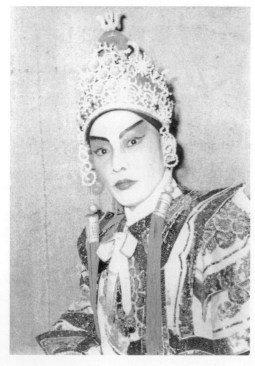

沖天鳳戲裝照

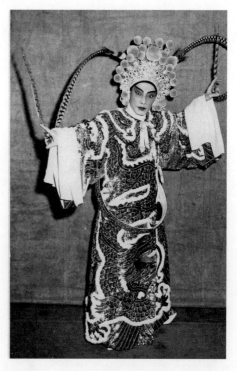

50 年代沖天鳳的文武生扮相，那時流行膠片戲服。

英麗明

活躍於香港 30-40 年代粵劇舞台。胞妹英麗梨亦是粵劇著名花旦。

大中華戲院開演粵劇

十月二十日星期一晚八時開演

廣東實事歷史
傳奇絕頂
好笑偉人寶劇

△冲天鳳登台第八部首本

☆ 倫文叙賣菜

△廣東花未發湖廣柳先開

▲請聽倫文叙的口氣▽
▲今科新紀錄花發狀元來

廖導
文華妹　黃金龍　錦成功
拾演　梁少平　周佩蘭　謝福培　嬌瑤女
芥演　雪影紅　自由鐘　潘寶璧　劉木蘭
　　　　　　　　　　　　　　　　拍演
　　　　　　　　　　　　　　　　出齊

★舉目紛紛笑我窮，我窮不與別人同，滄田百獻如流水，茅屋三間倚古風，架上有書隨我讀，橙中無酒任你空，腹調

（雪影紅……）斬斷窮根永不窮，

拔出龍泉劍，斬斷窮根永不窮。

△冲天鳳飾倫文叙，裝榮仔。論文招親。與雪影紅橋頭
（冲天鳳……倫文叙對對尾）丫頭捉鶏鶏換丫枝丫折鶏飛丫落地。炮手蟲豹豹經炮口炮响炮豹走炮冲天。

之賣菜得美。婆問文華妹雪影兩個老婆
相逢。門口梟，論文才。與黃金龍舟中相見爭第一。卒

△梁少平飾陳員外。論文招婿。心知倫文叙有用。但傳
個丫鬟女及老婆激到有氣無處伸。

△雪影紅飾侍婢翠嬋，獨具慧眼，牙尖咀利，向男人求
婚。與冲天鳳大鬧文章。

△黃金龍飾柳先開。才華蓋世。但被廣東倫文叙壓倒。
處處棋差一著。

△文華妹飾文娥。父女相依。夠晒福份。做個一品夫人。

△周佩蘭飾陳月蘭。論文招親。眼角太高。有一品夫人咁做，跳樓自殺。場禍大戲。

△謝福培飾馬半仙。相命靈過神仙。睇出倫文叙非池中物。的梦晒晚福。

（劇情略述）

（劇中人）　　　　（當劇者）
倫文叙……　冲天鳳
翠嬋……　雪影紅
文華妹……　文華妹
馬秀娥……　劉　利
陳員外……　梁少平
陳月蘭……　周佩蘭
柳先開……　黃金龍
馬先仙……　謝福培
正德皇……　潘寶璧
　（劇中人）　　　（當劇者）
夫人……　嬌瑤女
聲……　劉　聲
　　　潘寶璧
柳利……　楊兒福
張伯濤……　錦成功
梁桂童……　楊九福
錦成功……　楊九福

郎緣陳員外論才招婿倫文叙得友借衣冠同往應試竟蒙賞識不料小姐月蘭得知其爲賣菜仔遂與北斗力加反迫對文叙離婚文叙不甘其辱卒慎而簽寫離書但員外知其才學終非池中物故暗附黃金使其上京赴考而走其時陳家有丫環名翠嬋者養育與文叙相認橋頭一番調情之後知此才學終非池中物值此仕途慕名仰作毛遂自薦買貨與文叙定婚陳家人福厚適其時亦有�f士馬半仙義眼讖英雄帝文叙返家以女妻之更傾薆奔均稱曾與文叙上京路遇柳仙開大門文才卒奪得狀元榮踏吐氣揚眉陳月蘭羞憤不已跳樓自殺劇遂告終焉以大婆出讓甘做妾待而文叙上京路遇柳仙開大門文才卒奪得狀元榮踏

明晚預告

離愁正合歡

冲天鳳首本

三水佬睇走馬燈，大帮好戲在後頭！

誰誰誰　山妝母　錯入鳳凰巢　情俠粉梅花　夢會朝雲
誰誰誰　　　　洪承疇　夢會衛夫人　張巡殺妾

1952 年 11 月 12 日至 22 日。英麗明、冲天鳳、梁少平主演。

大中華戲院開演粵劇

十月二十五日星期六晚八時開演

☆威勇香艷歷史劇王

新四(郎)探母

注意！注意！冲天鳳是晚大唱京腔！悅耳動

冲天鳳　首本

文華妹　黃金龍　練成功　綾瑤女
梁少平　周佩玲　綾福培　綾九福
雪影紅　自由鐘　潘賢堃　劉木易
出齊
拍演

△冲天鳳　飾楊四郎．英勇善戰．怎奈秋不過紅粉女
　將．竟做了番邦駙馬．華麗風流醜態．敢令回國探母
　幾被狂見殺了．可算危險．

△文華妹　飾鐵鏡宮主．艷麗嬌姿．武藝高強．扶兵
　出征．何等威勢．見了宋營勇將．毫不惜破例．招爲
　昭馬．可謂打破視界限的先鋒．

△雪影紅　飾四郎妻．賢淑才德．只因不願夫婿慣屑
　壯志．勸夫出征．怎料夫妻就做了空幃孤守．未免凄涼

△周佩玲　飾蕭太后．自由鐘飾楊六郎

△綾福培　飾宗保．自由鐘飾余太君．俱有獨到表演．

△楔子

提起楊家將這三個字．我們個個都知道是為尖宋皇家盡忠効力的．尖宋皇家的基業．如果沒有楊家將爲他做
保鑣．恐怕錦繡河山．早就被北方的敵人侵佔了．楊家將保護着他．縱然家散人亡．也毫無怨全他．卒之得以無事
。楊家將可算是宋朝江山．最大的功臣．但被太后的女兒鐵鏡宮主．竟被宮主招爲駙馬．是本劇的本事．欵是其中的一惡．有香艷
的情趣．有悲歡離合的場面．真是使人蕩氣．使人心醉胆寒．又令使人下同情的苦淚啊！

♥劇情略述

後．更鐵長聞．直入中原．奪取宋朝江山．番盡宋太后(周佩
玲飾)命四郎(梁少平飾)扶兵出征．但被太后的女兒鐵鏡
宮主(文華妹飾)所阻．宮主生得美麗嬌艷．學得一身武藝
．因此便與四郎比武．把四郎壓低了．就扶兵往附方浩浩蕩
蕩．其時．宋營陣容．由楊六郎(黃金龍飾)扶領．余太君
串四郎妻(雪影紅飾)．楊八妹(綾瑤女飾)出戰．四郎不服
．早就對陣．太君陶不許楊四郎(冲天鳳飾)出戰．四郎不服
果輕上陣．此敵不過宮主．竟被宮主擒去．宮主逼他英勇．四
郎不敢說出自己眞姓名．改爲木易．宮主愛四郎勇敢英姿

忽生戀心．帶回宮中．招爲夫婿(四郎以肉身在站上亦得順從。
僞未知夫婿是番邦，忽忽過了十五年．宮主兒也生了。但
戀家一日．披宮王看破．追問情由．四郎欵
回家省母．若無金符．與宮主商量．宮主設法向太后盜取
令箭．四郎出關夜見宋母．各被宋將攔阻．見母妻
弟．四郎回宮．被宋將楊宗保所擒．見何難
別何易．此情此欵．四郎與其妻．各人均難捨難離．所謂相見何
能違．追答痛苦而別．正身歷之欵！楊黍君令不

四郎回至宮中．已逾期限．例要治罪．宮主哀求．大臣
亦爲叩情．宋后以情殊可憫．命赦免．四郎因此勿居番邦
，享受異國溫柔，告一段落。

劇中人　(當劇者)　　　劇中人　(當劇者)
楊四郎　冲天鳳　　　楊太后　周佩玲
鐵鏡宮主　文華妹　　　佘太君　自由鐘
番邦男　梁少平　　　宗保　綾成功
楊宗保　潘賢堃　　　天右　綾福培
蕭天左　劉木易　　　文　劉九福
楊八妹　綾瑤女　　　保　綾福培
四郎妻　雪影紅　　　將　劉九福
楊六郎　黃金龍　　　番　朱卓俠

明晚　預告
新(聞)留學廣

足晚
特煩　文華妹
雪影紅　兩豔旦爹脚從頭到尾拍演
演主鳳天冲

三水佬睇走馬燈。大帮好戲在後頭！
山救母　錯入鳳凰巢　情俠粉梅花　夢會朝雲
洪承疇　夢會衛夫人　張巡殺妾

1952 年 11 月 12 日至 22 日。英麗明、冲天鳳、梁少平主演。

大中華戲院開演粵劇

十一月十二日星期三晚八時開演

☆哀艷劇王

新茶花女

英麗明首本

♥新茶花女，是麗英明哀艷代表作。

▲英麗明茶花女棄子抛夫。甘受世人唾罵。

▲冲天鳳俏郎君辣手摧花。多情翻作絕情。

—是情侶中一段極矛盾的淒涼華跡—是家庭內一幕最沉痛的骨肉相殘—母親皆有新譜名曲唱出，令你傾耳靜聽！

—勝過粵語片之新茶花女十倍！

○題詞○ 海有此淒涼人。總不信情塲有此斷腸句！枕畔香淚。紅頭未老恩先斷。殘喘艱關。除卻邛山不是雲。

▲背夫私逃。遺子別戀。是否眞正薄情。▲騙婚騙父。楊花水性。是否眞正淫蕩

▲特煩胡家駱反串飾趙夫人。梁少平不掛鬚飾沈楓耶。又別具作風

○劇情略述○

冲天鳳　胡家駱　黃金龍
梁少平　錦成功
雪影紅　周佩蘭　嬌瑤女
自由鐘　潘賢發　楊九福
劉木蘭
出演齊拍

英麗明戲裝

存輯女瑤嬌

英麗明戲裝

（劇中人）（當劇者）
趙玉青｜冲天鳳
白小茶｜英麗明
韓泳梨｜胡家駱
沈楓耶｜趙小珠
韓正卿
趙小珠｜雪影紅

（劇中人）（當劇者）
鳳兒｜嬌瑤女
朱老爺｜自由鐘
黃正卿｜錦成功
周次眞｜楊九福
楊夾英｜潘賢發
麒福培｜劉木蘭
張邁青
大將｜朱卓侯

明晚三十號預告

☆英麗明｜西施｜穌臨三藩市！
☆冲天鳳｜范蠡｜学霖村！

美人鑽石劇四大戰國歷史

（吳王夫差併吞越國）

（越王勾踐臥薪嘗胆）西施

本首明麗英

★晚名曲兩枝：鳳唱｜学霖村訪艷　鳳唱｜西子捧心

房票電話 天勤二，五四九八 GA 1-9698
留票時間：每日由下午四時起至下午十時止

票價：
廂房二元
頭等二元七毛五

1952 年 11 月 12 日至 22 日。英麗明、冲天鳳、梁少平主演。

大中華戲院開演粵劇

十一月十五日星期六晚八時開演

美艷親王 英麗明 麗夢經 台第六部首本

蘇東坡夢會朝雲

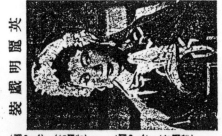

英麗明戲裝

○前言

敘分場大場

痴妻蕩婦枕（即）兩哺鴛 本省明麗英

GA 1-9698

本院服務週到 招待僑界 惠顧無任歡迎

每日由下午四時起至午夜十二時止

房票電話 留座房票

價目 三元頭等房 二元七等位 五元五元

英麗明拍沖天鳳演出的戲橋

大中華戲院開演粵劇

十一月廿二日星期六晚八時開演　本部第十二台登臺

英艷親王　英麗明　薛覺先　○（噫）○　○天冲胡家紅　○紅絡黃金塔少峰○　○濟芳縣成功○　自由鐘　劉木蘭九侶福女　拍出演齊

野玫瑰怒殺洪承疇

☆新編鉅製歷史悲劇☆

斯劇是滿清宮秘史也，是民族血淚史，搬上舞台，足以振奮人心，是英麗明在港各地首度拿手戲寶。

☆演明是編新話歷史，唱做全美，血淚迸流，精品。又話劇裏面，分飾兩個不同的角色，先飾野玫瑰，後飾冷鳳，十足生母番女仔，大快人心。又野玫瑰冷鳳，英勇無比，頭七名死三門能飾，千古流芳，可稱無眼可擊。

☆英麗明在本劇品性能爲國殉節，選充美女太后，可稱無懈可擊。

☆冒險入宮行刺太后，可稱無懈可擊。

洪承疇介紹

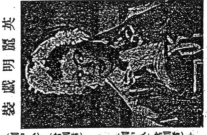

英麗明戲裝

劇情略述

主題曲

唱主題曲——　飛夜深沉！　恩情　本當米英夫婦為愛情不能當米英　依舊是平常事，世間多少有情夫婦為着四件事呢？——愛情　金錢改爲黃——　飛南東　黃雀孔　晚拜禮

☆柴米油鹽☆　推不能作寒衣☆　明千年作英雄☆　冷凝明成就有情飲水飽☆　天冲鳳攬合作大唱　孔雀東南飛似平常　能覆你無情食飯肌

孔雀東南飛

英麗明　本晚當　英麗明

GA 1-9698

英麗明拍沖天鳳演出的戲橋

大中華戲院開演粵劇

十二月六日星期六晚八時開演

☆ 明末悲社
歷史新劇

吳三桂

文武生王冲天鳳橫掃南洋州府首本

全班出齊拍演

㊟㊟是明末清（初一段）亡國痛史㊟㊟

△△吳三桂借八旗兵，使漢族人做了二百多年奴隸。

△△吳三桂。是漢奸。還是賣國。自有歷史証明。

△△是劇為香港著名編劇家新編全套曲白均在香港印製來美。

△△是劇編排由大處着手故場場大戲。場場精采緊張。是劇小處却用抽象式。故絕無閙場之弊。

劇員精彩列

△冲天鳳飾吳三桂…名將。

△英麗明飾陳圓圓…美人。

△冲天鳳吳三桂引狼入室。

△雪影紅賣宮娥計說陳圓圓

☆梁少平崇禎皇梅山自縊。

劇情

☆名將美人自多風流韻事是劇由三桂與圓圓結合一生事蹟吳三桂雲南封王陳圓圓修道而止。

（劇中人） （當劇者）
冲天鳳…吳三桂
梁少平…崇禎皇
吳襄…錦成功
先杜仁…謝福培
田妃…周佩蘭
先黄奎…自由鐘
後黄恩…自由鐘
鳳屏宮主…嬌瑤女

（劇中人） （當劇者）
吳三桂…冲天鳳
陳圓圓…英麗明
先獎貞娥…雪影紅
後周王后…雪影紅
田晚…胡家駱

（劇中人） （當劇者）
錢錫龍…潘寶登
先曹振…楊九福
後李闖…楊九福
後李闖…謝福培
清將…劉木蘭
旗兵…朱卓侯

黄金龍李闖禎捐俸救國亡

周佩蘭田妃犧牲殉城難

黄金龍多爾袞反客為主

潘寶登錢錫龍賣國還疾

胡家駱田國丈諂媚降名將

☆ 明晚預告

多情孟麗君

英麗明扮男裝。
全部新曲新白。

房票電話　天勤二，五四九八　GA I-9698

留票時間：每日由下午四時起至下午十時止

本院服務週到僑界惠顧冊任歡迎

票　價

廂房二元
頭等一元七五
二等一元二五
三等七毫五

留票注意：：顧客每日所留之票。限於下午八點半以前請到來本票房取票。如逾期則轉售別人。事關血本。統希原諒是荷。

1952 年 12 月 6 日至 12 日，連演七晚。冲天鳳、英麗明、胡家駱主演。

大中華戲院開演粵劇

本晚八時開演　星期四　一月十二月二十

大家路　胡

☆ 賣油郎 ☉ 獨占花魁 ☆

本首力演　譜落諧該

喬鴻女聘存

胡家路飾蔡仲　九仔……陳八　黃金龍飾小女……英麗明　雪影紅飾老鴇……冲天鳳　梁少平飾花魁……黃金龍

（劇中人）（宮）（劇者）

關公閏月下釋單蟬

天鳳冲飾關公　先開面　後出演

大唱主題曲

☆ 預告晚明 ☆

GA 1-9698

票價

1952 年 12 月 6 日至 12 日，連演七晚。沖天鳳、英麗明、胡家駱主演。

大中華戲院開演粵劇

二月十二月二十日星期五晚八時開演

本妲蟬明麗英 下呂飾鳳天沖　公貂釋平生最扎小武嚴後明而飾關公大唱京

（公）沖天鳳飾呂布
（貂）蟬

▲關妲蟬與關公　　▲黃鶴樓明
▲貂蟬之呂布與關公冲天鳳之呂布

◆分段劇情▲

△預明
☆猛劇
△告晚
大雄劇　正皇全俠裝表演

服腰斬身先死年

悲壯忠烈・大唱主題曲・

電話 GA 1-9698

票價照常　每日由下午二時起至下午十時止　本票房收款歡迎

1952 年 12 月 6 日至 12 日，連演七晚。沖天鳳、英麗明、胡家駱主演。

大中華戲院開演粵劇

十二月二十二日星期一晚八時開演

冲天鳳　黃金龍　周佩蘭
英麗明　梁少平　自由鐘
胡家駱　雪影紅　錦福塔
　　　　嬌瑤女　楊九福
　　　　劉木蘭　出齊
　　　　　　　　拍演

☆唯一爽
台古劇　十三歲封王　冲天鳳首本

▲▲冲天鳳是晚飾父子二人先飾蘇狀元後飾十三歲童子徐以德。
▲▲冲天鳳最馳名爽台好戲十三歲封王。
▲▲十三歲封王有文有武有莊有諧提倡節孝是一齣改正人心之猛劇。
十三歲封王能誘迫兒童向上猛進可作兒童教育好劇本願有父母責任者都應攜
帶同兒女到來看看十三歲封王。

劇中本事

初由冲天鳳飾蘇狀元·奉旨建康赴任·途次遇一漁翁·捲鯉魚一尾而求賣·蘇狀元電其形奇而異之·買之·復放之·魚乃得拋於蘇狀仙囚渴遊而見獲於漁翁·自念已無生望·乃得拋於蘇狀元·感激之心·時懷圖報·常往內外昇平·偶往參神太上任也·四民樂業·時有公子徐遠者·攜其妻鄧氏（英麗明飾）一作伴黃堂夫人·慈海俄民也·路遇鄧氏而艷之·但旬為所動·卒致破建康城·閃商鄧氏山大王·蘇狀元與妻鄧氏彷徉出走·徐遠更橋爲船戶·救其出危·狀元未禮是計·自念復出走·姬事不諧·忽將狀元牛江·舟行中止·復強迫鄧氏以婚姻·

（劇中人）（當劇者）
先蘇仕奇……冲天鳳
後徐以德……冲天鳳
蘇鄧氏……英麗明
鯉魚仙……雪影紅
尤飛鳳……周佩蘭

推之下海·而搶鄧氏回山·後襲楊容廣（黃金龍飾）兄事不平·拔刀相助·桑衆寡懸殊·楊鄧冲散·鄧氏雖脫離若海未允·又復產于於中途·不有尼姑·任菩提佛地基·暫好朝歲此呱呱·鄧氏無奈割愛·爽于於途·遂藏斗尼庵·暫好朝少·惟蘇狀元之下海後·幸得魚仙所救·且繼以婚姻·追宿緣已涓·仙典狀元分別·而送之登陸·狀元雖以復生·夫·喪始可托·途與徐爲神堂·藉寶嗣四·慶重逢·時其子已爲徐遠所拾·撫育成人·名曰徐以德·因抱狀救國事有加封郡氏猴永知母爲親生兒子也·閃抱狀·狀元白自訴並韻雪沉冤·直演至楊容廣代天巡狩掛證當日事情·殺奸復仇母子始克團圓·

結局

（劇中人）（當劇者）
徐　遠……蘭福培
尤飛虎……錦成功
余平章……潘寶聲
張　光……劉木蘭

（劇中人）（當劇者）
悟　九……嬌瑤女
趙　能……楊九福

宋文宗……自由鐘

☆明晚預告

文姬歸漢

英麗明首本

房票電話　夭勤二，五四九八　GA 1-9698
留票時間。每日由下午四時起至下午十時止
本院服務週到僑界惠顧毋任歡迎

票
價

廂房二元
頭等一元七毫五
二等一元二毫五
三等七毫五

留票注意：
先蘇仕奇……冲天鳳
後徐以德……冲天鳳
蘇鄧氏……英麗明
鯉魚仙……雪影紅

顧客每日所留之票。限於下午八點半以前請到來本票房取票。如逾期則轉售別人。事關血本。統希原諒是荷。

1952年12月22日至27日，連演六晚。冲天鳳、英麗明、胡家駱主演。

大中華戲院開演粵劇

十二月二十三日星期二晚八時開演

☆哀艷動人歷史名劇 **蔡文姬歸漢** 英麗明首本

△全套新曲新白唱情動聽。與舊本不同。

「文姬歸漢」是三國歷史故事描寫君主懦弱強鄰侵略兵臨城下無法應付要將多才弱女的蔡文姬往獻鄰邦以求苟安而文姬者處於為國解危地位義不容辭別離父母家邦遠赴過塞之地嫁給無知之俗用英麗明飾蔡文姬表演忠君為國悲歡離合痛快淋漓而以冲天鳳胡家駱雪影芸梁少平周佩蘭黃金龍謝福培自由鐘錦成功及全體拍演尤為錦上添花盡善盡美。

冲天鳳 黃金龍 周佩蘭 錦成功
英麗明 梁少平 自由鐘 楊九福
胡家駱 雪影紅 謝福培 劉木蘭
嬌瑤女 潘贊聲 出齊 拍演

（蔡文姬歸漢本事略述）

人姬（英麗明飾）為蔡邕（胡家駱飾）之女。一夕。於園中操琴。為左尚堯（冲天鳳飾）所聞跨牆求見。二人遂成知音。時國家多難。文姬勸尚堯為天下英雄。莫效龜年淹死音律。堯不聽伊言。仍沉迷於樂聲。於姬一夕乘月光朗照。偷出雁門。要文姬過邦。二十年後。漢邦願以千金贖文姬以贖罪。左尚堯為使者。並不言露。弄琴以寄怨。不幸遭單于王所知。誰知文姬已嫁胡王。且生一兒一女。寸心百碎。文姬卒以漢王為重。欷噓見女。開歸漢土。路過綏遠。文姬冥昭君墓。尚堯護之。文姬於苦中強行八十里至雁門關。始知贖歸者。無非梟雄買才著漢書憂為衷心頌揚一生。且二十年來漢家仍在四爭五奪。愛郎依舊。一事無成。遂拒著漢書憂鬱死。

（劇中人）（當劇者）

蔡文姬………英麗明
左尚堯………冲天鳳
侍琴………雪影紅
蔡邕………胡家駱
大夫………黃金龍先
大和菊子…黃金龍後
邱劍虹…周佩蘭
海南…錦成功後
大和黑女…嬌瑤女
單于王…梁少平

（劇中人）（當劇者）

田橫………謝福培
皇…錦成功先
漢

（劇中人）（當劇者）

野馬………潘贊聲
谷上………楊九福

嬌瑤女輯存

1952 年 12 月 22 日至 27 日，連演六晚。冲天鳳、英麗明、胡家駱主演。

大中華戲院開演粵劇

十二月廿七日禮拜六晚八點開演

梁山泊人馬。活現舞台。水滸傳中。精彩故事！

冲天鳳掛鬚特別唱做首本名劇。

☆ 宋江怒殺閻婆惜

冲天鳳 英麗明 黃金龍

冲天鳳　黃金龍
英麗明　梁少平
胡家駱　雪影紅
潘寶聲　周佩蘭　自由鐘　錦成功　嬌瑤女　謝福培　楊九福　劉木蘭　拍演　出齊

▲京劇名《烏龍院》粵劇稱《宋江殺惜》。今晚集京粵兩派。同場演出。非同凡响。

▲梁山泊好漢。每個出處不同。尤以（及時雨宋江）被逼上梁山一段故事為最出色！

▲淫蕩婚閻婆惜。奧張三郎（文遠）。打情罵俏。明目張胆。令觀衆嬲到起火。

▲及時雨宋公明。俠義敢情婆。好心審雷劈。一項綠帽。笠到莁眼眉。的確啼笑皆非！

▲▲今晚（殺惜）一塲。曲白句句頂針頂線。亦敢誇空前！

▲三人演來。不敢稱絕後。

京劇著名鬚生馬連良。其運腔之圓滑。做作工架。紅絕一時。奧麒麟童齊名。其拿手好戲。首推《烏龍院》一劇。亦卽今晚本劇劇鬚獻演之《宋江怒殺閻婆惜》。馬連良在此劇中。在未殺惜之前。曲白裝情之溫文。靈量表現小說部中之及時雨宋江個性。及識穿婆惜與張三郎姦情時。覺得非殺此不能救自己。即時變態。做出一種（被追行兇）之表情。奧以前之宋江。判若兩人。所以走紅數十年。亦遜此一点絕技。致粵劇伶新師會。特將烏龍院改編成宋江怒殺閻婆惜。冲天鳳掛鬚飾及時雨宋江。冲天鳳伶之。不用吹牛。觀衆已在關公下之釋刀嬋及羊費閻容）等劇之間見之。信得過今晚在全劇最精彩之一塲（殺惜）。演出包在水塱之上。

《本事簡述》

一：梁山泊英雄求領袖。赤鬚鬼領衆訪公明。
二：閻惜嬌父死無錢葬。及時雨俠義贈金銀。
三：建別院收留貧苦女。張文遠見色起淫心。
四：衆英雄驚聞污醜事。張三郎白雷叠沙塵。

（劇中人）（當劇者）
宋梁氏……雪影紅
劉唐……胡家駱
閻惜嬌……英麗明
宋江……冲天鳳

（劇中人）（當劇者）
吳用……自由鐘
林冲……梁少平
二娘……周佩蘭
張文遠……黃金龍

五：勇林冲初會及時雨。智多星下書約宋江。
六：烏龍院淫婦森森夫。宋公明怒殺閻婆惜。
七：追行兇累及賢良婦。憑書信毒計害恩師。
八：好漢中途救義嫂。澄法令發配到江州。
九：別忠好到頭終有報。天良現文遠死填前。
十：呼保義被逼上梁山。梁山泊文遠英慶得人。
十一：... 自由鐘之晁蓋。潘門...

（劇中人）（當劇者）
杜遷……潘寶聲
玉珍……嬌瑤女
晁蓋……錦成功
宋萬……謝福培

（劇中人）（當劇者）
百姓……劉木蘭
得章……楊九福

☆ 明晚預告

金蓮戲叔武松剎嫂

冲天鳳　英麗明首本

1952 年 12 月 22 日至 27 日，連演六晚。冲天鳳、英麗明、胡家駱主演。

大中華戲院開演粵劇

一月十五日禮拜四晚八點開演

☆ 沖天鳳認眞賣力首本

沙三少

廣州市石亭
悲前府內事
實改編劇王

沖天鳳　李冰心　梁少平　潘寶聲　楊九霜　出齊
英麗明　黃金龍　謝福培　錦成功
胡家駱　雪影紅　自由鐘　嬌瑞女
　　　　　　　　嶺木蘭　拍演

▲沙三少班班做科多 ·常影你亦睇過 ·但千斬不可不看本劇開之沙三少 ·
▲請聽沙三少沙農口白……有菩唔讚在軍營 ·小小官員少少兵 ·終日介粮不管事 ·不理海案倒河消 ·

▲請看本班沙三少的陣容！

▲冲天鳳飾沙展仔 ·官任骨骾之沙安伯 ·特時特勢 ·無形不焗 ·受上佾梳脚亞銀伯 ·不惜千方百計 ·得償所愿 ·更進一步定亞銀夫妻亞仁義妻而至殺死譚仁 ·到頭來逃不過法律的裁判 ·殺人者死 ·鳳伶定死 ·無瑕可避 ·

☆英麗明飾俏梳儲亞銀 ·十足徐家所鬧十幾名女 ·經不起金錢與物質挑引 ·居然主僕利戀 ·珠胎暗結 ·到頭來夫死去 ·坐臨十年 ·

☆梁少平飾五仙洞千嬌少鳳翔 ·不肖子奪人妻 ·害人命 ·到頭來大義滅親 ·倒冲天鳳合演打閉門 ·打仔推場 ·火氣充足 ·

☆胡家駱飾亞仁 ·娶個親老婆 ·反招發身之禍 ·人窮志不窮 ·與冲天鳳合演強迫讓妻被殺一場 ·句句合詞 ·

☆胡針頂線 ·

☆黃金龍飾僕亞逃 ·馬屎逃官勢 ·見高拜 ·見低踸 ·傻得有頭有路 ·三少行刑 ·買扎花去祭三少 ·哭一句鳳化死 ·弔花

仁☆鳥花跌蒗蓮藕塘 ·

☆謝福培飾南海縣令徐廣區 ·鐵面無私 ·計誘三少招供 ·有好多做作 ·

☆其餘李冰心雪影紅自由鐘等 ·曾各盡所能 ·分飾要角 ·

▲統觀以上藝員 ·而演出廣州事實之沙三少 ·可謂天衣無縫 ·僑胞欲覩好戲 ·請早留座 ·

沙三少之強佔人妻 ·慘斃人命 ·窮兇極惡 ·百死不足以蔽其辜 ·倘非嫉惡如仇之徐廣區 ·以猾吏之材 ·袪惡人之醜 ·多方窮鞫 ·歸案懲辦 ·彼亦逍遙法外 ·莫奈伊何也 ·於此見天網恢恢 ·疏而不漏者矣 ·

▲沙三少本事▼

初由譚阿仁 ·被東家辭工回家 ·其母有病 ·無錢調理 ·係前清五仙橋千總沙鳳翔之第三子 ·恃父勢力 ·無惡不作 ·眉挑目引 ·又在俏阿銀乃一水性楊花 ·私納阿銀爲妾 ·街坊地保 ·指証確鑿 ·慶區迫阿銀不見 ·大鬧張氏綻手行兇 ·先執軍器抵抗 ·與二姐將大鬧 ·此案遂精圓結樣 ·

1953 年 1 月 15 日至 22 日，連演七晚。沖天鳳、英麗明、胡家駱、梁少平主演。

大中華戲院開演粵劇

一月廿二日禮拜三晚八點開演

☆ 威勇義烈歷史劇王 漢光(武)走南陽

◎冲天鳳首本

冲天鳳　英麗明　胡家駱　雪影紅　自由鐘　嬌瑤女　李冰心　樊少平　黃金龍　錦成功　潘寶登　楊九福　羚木蘭　拍演齊出

△是漢朝時代。君臣殘殺大慘劇！
△講香艷…春風秋月般艷麗！
△王莽篡。光武興。是劇演述光武中興事蹟。
▲冲天鳳飾漢光武走南陽。紓國難。歷艱險。卒得漢室中興。
☆英麗明先飾樊氏拾身殉國與漢光殺妻一幕與英麗明拍演悲艷唱做。後飾賢妃紫荊救劉秀挽危亡扶王中興正肩扛中興
☆梁少平先飾忠與雪影紅演大義滅親。
☆黃金龍飾紫荊王莽橫行以美人肝朋拍演龍虎雙絕
☆梁少平臨時飾忠王莽之子先飾奸雄本色。卷酒艷君。謀朝篡位父子殷情不念祇愛手操天下大權。
☆雪影紅飾慈婢展璧玆王莽橫行以美人肝朋拍演龍虎雙絕
☆胡家駱先反申飾王太后無術挽山河慘無殉劇難可悲可泣後飾殿子陵隱居温村救劉秀扶助漢光武中興與父另一齣做作。
☆李冰心飾董妃與國舅爭權作劇間政。

▲是忠臣義士。可歌可悲此史！
▲講劇意…狂風暴雨般緊張！

▽劇情▽
漢平常間開。當期定演公主莽。欺上罔權。氣歿燕天。常懷弒君之念。獨立叔劉續紹父子孤。一片。屢竹奸權。但王莽蓄謀殺帝。旦夕苦思。候機而動。而漢平王未知也。一旦。王莽借商量國政名目謀王府。酒中下毒。帝未知其謀。狂飲毒酒。慫返宮轉發而死。富時太后繼位人。王莽擁其子繼位。荒妃如樊主國政。劉演要漢召殷府各鈞心門角。太后楼殷次繼位人。逃八殺上之孫子繼位王非則擁樊主國政。迫太后交主莽。其子莽非王莽主政役。命其子王繼劉殺劉演父子。幸得義婢相救。謀免殺命。當時劉演逢中受傷殺命。其子孫得俠女殿需荊挽救其危。單于國借兵。計携王非。卒得光武中興其中變幻莫測。穿挿離奇場大戲。慕幕緊張。至此劇與前次用演一把忙忠劉橋段之不同而又異於往年之漢光武走南陽蓋此劇全部新編為香港市
年勝利年旺台新劇之一部的確不同几響故特賢說。

(劇中人)　(當劇者)
劉　秀……冲天鳳
先樊氏……英麗明
後殷紫荊……英麗明
原　璧……雪影紅
先劉繡……梁少平
妃……李冰心

(劇中人)　(當劇者)
後單于王……梁少平
王　臨……黃金龍
先王太后……胡家駱
後殷子陵……胡家駱
董　妃……李冰心

(劇中人)　(當劇者)
莅　賢……潘寶登
王　非……楊九福
先漢平帝……錦成功
後王桐……錦成功
先劉慶忠……自由鐘

(劇中人)　(當劇者)
後沙院利……自由鐘
先蘇獻……楊九福
後方天……楊九福
凌　烟……嬌瑤女
侍　衛……羚木蘭

票　價
廂房二元
頭等一元七五
頭等一元五五
二等一元二五
三等七毫五

☆明晚預告

鄭旦鬥西施

英麗明　雪影紅首本

房票電話　天勤二，五四九八　GA 1-9698

留票時間。每日由下午四時起至下午十時止

本院服務週到僑界惠顧勿任歡迎

留票注意：顧客每日所留之票。限於下午八點半以前請到來本票房取票。如逾期則轉售別人。事關血本。統希原諒是荷。

本院定期停演粵劇啟事

本院決定於元月廿六號星期一晚完場。停演粵劇。為答謝觀眾歷來賜顧雅意。特別選演著名佳劇以飽觀眾眼福。時日無多。僑胞為

1953年1月15日至22日，連演七晚。冲天鳳、英麗明、胡家駱、梁少平主演。

大中華戲院開演粵劇

一月廿三日禮拜四晚八點開演

宮幃香艷　歷史猛劇

☆ **鄭旦鬥西施**

◎英麗明雪影紅二人携手合作好戲

冲天鳳　李冰心　梁少平　潘寶璧
英麗明　黃金龍　謝福培　楊九福　出齊
胡家駱　雪影紅　錦成功　劉木閒　拍演
自由鐘　嬌瑤女

△全部曲白。由港運到。唱情多。做作好！

△特別注意。此劇與前次点演之西施。完全不同。

是劇是中華民族史上最大光榮的一頁，尤其是女兒能夠自動拾身爲國的先河，這個故事，很多人都明白，不過這個舞台劇，很多人，尤其是我們僑胞，還是未曾「睇」過呀！千萬注意，不可失了最大的機會。

♥冲天鳳……范蠡。訪艷救國。獻西施於吳王。
♥英麗明……西施。浣紗於苧蘿村。犧牲爲國。
♥雪影紅……鄭旦。與西施鬥靚。各爲其主。

△劇情略述

越王勾踐與吳伐吳，被吳王夫差所敗，越大夫范蠡獻計投降於吳，甘稱賤臣，願執賤役。遇浣紗女西施、與鄭旦，互相鍾情，范蠡將心事與西施說明，西施以拾身衞國，毅然從之，時有同村美女鄭旦，因其父被勾踐所殺，久抱復仇之心，迫與范蠡相遇，鄭旦更說出許多不利於勾踐之詞，范蠡將西施送獻吳王，時與西施育語間，謀不平之意，但西施未知，（此場有鄭旦與西施在溪畔浣紗鬥唱，趣緻可笑，范蠡訪西施，互談情懷，痴心一片，甚香艷，又輕鬆）。范蠡旣得西施，載至姑蘇，夫差於宮女中見鄭旦美，因亦幸之，從此祇愛美人，不理國事（此場范蠡藏藥之奇聞）。勾踐夫妻在吳宮，臥薪嘗膽，狀至淒慘，跌倒吳！備受鞭撻，向西施、鄭旦斟茶，大愛譏諷，情甚難堪。勾踐被放囘國，卽拗練人馬，築館娃宮及姑蘇台以儲二美，從此施從中迷惑吳王，但已敵不過西施的迷惑，伍子胥向吳王諫曰：不聽，白刎而死，時生病症，鄭旦見大勢已去，計於勾踐，以定其心，雖然鄭旦從中攔阻，但也敵不過西施的迷惑，伍子胥忠諫吳王不聽，自刎而死，吳王好色，時生病症，鄭旦見大勢已去，當冀療病，極盡天下醫理之奇聞，乃將已入宮事向吳王訴殺，惜乎君王忠言逆耳，悔之已晚，乃挽雙目，求戀於台上以見吳兵之入吳，進迫姑蘇台，吳王被擒自殺，勾踐乃復讐西施泛遊五湖，以證驚盟，范蠡乃�⻊西施泛遊五湖，以證鴛盟（此場鄭旦挖目諫君，情至義盡，實忠烈巾幗女兒。可惜事非其主。淦抱恨千古。

（劇中人）　（當劇者）
范蠡……冲天鳳
西施……英麗明
鄭旦……雪影紅
夫差……梁少平

（劇中人）　（當劇者）
越夫人……李冰心
文種……潘寶璧
伍子胥……錦成功
大將……楊九福
三嫂……自由鐘

（劇中人）　（當劇者）
春鶯……嬌瑤女
勾踐……黃金龍下場
伯語……胡家駱

1953 年 1 月 15 日至 22 日，連演七晚。冲天鳳、英麗明、胡家駱、梁少平主演。

大中華戲院開演粵劇

拜禮九日八點開演 晚十二月四

蘇州麗 王陵照

1953 年 2 月 19 日至 21 日。蘇州麗、沖天鳳、英麗明、胡家駱主演。

1953 年 2 月 19 日至 21 日。蘇州麗、沖天鳳、英麗明、胡家駱主演。

大中華戲院開演粵劇

二月廿五日禮拜三晚八點開演

◎ 冲天鳳英麗明首本

☆ 詼諧哀艷新劇

望斷街頭月

◎◎ 題詞…秦淮風月。燒金火烈。老少咸宜。可憐將軍。新婚離別。別時容易見時難。從此望斷街頭月。

△△ 望斷街頭月。為香港新聲劇團戲寶。

△△ 望斷街頭月。是任劍輝陳艷儂香港馳名旺台戲。

△△ 望斷街頭月。是冲天鳳英麗明最合身份好戲。

△△ 望斷街頭月。胡家駱黃金龍雪影紅自由鐘均以詼諧惹笑身份演出故特多笑料

胡家駱 周佩蘭
黃金龍 潘醒聲
雪影紅 湖福培
自由鐘 錦成功
嬌瑤女 劉木蘭
　　　 拍演
　　　 出齊

☆英麗明飾名妓張麗華職品張王孫貴介超之若驚但麗華早與少年林月笙心心相印有白頭之約鴇母利心大文豪金莢允將賊華娶於是將此賊華於月移在月笙憐月笙痴情即允借月笙始得賴麗華以歸時大文豪妒見不能諾好亦轉當以助月笙亦助勤笙父允許月笙麗華婚事竟此敢兵入寇笙又林德有因之老不能提師竟改從我軍事息急笙成婚亦不成戰勝班師在中秋月期時與麗華賀達（是場望斷街頭月英麗明冲天鳳黃金龍胡家駱雪影紅拍演）

☆冲天鳳冷手軟倜熱旅堆年便宜艷福。
☆胡家駱嚴父教子多疑奸乞食幸得孝婦贈金。
☆雪影紅雌老虎冶老公吼住黃金龍馬脚大聲吧閉。

☆黃金龍怕老妻貼錢買羅受見水有得飲還要受冤枉。
☆自由鐘鴇兒愛鈔祇知拜金。

劇中本事

（劇中人）（當劇者）
王友……謝福培
梁志忠……錦成功
鴇母……自由鐘

（劇中人）（當劇者）
吳海……潘醒聲
汇峯……劉木蘭
戎王……楊九福

（劇中人）（當劇者）
林德有……胡家駱
陳大文……黃金龍
春花……嬌瑤女
　　　……雪影紅

（劇中人）（當劇者）
張麗華……英麗明
林月笙……冲天鳳
馮芝蘭……雪影紅

票價

廂房二元
頭等一元七毫五
二等一元二毫五
三等七毫五

留票注意：顧客每日所留之票。限於下午八點半以前請到來本票房取票。如逾期則轉售別人。事關血本。統希原諒是荷。

房票電話 天勤二，五四九八 GA 1-9698

留票時間。每日由下午四時起至下午十時止

本院服務週到僑界惠顧毋任歡迎

1953年2月25日至28日，連演四晚。蘇州麗、冲天鳳、英麗明、雪影紅、胡家駱主演。

大中華戲院開演粵劇

☆清代艷史宮闈關目

文太后

蘇州麗飾大清代第一名后首本

△蘇州麗飾大清文太后（此片為義証相有）
△蘇州麗飾太后是晚放唱第一義曲
△冲天鳳飾洪承疇先晚出演兩角新腔做唱

萬漢奸

冲天鳳、黃金龍、胡家駱、張明合唱「末日漢奸」

☆☆文太后大劇情節目☆☆

文太后劇中人

先飾後飾戎裝文太后 …………………… 蘇州麗
飾洪承疇先晚後晚 …………………… 冲天鳳
飾皇太后 …………………… 胡家駱
飾蘇州麗 …………………… 黃金龍
見飾紅影雪 …………………… 英麗明
先飾同自由鐘登 …………………… 證清目勒
先飾玉見 …………………… 雪影紅
後飾女 …………………… 蘇州麗

☆蘇州麗首本

湘館瀟湘到偷僧

電話 GA 1-9698

房票留院本 留票時間每日由下午四時起至晚十時止

價票

頭等二元五 二等一元七 三等一元二

1953年2月25日至28日，連演四晚。蘇州麗、沖天鳳、英麗明、雪影紅、胡家駱主演。

大中華戲院開演粵劇

禮拜六　廿八月　晚八點　開演

本首名齣　蘇州麗　◎　館湘瀟到偷僧情

☆ 蘇州麗　飾　林黛玉　病臨瀟湘。後飾薛寶釵下場。與沖天鳳合唱主題曲・夜

☆ 沖天鳳　飾　賈寶玉。失迎靈柩病。怨婚・逃禪。偷到瀟湘館・與蘇州麗合唱

☆ 英麗明　反串　飾石祥。十分諧諷。

☆ 胡家駱　反串　飾王夫人。

（劇中主要節目）

（劇情略說）

蘇州麗　沖天鳳　合唱　夜訪瀟湘　情僧　主題曲

☆　預明告晚　一枝梨花春帶雨　蘇州麗本首

劇中人	飾劇者
林黛玉 賈寶玉	蘇州麗 沖天鳳
王夫人（反串） 胡家駱	英麗明
石祥 黃金塔（反串）	雪影紅
賈寶玉	大君章
瀟湘妃	蘇州麗

☆　價票　留票期

GA 1-9698

1953 年 2 月 25 日至 28 日，連演四晚。蘇州麗、沖天鳳、英麗明、雪影紅、胡家駱主演。

大中華戲院開演粵劇

三月九日晚八點開演

GA 1-9698

1953 年 3 月 9 日至 15 日，連演六晚。胡家駱、黃金龍、蘇州麗、沖天鳳、英麗明主演。

大中華戲院開演粵劇

三月十五日禮拜日晚八點開演

☆著名好戲 **孟麗君**

注意……最後一天。

蘇州麗扮冲天鳳臨別紀念攜手主演

雪影紅 胡家駱 黃金龍 錦成功 自由鐘 劉木蘭
潘寶聲 楊九福 嬌瑤女 出齊拍演
英麗明 錦福培

◉ 冲天鳳飾風流皇帝。
◉ 蘇州麗扮男裝唱生喉。

● 全劇依足古本唱演。

◎ 精彩要目 ◎

◎ 上林苑題詩。　◎ 天香館留宿。
◎ 延師診脈。　　◎ 夜盜宮鞋。
◎ 金鑾殿輕生。　◎ 萬壽宮訴情。

◉ 蘇州麗萬壽宮訴情扎腳扮花旦與皇甫少華拜堂而止。

◎ 劇情縮寫 ◎

此劇由成宗皇孟麗君，同遊上林苑題詩起，天香館留宿，後皇甫少華已由限懇而染了無藥可醫的重病，他的父親禁不住憂從中來，可巧孟家玲到府探問，因說及不久以前，丞相明堂曾治愈他母親的病，敦忠聽了，心裏好像開了茅塞一般，即親到丞相府拜謁，要求明堂爲小兒診視，明堂深知此行大不方便，但礙於難以爲情，又沒有充份理由可以推却，只得挺身走一遭兒，蘇母聞道個消息，不得已和她成爲好事，乃敦少華到時說話打動她，感化她，當她和他診脈的當兒，人執無情，誰能道此，不料敦忠走入房來，于是明堂託故辭去，少華大失所掌，敦忠入宮與女兒長華商議，由長華設計，請明堂到清風閣縮墨水觀音，俞太監盜取宮鞋。明堂酒醉後，切雖囁囁，即命車囘府，風流皇帝親送宮鞋，卒演至令鑾殿輕生，萬壽宮訴情國太收千女蘇雪影會母孟麗君皇甫少華成婚界爲再生緣。

（劇中人）　（當劇者）
成宗……冲天鳳
孟麗君……蘇州麗
皇甫少華……黃金龍
皇甫長華……雪影紅

（劇中人）　（當劇者）
皇甫敬忠……錦福培
先太監權昌……胡家駱
後反串國太……胡家駱
蘇母……自由鐘

（劇中人）　（當劇者）
先太監克光……錦成功
後孟仕元……錦成功
先太監克明……潘寶聲
後梁鑑……潘寶聲

（劇中人）　（當劇者）
皇甫敬忠……錦福培
孟嘉玲……楊九福
蘇影雪……嬌瑤女
榮蘭……劉木蘭

（劇中人）　（當劇者）
孟嘉玲……楊九福
蘇影雪……嬌瑤女
榮蘭……劉木蘭

1953 年 3 月 9 日至 15 日，連演六晚。胡家駱、黃金龍、蘇州麗、冲天鳳、英麗明主演。

大中華戲院開演（鑼）鼓粤劇特刊

● 注意，注意，請注意。

大中華戲院。又演鑼鼓劇。人才優秀。班名鳳來儀。劇本精良。歌曲新奇。藝員落力。合作維持。適應娛樂。縮短演期。適應經濟。券價相宜。

◎ 是介紹祖國藝術　介紹祖國音樂

◎ 是宣揚祖國文化　宣揚祖國道德

鳳來儀新班宣言

有人對鳳來儀股東曰我華僑在美國可做之生意甚多君等既負資本可以開設洗衣館什碎館或雜貨店或古玩店何必創辦戲班麻煩也股東應之曰生財之道雖然尚多而娛樂之事實不可少試觀我僑胞如此之衆商務如此之廣倘無娛樂遣興何以繁榮而廣招睞且祖國沈淪文化攏道德消喪民不聊生故欲藉戲劇之感化可補救於萬一觀一套精忠節烈歷史奇書讀一部歷史孝友信義教育勸善懲惡廉美德久離祖國僑胞生長海外青年觀一套精忠節烈歷史奇書讀一部歷史孝友信義當無家庭劇如聽一場福音佈道至若談情說愛除暴誅奸亦足增長見聞發人深省兄此次組織原是東西家深抱宏願雙方通力合作當無苟且了事草塞貫劇本必選優良表演必靈能力世事貴精勇將當千更每晚限演四晚符合經濟化算門券價破格從廉尤有言者班名鳳來儀顧名可思義蓋有壽祝曲界和平人類安樂如唐虞盛世鱗鳳嬉遊深旨統希僑界士女鑑本班同人微忱惠然肯來則本班同人當表萬分之感謝

鳳來儀同人謹啓

❖ 鳳來儀劇團藝員一覽表

文武生王	冲天鳳	威儀小武	潘賛聲
美艷親王	英麗明	頑笑名旦	自由鐘
趣時艷旦	雪影紅	老牌鬚生	錦成功
青春艷旦	周佩蘭	嬌小艷旦	嬌瑤女
文武丑生	黃金龍	北派小武	楊九福
千面笑匠	胡家駱	新起小生	劉木蘭
莊諧鬚生	謝福培	藝壇新軍	朱卓俠

▲ 鐵定四月廿三號星期四晚開臺

嬌瑤女輯存

1953 年 4 月 23 日至 5 月 1 日，連演九晚。冲天鳳、英麗明、胡家駱、雪影紅主演。

大中華戲院演鳳來儀劇團

星期四 四月廿日

☆國威武 智勇爭鋒 鳳來儀劇團推出一部 智門勇鬥三國史劇

七擒孟獲 血戰

主演主綱
沖天鳳 英麗明 胡家駱 雪影紅

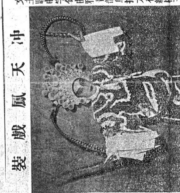

冲天鳳 戲裝

1953 年 4 月 23 日至 5 月 1 日，連演九晚。沖天鳳、英麗明、胡家駱、雪影紅主演。

大中華戲院演鳳來儀劇團

四月三十號
星期四晚

☆新編歷史袍甲猛劇

神劍吳宮

英施明　周佩蘭謝
冲天鳳　黃金龍福
雪影紅　梁少平培

暨全班藝員
出齊拍演

☆袍甲猛劇

冲天鳳在此劇先飾劍術家千將感慨世道不公憤懣殘暴獨栽情酒澆愁悉後伏義救人致被犧牲演來悲歐慷慨能貪夾廠。

▲冲天鳳後飾間赤小童男武誤救仇人爲父報爲世除暴

■英麗明飾莫邪勸夫舊志慘遭惆禍深山敎子賢淑貞節

▲胡家駱先飾微爲夫憔悴捨身酬恩後飾小女念薇更是合身藝術

▲雪影紅飾吳王闔閭間力可憐可笑

▲梁少平飾專毅遠暴主之下而能執義不偏高唱革命。

▲黃金龍潘贊聲鍋成功自由鐘等均飾要職落力拍演。

▲周佩蘭謝福培飾郝翁慘遭意外老懷淒酸

●古典重編袍甲大鑼大鼓熱烈猛劇

● 劇・畧・述 ●

此劇取材於東周列國一段慷慨悲壯故事，吳王闔閭（卽姬光）自買得魚腸劍，利用專諸劍王使專有吳家天下後深感治國以殺人利器爲先乃命姑蘇鑄劍師郝間力歸劍三千，郝間赤不若魚腸鋒利，吳王怒郝欺君欲殺郝，郝陳天下之大織剱劍之人名歐冶子，一名吳干將，不知歐冶子同門，莫邪不寐，千將私劍瓷，莫邪意外。於千料間母門，精劍術，發妻莫邪乃莫邪仝受戰，遺人妒殺，乃兄吳王，郝莫薇娘以百天期已過，將馳敎之，釋放莫邪全家，暗于科間身至，此俠共同生世，反吳王恩土杰恋了欲殺莫邪全家殺所捕，欲乘施故技，拘留千妻莢挾天把，一把稍暗制吳王，一名莫邪獻吳王，殺恋兩收俱備，暗令千將劍師用，千將賄鑄劍師出，不得劍而怒，乃殺千，並追捕其妻子，專毅守關欲得吳王，誤救吳王，吳王封相官，牲妻子，李代桃僵，莫邪抱子與郝大淵龍遊，十六年後，千將之子眉知赤長大，遇吳王征戰，乃其女薇間仔等，役吳王而閉幕。

● 劇・畧・述 ●

深感治國以殺人利器爲先，乃命姑蘇鑄劍師郝間力歸劍，一切鑄魚腸劍之者，祇劍吳干將，覓牛劍隱怕深山，否將破性憶郝深山，十欲殺吳土，反吳王恋之，力殺報吳王薇騎傷山，郝莫薇娘之子卓殺所捕，一名莫邪獻吳王，一名誣毆，間力乃殺劍，妙救吳王，吳王威逼，誤救吳王，吳王封官，

(劇中人) (當劇者)

干將(先)	冲天鳳
間赤(後)	冲天鳳
莫邪	英麗明
薇娘(先)	雪影紅
念薇(後)	雪影紅

(劇中人) (當劇者)
郝間力	胡家駱
專毅	黃金龍
郝翁	梁少平
郝翁	謝福培
王炎	錦成功

(劇中人) (當劇者)
郝間力	胡家駱
劍聲	李宏
翠霞	潘贊聲
監主	周佩蘭
自由鐘	自由鐘
朝臣	嬌瑤女
蓮英	劉木蘭

(劇中人) 當劇者
朝臣	楊九福
大將	朱卓侯
吳王	吳王威逼

明晚預告

傳袍淫水滸精彩劇王

醫世杜

石秀殺嫂

☆座價
旄收 廂房 一元七毫五
頭等 二元五毫
二等 一元
三等 五毫

電話
天懇二，五四九八
YU2-5498
GA1.9698

票房

◎留票注意：本劇團改由每日下午五點開始沽票及留票僑界惠顧毋任歡迎

1953年4月23日至5月1日，連演九晚。冲天鳳、英麗明、胡家駱、雪影紅主演。

大中華戲院演鳳來儀劇團

五月一號、星期五晚

全班藝員　暨出齊拍演

英麗明　周佩蘭　胡家駱
冲天鳳　黃金龍　鄭福培
雪影紅　梁少平　潘寶聲

☆水滸故事　石秀殺嫂

警世杜淫

●故事撮要◎

水滸傳中有一百零八名好漢，有兩個剛烈男子，即武松和石秀，他都是殺嫂著名，一個是親嫂潘金蓮，一個殺結拜金蘭嫂潘巧雲，武松殺嫂戲，舞台演得多，石秀殺嫂戲，舞台演得少，今晚千萬請撥冗來觀。才知那個殺殺殺嫂殺得好，那個嫂抵殺殺殺。

▲劇中人介紹▲

◆冲天鳳：飾石秀勇武而溫文拒潘巧雲淫蕩而愛憐楊秋霞賢淑帶病殺嫂演來別有神情

◆英麗明：飾楊秋霞遭惡嫂凌辱受意外冤誣訂婚即離婚流落街頭賣唱殊堪憐惜

◆雪影紅：飾潘巧雲淫蕩如潘金蓮毒辣過潘金蓮私通和尚逼夫離婚設計陷小姑表演恰如劇中人

◆黃金龍：飾楊雄表現豪爽俠義公爾忘私致惹出家庭黑幕被婦人戲弄

◆裴如海和尚不守清規勾引婦女有玷佛門卒受惡果可作社會不良者之暮鼓晨鐘

◆梁少平：飾宋江好俠義廣交英雄義救石秀楊雄

▲劇中本事▲

楊雄妻潘巧雲生性淫蕩因楊雄好交遊豪傑之士在外時多巧雲不甘寂寞遂與和尚裴如海結方外之緣事為其小姑楊秋霞所窺見以大義相勸巧雲不特不從善且惡秋霞逼其作苦役楊雄因知巧雲之不法向之質問巧雲反指秋霞需不恥時楊雄亦已踹亦不值巧雲所為大賈之石秀見秋霞美顏賢慧心其愛之秋霞亦敬愛石秀見石秀少年俊秀淫念頓起乘夜私到石秀房諸般誘惑—此場巧雲戲叔石秀守禮冲天鳳雪影紅二人俱以風情諧趣演出較之金蓮戲叔更為高超）巧雲見計不售乃與和尚設計誣秋霞不貞令石秀慎恨而去楊雄後巧雲因執得楊雄與梁山人馬往﹀書函途以要脅楊雄離婚許其與和尚同居巧雲直認不諱石秀難病但為養慎竟殺巧雲（此場殺嫂有異武松此情勢乃理論巧雲難病後與石秀楊雄官兵追至幸得宋江帶齊妻曜相救石秀乃免秋霞時被惡霸所執逼在街頭賣唱後與石秀楊雄相台解釋前冤且擒如海正刑同上梁山劇乃告終

（劇中人）（當劇者）
石秀……冲天鳳

（劇中人）（當劇者）
楊雄……黃金龍
好彩……嬌瑤女

（劇中人）（當劇者）
亞保……劉木蘭

1953年4月23日至5月1日，連演九晚。冲天鳳、英麗明、胡家駱、雪影紅主演。

小非非

　　著名花旦,在南洋出生和成名,活躍於 20-40 年代粵劇舞台。1927 年受聘於金山大舞台戲院演出,亦曾在金山參與電影工作,任第一女主角。在省港曾夥拍多位當紅文武生如新馬師曾、桂名揚等。唱功上乘,是一位全面的正印花旦。

小非非

大中華戲院演鳳來儀劇團

五月十號 星期日晚

轟動金門萬人渴望 馳名中外 小非非到處奪標獨步首本劇降臨了 文武名旦

☆文武劇工古唱 水(浸)金山 仕林祭塔

英麗明 周佩蘭 胡家駱
冲天鳳 黃金龍 謝福塔
雪影紅 梁少平 潘寶聲
全班出 齊拍演

●希早定座．是晚小非非會子一塲，所唱二王反線，照足非伶在金星公司入碟名曲唱出，曲詞幽怨排惻，聲韻婉轉綠亮，百聽不厭。
▲是晚冲天鳳飾許仕林，得志身榮，不忘所自，尋母哭祭大唱其自撰之主題曲，大有繞樑三日之妙。
▲祇聽二枝名曲，已值回票價兩倍。

◎小非非水浸金山 ◎小非非白蛇會子
◎冲天鳳仕林祭塔 ◎梁少平法海釋妖
◎英麗明雪影紅分飾小青

▲開話仕林祭塔 仕林祭塔一劇．乃花旦重頭戲．有打有唱．蓋飾白蛇嬈者非非文步兼全．唱做皆妙．不能勝任
▲非伶藝術高超．聲色皆備．對於飾演白蛇一角．最爲適合身份．且得名師指導．故演來特見精彩．敢誇獨步．是以到處点演．均獲各界讚美．於此足見其聲價矣．今晚爲開鑼觀衆之渴望．諸君欲觀非伶馳名首本戲者請早駕臨．夫

▲劇情略說 此劇初由許漢雲街前遊玩．相遇六一頁人．與其哥相．驚悉妖蛇相侵．此時期逢端節．夫
▲妻宴飲．許生暗放黃丹於酒中．詎白蛇不勝酒力．酒醉現形．嚇斃許生．追白蛇醒長．赴南天
▲門盜取靈芝草．南極仙翁．算悉白蛇所爲．即命白猿童子與白蛇門法．卒白蛇被擒回洞．仙翁斥責．瞭以靈芝
▲下凡救夫．還陽後．許生遂往金山寺遊玩．偶遇法海禪師．看破許生滿面妖形．令智避寺中．黑白二蛇探許生寄留．奔赴金山寺真求法海放回．法海不允．三人門法．二蛇戰敗．大顯神通．捉白蛇囚寺．法海欽以雷火誅滅．後許生將子抱回其姑撫養．轉悼令山寺
▲金山寺．法海遠請天兵神將．設壇作法．交閉許生．永不超生．黑龍王．信以魚蝦蚌龜精．攪動洪水．浸淹
▲腹懷貴子．即命白蛇斷橋產子．看破許生滿面妖形．奏明雷峯塔上．奉旨雷峯塔祭母．大演苦情．大有繞樑三日之妙」．欽唱名伶．望早惠臨．方
▲此場冲天鳳許仕林小非非白蛇．諸多唱做．二王．反線．聲韻悠揚．大有繞樑三日之妙」．欽唱名伶．望早惠臨．方
知斯言之非謬也．

(劇中人) (當劇者)
白珍娘……小非非
許仕林……冲天鳳
小青上場……英麗明
小青下場……雪影紅
南極仙(先)…謝福塔

(劇中人) (當劇者)
和尙仔……謝福塔
金叱(後)……胡家駱
海龍王(先)……黃金龍
法海……梁少平
梨山聖母……自由鐘

(劇中人) (當劇者)
許氏……周佩蘭
龜精……朱卓侯
哪叱……潘寶聲
蚌精……嬌瑞女

(劇中人) (當劇者)
魚精……楊九福
蝦精……劉木蘭
木叱……楊九福

廉收☆☆☆
座價☆☆☆

廂房 一元七毫五
頭等 一元五毫
二等 一元
三等 五毫

電話 票房
天懇二，五四九八
YU2.5498
GA1.9698

◎留票注意．本劇團改由每日下午五點開始沽票及留票簫界惠顧毋任歡迎

1953 年 5 月 10 日至 16 日，連演七晚。小非非、冲天鳳、英麗明、雪影紅主演。小非非演罷此台戲後長居美國。

大中華戲院演鳳來儀劇團

五月六號　星期六晚八時開演

英麗明　周佩蘭　胡家駱
冲天鳳　黃金龍　謝福培
雪影紅　梁少平　潘贊堃

全班出
齊拍演

文武全材　小非非登台第七部首本

唱做兼優

☆古代著名　歷史猛劇

樊梨花全卷

○○寒江關樊梨花招親……移山倒海薛丁山被困

○○白家莊薛應龍招親……樊梨花轅門罪子

注意

是晚排演斯劇。經小非非費許多心思。將樊梨花畢生威勇史蹟。搜集其中最精彩之數段。冶為一爐。編成有文有武。塲塲大戲戲肉。幕幕緊張。一氣呵成。全集一晚做完。僑界士女。喬可當面錯過。

▲小非非飾樊梨花。陣上招親。與冲天鳳大演北派武技。大耍花鎗。快若驚鴻

▲小非非飾樊梨花轅門罪子。威風殺氣。舌劍唇槍。古調高唱。氣慨充足。聲韻悠揚。

▲婉若游龍。

▲冲天鳳飾薛丁山。陣上招親。三擒三放。大演北派武技。尾塲掛鬚。黃龍帳上夫妻爭論力保應龍。與小非非拍演轅門罪子。有濃厚叫情。火氣充足。唱做皆妙。

▲劇情略述▼

樊梨花乃寒江關山寨之女。薛丁山奉父命征西。路經寒江。梨花以唐將無故侵境與兵與戰。但以丁山武藝超羣。人材出衆。心甚愛慕。欲以終身相託。惟是丁山以梨花乃山寨之女。且曾敵對。不願成婚。絕梨花出機謀。三擒三放。丁山始服其高強。（此場小非非冲天鳳大演北派武技。打得落花流水。唱得高遏行雲。梨花既嫁丁山。同投唐營。薛應龍乃梨花收來誼子。武藝不凡。本是草木變形與應龍有宿世仙緣。乃命應龍巡營防敵。時有白花仙。梨花命應龍拍演招親極盡。風情冶艷）玉帝知應龍與白花仙塵緣已滿。乃下玉旨一度。薛應龍擅離職守。陣上招親。拍演招親拍演龍被梨花執罪黃龍帳上。爭竟結霧水姻緣（此場雪影紅飾白花仙與黃金龍飾白花仙與應龍有濃厚唱情各大明星出齊拍演非常實力大有可觀）。丁山表旨一度。命兩人分散。梨花知應龍擅離職守。轅門罪子。（此場冲天鳳掛鬚與小非非有濃厚唱情各大明星出齊拍演非常實力大有可觀）。丁山表奏龍求饒。薛應龍乃梨花收來誼子。武藝不凡。龍一度。薛應龍乃梨花收來誼子。保應龍。梨花不允。乃轅門罪子。（此場冲天鳳掛鬚與小非非有濃厚唱情各其功勞說服服梨花。釋放應龍。夫妻相好。團圓結局。

1953 年 5 月 10 日至 16 日，連演七晚。小非非、冲天鳳、英麗明、雪影紅主演。小非非演罷此台戲後長居美國。

在粵劇籌欵演出所開演美以美堂重修華中戲院大

星期四月廿四日開演　下午八時晚六時

蘇州亞王照

1954 年 4 月 24 日，美以美堂開演粵劇籌款。牡丹蘇、蘇州麗、黃金龍、雪影紅主演。

大岡州德會館劇演慶祝

成立百週年
全美首屆懇親視會紀念

（詞題（一）
百年邑務一翻新
紀念懇親齊共舉
妙作仙歌饗里鄰
新敘良辰千里聚

（詞題（二）
岡州成立百年長　紀念稱觴會樹桑
數典示存古道光　前務後視煥煇煌

（地址）大埠民臣街大中華戲院

（時間）十二月五號晚　頭場八時　二場十時

（先演）八仙賀壽　大灑金錢

［演續］
文武艷劇飛渡玉門關
蘇州麗　牡丹蘇　主演　關景雄導演

◇蘇州麗走馬救危城
◇牡丹蘇玉關遇伏兵

◈◈劇中本事◈◈

芙蓉國老將軍江三雄。十八年前統兵討伐鄰國。於亂軍中見一老嫗懷抱小孩匆匆走避也。隔了多年孩子已長成。取名江上鳳。英姿颯颯威武絕倫。王仁厚欲將前事一一說明。唯苦無機會。時岡父起糾紛。三雄首領再隊。上鳳亦隨軍効力。竟至骨肉相仇。

未料父被玻璃伏兵提獲。上鳳自問必死。華玻璃惜其才。直實之復諭上鳳。君父子相會。芙玻成後知其詳。

三雄老無嗣。乃收小孩為嗣紛紛。並撫摩老嫗同歸。不知老嫗即蒲蘆老王仁而小孩

乃皇儲也。唯苦無機會。時岡父起糾紛。三雄首領再隊。上鳳乃怨其艷。繼則恐其為間諜探視者。後本為玻璃親者。不

...

1954年12月5日。牡丹蘇、蘇州麗、錦成功、潘贊聲主演。

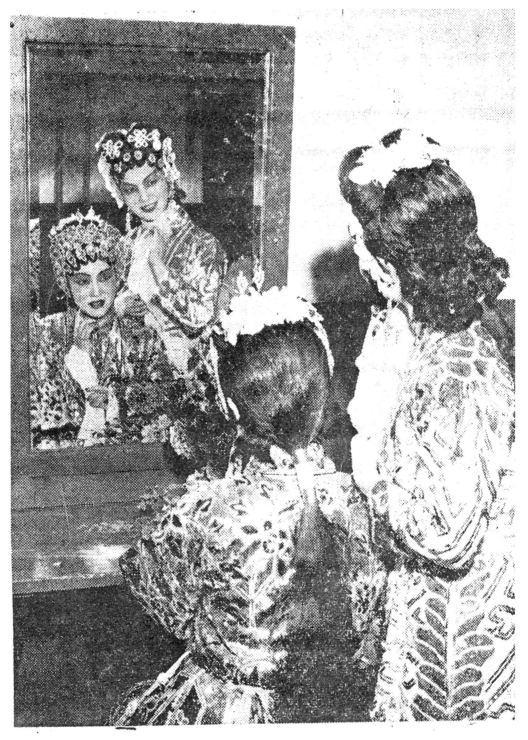

1956年加州首府沙加緬度（當時僑胞稱為二埠）主流社會舉行「我是美國人日」。蘇州麗、嬌瑤女代表中華會館參演《天女散花》，在後台留影。

大中華戲院演（美）（啓）劇團

十二月廿四日星期一晚八時開演

☆史劇之楚漢爭雄　霸王別虞姬　何芙蓮首本

◎何芙蓮飾虞姬。獨具慧眼・力荐韓信效力楚王。與梁少平合演別姬一場・大要雙劍・曲白表情・雄有獨到之處。

◎是晚特煩梁少平開面飾新王烏江自刎大唱古腔。

◎力拔山兮氣蓋世。時不利兮騅不逝・騅不逝兮可奈何・虞兮虞兮奈若何。

〈本事〉劇中

（劇中人）	（飾劇者）		（劇中人）	（飾劇者）
虞姬	何芙蓮		梁娃	鍾瑞女
項羽	黃金龍		劉邦	游成功
梁子期	梁少平		李左車	何柳
呂珠	雪影紅		丹子	林九霄
呂后	雪影紅			

廿五晚禮拜八演著名文武古劇　水漫金山　仕林祭塔　何芙蓮四門抱散髮殺四門大演

△何芙蓮運用歌喉大唱反線首本

（注意）今晚只聽何芙蓮白蛇會子大唱反線一場・已值回票價！！

△劇情略述▽

歷二月二日止決不再續・諸君欲觀名伶名劇・請從速定座・特展期五天・演至新

仙女（密）牧羊　何伶大唱主題曲詞調

1956年何芙蓮回美定居，告別舞台，臨別秋波，12月27日，夥拍黃金龍、梁少平、雪影紅等紅伶連演十五晚。

大中華戲院開演清華劇團鑼鼓粵劇

FEB. 4, '58

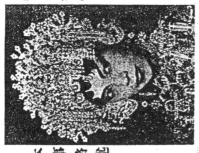

陳清華戲裝

1958 年 2 月 4 日至 13 日，連演十晚。陳清華、李松坡、黃超武、蘇州麗、周坤玲主演。陳清華是香港 40 年代著名花旦，亦是電影演員。曾是名丑伊秋水的第三任妻子，兩人育有一兒子名伊雷，亦是電影演員。

大中華戲院開演清華劇團鑼鼓粵劇

中華民國四十七年新曆二月十日即星期一晚八時開演

威勇諧艷古劇 武松殺嫂 李松坡領銀紙牌首本

佬倌排名不分先後　陳清華　李松坡　蘇州麗　黃超武　周坤玲　雪影紅　謝福培　嬌瑤女　鍾成功

情商客串　關南　胡媽梨　陳啓明　雲中龍　周澤松　鍾迎春　方湖聲　鍾暢禮　志雄

第一名流音樂家落力拍和　黃偉林　李典　馮侏　曾添　特演出

全部燈光立體佈景敬近由港運到由黃超武君設計堂皇精彩奪目並由周仕強君主理燈光配景

△今晚大演全武行▽

武松殺嫂　是鐵掃把李松坡橫掃四鄉的首本名劇

坡松李武小宗正

本事略述

始由武松途經景陽崗，酔打猛虎，以其英勇，帶回陽粉縣衙，封爲都頭之職，武松奉命遊街，以表聲威，命大郎出街發賣，中途與武松相會，約他回家探望，武松開兄新娶嫂嫂，公衛無事，回家探兄，金蓮年少貌美，武松不爲色勳，大郎囘家，金蓮趁勢揚弄大正氣，不爲色勳，大郎一頓。

☆諷刺諧趣新劇　紅粉女三戲綠衣郎　蘇州麗首本

明晚演打武古劇

劇中人	常劇者
武松	李松坡
武大郎	蘇州麗
雪影紅反串	
潘金蓮	
錦成功	黃超武
何九叔	
閻福培	
關南	王九媽
陳啓明	王祥
楊國材	

尋殺武松，有西門慶者，途經武家，見金蓮貌美，涎欲滴，賄買王婆，結合金蓮，西門慶復起狠心一毒死大郎，武松囘家驗兄，是日在靈前守孝，遇門前掛白，不料門前掛白，見金蓮身穿紅衣十分疑惑，是日在靈前守孝，暗中一到來弔喪，大郎鬼魂，欲托夢報仇，為王祥阻碍，聚，握之復去，大郎托夢武松，立卽往墓九叔以告二人往驗，閉門密問，後大耶死後武松，立卽往墓九叔醫驗，往告武松卽枉街衙真公訴，雖料縣反差武松醫驗，往藉王慶公，找蓉門慶，復仇雪恨，卒至郎暗助，復仇雪恨，卒至殺滅姦夫，回家殺嫂，華得大王充軍孟州，此劇暫告結局，

劇中人	常劇者
武松	李松坡
店主	雲中龍
美金	
書童	嬌瑤女
	周松澤

票價　廂房　二元二毛五　頭等　二元
二等　一元二毛五　三等　七毛五

票房電話　天勳二，五四九八　YU 2-5498

留票時間　每天由下午四時起至下午十時止

大中華戲院開演清華劇團鑼鼓粵劇

中華民國四十七年新曆三月十一日即星期二晚八時開演

☆ 譏諷新劇 港闈鬧劇 紅粉女三戲 綠衣郎 蘇州麗首本

是晚特煩黃超武反串 男裝 飾新婚郎主唱主題曲「狀元歎五更」

是晚特煩蘇州麗扮美嬌娘飾新嫁娘王氏唱主題曲「狀元」

蘇州麗近慶照

明晚演出

最後一天三國歷史劇 布尾酬謝恭謝 呂布氣周 張飛

票價 房一廂 頭等三元五毛 二等二元五毛 三等一元五毛

YU 2-5498

黃超武拍蘇州麗演出

（三月七號即星期五晚八時開演）

風流夜合花 盧海天得意首本

△風流夜合花是一部最新編猛劇　△場面緊張　△事實離奇
△蘇州麗未嫁先守寡　△節義兼全　△奇極怪極
△盧海天逃難逢知己　△恩愛不認識　情人
△李松坡揸手推花打掊嫂　△黃超武兒神惡煞
△各有精彩演出

盧海天武戲

（三月八號星期六晚八時開演）

萬世留芳 蘇少麗首本

新編歷史悲劇

蘇少麗小姐

1958 年 3 月 7 日至 14 日，連演八晚。蘇少麗、盧海天、李松坡、黃超武、周坤玲主演。

（三月十四號星期五晚八時開演）

◀ 最後一天尾聲戲 ▶

艷麗宮裝名劇　孟麗君　本首紙牌銀領麗州蘇

蒙厚愛

同樂社意贈銀紙牌一面。隆情盛意。銘感殊深。特點

演此名劇。以稱最意之名劇。以辭諸君子之雅意。順此鳴謝

並祝

各位健康快樂　　　　　　　　蘇州麗鞠躬

孟麗君是蘇州麗之得意首本。是晚蘇州麗飾多情之孟麗君。男扮女
裝。大唱平喉。歌聲雄亮。大有纏綿三日之妙。

黃超武飾風流皇帝。見水唔得飲。表演得唯肖唯妙。

盧海天飾皇甫少華。病染單思。延師診脈。均有動人之唱做。

李松坡。雪影紅。周坤玲。謝福培。潘簪華。林麗屏。馮御樂。錦
成均落力拍演。

蘇州麗　男裝

蘇州麗　女裝

◀ 大場詩題留宿 ▶
△上天香苑舘診脉
△六林香舘留診
△延師診脈

◀ 夜鑾殿輕生戲肉 ▶
△盜取宮弓鞋
△送宮鞋
△全場鑾殿戲肉

演員表

	蘇州麗 孟麗君
黃超武 宗成玄	皇甫少華 盧海天
皇甫長華 加玲	皇甫長華 李松坡
雪影紅	皇甫嵩宗 錦成功
周坤玲	孟仕元 潘黎藜
謝福培 昌國	
林麗屏 大士	
潘簪華 大監	蘇母 謝南
馮御樂	大監 馮御樂

此時名伶黃超武、周坤伶回流金山，盧海天亦移居美國，參與演出。後盧海天終老西雅圖。

JUNE 5, 1958

大中華劇團

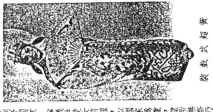

預告

記仇復女狐

大中華劇團開院戲鑼鼓響演鉅劇粵劇

民國四十七年新曆六月五日

帝苑春心化杜鵑

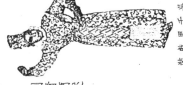

1958年6月5日至15日，連演十一晚。衛明珠、吳千里、伍元熹、黃超武主演。

大中華劇團

國劇團

大中華

天之驕子

本晚正生朱述湯

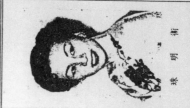

大中華戲院開演勁歌鬧劇

英雄掌上野薔薇

薔薇野上掌雄英

衛明珠　伍元熹　黃超武　吳千里　謝福培主演

1958 年 6 月 5 日至 15 日，連演十一晚。衛明珠、吳千里、伍元熹、黃超武主演。

大中華國劇團

大中華國劇院戲開演鑼鼓響劇場

裝扮熹元伍

裝扮武超黃

1958 年 6 月 5 日至 15 日，連演十一晚。衛明珠、吳千里、伍元熹、黃超武主演。

大中華國劇團

台計主任：黃超武　助理：梁寄萍

衛　明　珠
明　元　熹　　伍元熹　馮御榮　
珠　潘　賢　鑾　　潘賢鑾　黃超武
嬌　飛　跌　紅　海　棠　　
瑤　麗　娟　　盧麗娟　周惠仁　
女　　李　蒨　儷　　馮偉雄　林偉雄
第　一　成　　黃偉民

大中華國劇院附演 鑼鼓響劇

△千載難逢　△珠聯璧合　△佳音　△禮聘重金　△藝壇巨子

六月十四號即星期六晚八時開演

血染海棠紅　黃超武首本新編

△是現代描寫黑暗社會之寫照　△這是一部題材新穎悲壯熱烈香艷諧趣的偉大名劇

△黃超武飾飛跌紅海棠　△衛明珠　△劉入微

大中華國劇院附演

六月十五號即星期日晚八時開演（最後一晚）

紅了櫻桃碎了心　衛明珠首本

△新社諷刺劇

1958 年 6 月 5 日至 15 日，連演十一晚。衛明珠、吳千里、伍元熹、黃超武主演。

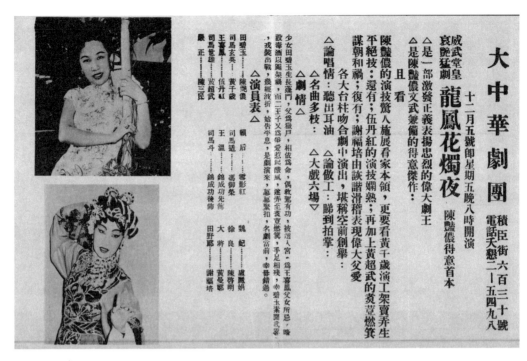

1958年，名滿省港澳的刀馬旦陳艷儂移居三藩市，為金山粵劇開創了一個新里程。陳伶第一台戲於12月在大中華戲院演出，還聘得名伶黃千歲、伍丹紅、黃超武合演。

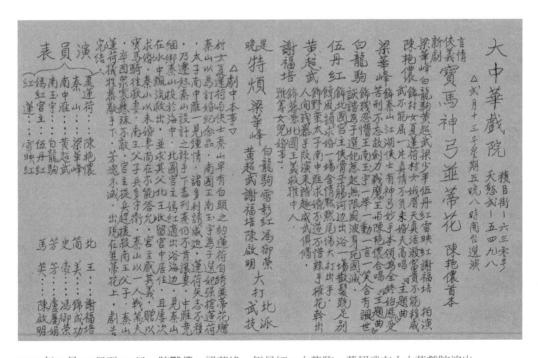

1959年2月13日至16日。陳艷儂、梁華峰、伍丹紅、白龍駒、黃超武在大中華戲院演出。

大中華戲院　積目街一六三零号　天怨武一五四九八

△戊月十四号星期六晚八時開台点演

水滸傳作者
艷諧趣劇
事大喜劇

花田八喜

夏曆人日

梁華峰新貢獻扮美文

陳艷儂

梁華峰

伍丹紅

白龍駒

黃超武

演員表

大中華戲院　積目街一六三零号　天怨武一五四九八

△戊月十六号星期一晚八時開台点演

武俠名劇

鐵馬騮情服九花娘　陳艷儂首本

陳艷儂

梁華峰

伍丹紅

白龍駒

黃超武

演員表

1959 年 2 月 13 日至 16 日。陳艷儂、梁華峰、伍丹紅、白龍駒、黃超武在大中華戲院演出。

陳艷儂（1919- 2002）

原名陳淑嫻。著名粵劇刀馬旦，成名於南洋，以「踩砂煲」、「推車」、「踩躒功」絕技聞名中外，有「女武狀元」之稱。戰前與夫婿沖天鳳組班在省港澳演出。香港淪陷時期，與任劍輝在澳門組「新聲劇團」，任正印花旦，白雪仙為二幫花旦。1958 年後移居美國金山，成為當地粵劇界的支柱和班底。享譽粵劇藝壇數十年。

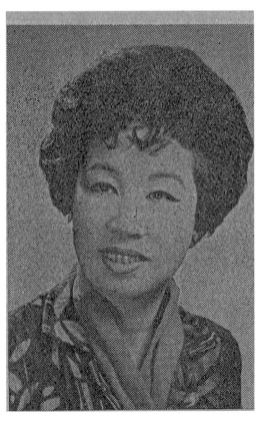

陳艷儂

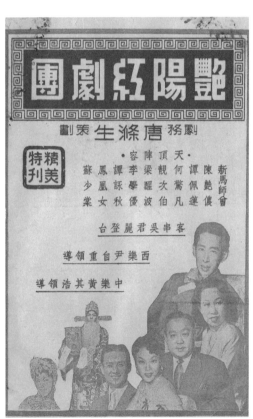

陳艷儂在香港演出的場刊

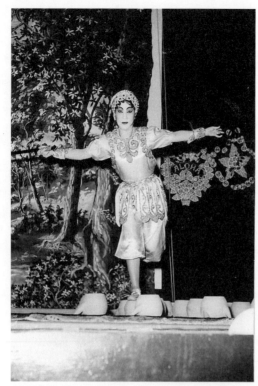

陳艷儂表演踩砂煲絕技，單腳踩在砂煲上
舞劍而砂煲不碎。

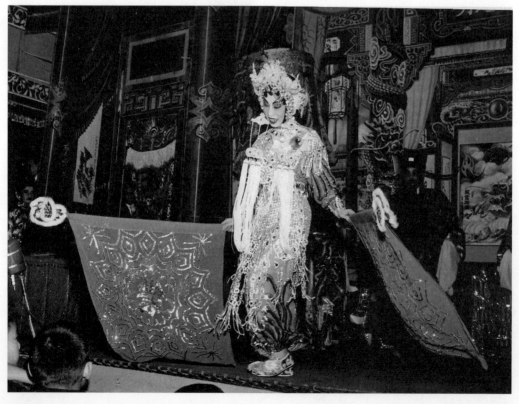

陳艷儂的推車技藝，被譽為全行之冠。

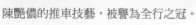

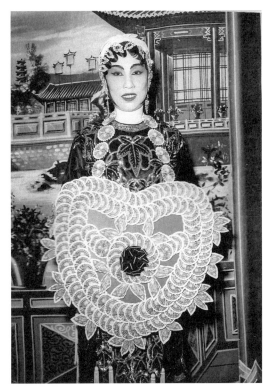

陳艷儂接受金山觀眾送贈的銀紙牌

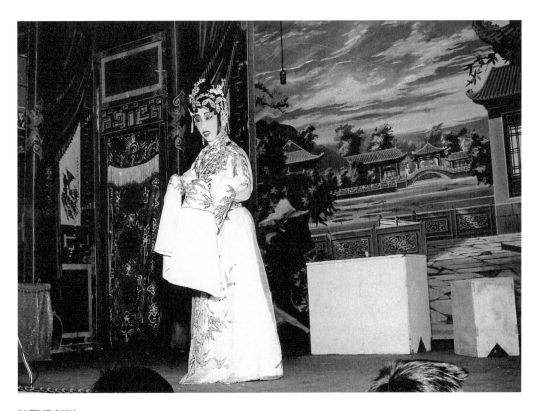

陳艷儂劇照

↓陳艷儂之踏沙煲表演武
藝輕功鏡頭○○

陳艷儂在「女霸王」劇中演
出鏡頭之一○○↓

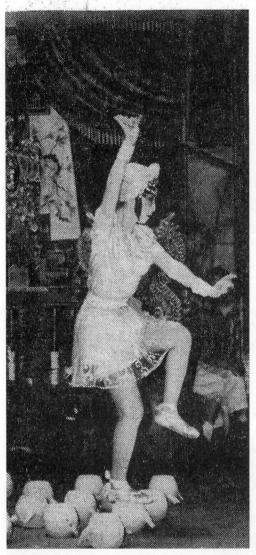

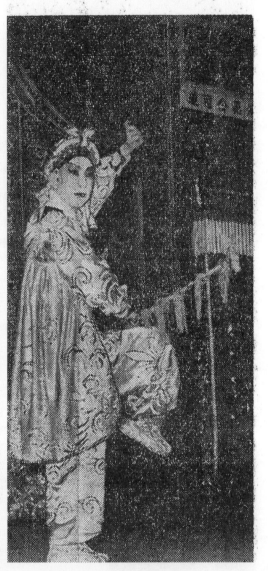

陳艷儂 1959 年 9 月在金山演出

陳艷儂在《女霸王》一劇中的扮相

三藩市　大明星戲院　開演　大明星劇團　粵劇鉅獻

藝員一覽表

陳少艷　區楚翹　梁紅玉　盧少明　陳雪影　客串　懷商情
秦錦明　陳美三　梁麗娟　成功培　謝福華
小梨　超馬　梨民（凡非小串客商情）

音樂領導主任劇務總衛

關景仲　何景雄

YU 2-5498

十二月二十一晚（星期八）八時開台

新撰　舊名馳劇　新曲　新編　童　趙君斬子弒齊

謝福培飾　陳艷培飾　懷　崔子　清華飾秦　美氏飾陸模

十二月二十二晚（星期一）八時開台

武艷名古劇　劉金定斬四門　陳艷懷　劉君保飾定氣壞

明晚　王昭君出塞

1959年11月，大中華戲院易主，改名大明星戲院。圖為大明星戲院首台戲的戲橋。有名伶秦小梨、區楚翹加入。

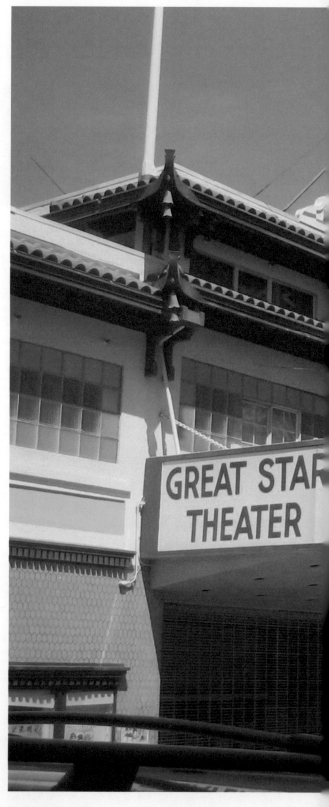

大明星戲院今貌

區楚翹（1924－1970）

原名區少嫻，出生於美國金山。活躍於 50-60 年代的著名花旦，成長於粵劇世家，父母為名伶靚潤蘇和關影憐。1963 年在羅省與母親關影憐同台演出，在《梨花罪子》一劇，母女分飾樊梨花。區的扮相神態，甚似其母。兩人分上下場出演，幾被誤為一人，成為梨園佳話。在美國演出時，區楚翹先嫁桂名揚，後嫁盧海天。46 歲逝於美國金山。

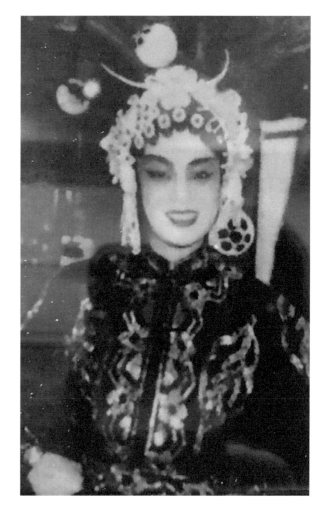

區楚翹

V

II

1960s-1970s：
稱霸金山

港紅伶

　　1960 年後，美國社會思想開始進步，華人社會地位提升。華埠一片昇平，居民生活安定，娛樂事業需求大增。與此同時，香港粵劇界漸走下坡。電影業搶去了不少觀眾，演出場地逐漸減少，加上此時香港社會局勢動蕩，藝人（包括盛名的大老倌）都尋求機會移民或到外地「掘金」。因他們的到來，金山粵劇事業又有一番復甦景象。戲院每月都有粵劇上演。此時美國放寬簽證，香港伶人被聘來和「十三號半」的藝人聯合演出，都收旺場之效。此時票價由一元至二元半不等。

　　1962 年，香港伶人區家聲、白艷紅、張舞柳、朱秀英紛紛移民美國。名伶齊集金山，人材濟濟。華埠商人黎謙見粵劇生意有商機，因此租借了一所位於意大利埠靠近華埠的戲院名 The Palace Theatre，用作粵劇演出。該所戲院原建於 20 年代，業主是意大利人，黎謙將其命名為華宮戲院。1962 年農曆初一在這裏首演粵劇，由埠上各大名伶出演。

祁筱英

　　香港女文武生，有女武狀元之稱。曾拍電影，都是擔任自己的首本戲的主角。

1961 年 2 月 18 日至 23 日，連演六晚。祁筱英聯同陳艷儂和「十三號半」藝人演出她的首本戲。

1961年2月18日至23日，連演六晚。祁筱英聯同陳艷儂和「十三號半」藝人演出她的首本戲。

三藩市 大明星戲院 大明星劇團開演 粵劇

藝員一覽表

陳儂 盧明 區雪影 梁少艷 靚少佳 提紅蘭 平客（串情商情）

陳謝 錦成三美 胡麗 蓉娟梨 小清福 培功民 華超小馬

（凡非小串客皆是）

劇務主任 關景雄

音樂領導 何仲衡

YU 2 - 5498

電話：
三藩市 一一二三毛五七號

▲演期 最後兩晚 娛樂勿失機會

九月十六年後 十一月廿八晚（星期一）八時開台

金蓮戲叔 武松殺嫂

（古俠世義劇）

▲十一月二十九晚（星期二）八時開台

楊六郎罪子招親英

名色古劇出馳

聯合音本

泰梁 小少艷 梨平

60年代初，留美粵劇紅伶人才濟濟。

華宮戲院於 1962 年農曆年初一首演粵劇

張舞柳

芙蓉麗

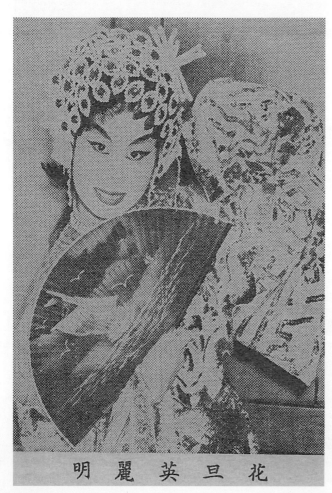

花旦英麗明

英麗明

大明星戲院 開演
艷陽紅劇團 粵劇鑼鼓

名伶如雲 秋聯登台

尹自重　莫志英
馮金儀　何麗容
關家柏　盧海瑞
黃金龍　陳艷儂
謝少福　何劍儀
梁蔭棠
馬錦卿
白雪影
冼幹持

樂音主任　關景雄
導領　何仲衡
劇務主任　何導領

美艷親王觀艷姿

電話：YU 2-5498

新奇趣俠劇

雙龍丹鳳霸王都

一九六二年三月六日（星期二）晚八時開演

本劇中事

大壯歷史甲袍劇悲工架大

大宋兒女烈傳

七月三日（星期三）晚八時開演

陳艷儂　何劍儀　芙蓉麗拍演

大宋粵劇團啟事　111 WAVERLY PLACE, S. F.

萬里琵琶關外月

香港艷旦及電影明星芙蓉麗、名丑譚秉庸、小生馬超和何劍儀此時亦移民金山。他們的到來，大大增強了本地班的陣容。

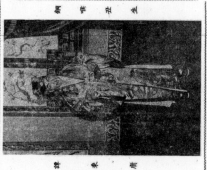
譚秉庸 20 年代已是省港大班的丑生

大明星戲院 開演 豔豔紅劇團 鑼邊粵劇

一九六三年二月十五日（星期五）晚八時開演

鋼鐵陣容 石鑽班霸

☆ 佟 星 亦 艷梅拾求 劇務

麥秦 謝何自 馮陳 盧遇 麗榮雪 鄧艷 梁影 成少 黃金 鄧偉 梅凡

☆ 雪 艷 梅 ☆ 登 台 藝缺

旦后 艷美 唱導 領 音 樂優 啟敏

衡仲何 音導

霸王別虞姬

大鑼大鼓 由猛烈 歷史劇

【劇情簡述】

【劇中人】【當劇者】

康辭霸 康子手
虞姬王妃——雪艷梅
霸王——秦少平
樊噲梁影紅
鍾離功龍
小蝶少平
鄧偉凡

帝女花

壯烈義情 悽惋 名劇

一九六三年二月十六日（星期六）晚八時開演

雪艷梅首本 十部

【劇情】

駙馬心初五大連香羅女帝別生離讚歌千死逃情
開 金 關 紅 訣 女 秋 碎

【劇中人】【當劇者】

昭仁周長平 主實
昭仁顧實——雪艷梅
周世顯——秦少平
周鍾——成少功
瑞蘭——龍
清帝——鍾離功龍
沈清嬋 鄧偉凡

大子千周寶倫——張艷
艷梅——雪艷梅
鳳台遇陳啟明
盧遇榮龍
榮由龍
榮明娟

票價：票房三元七毛五……
注意：……
顧客早到……
票房電話：YU 2-5498
本院地址：111 WAVERLY PLACE, S.F.

雪艷梅是活躍於50年代香港的艷旦及電影明星，曾聯同小生鄧偉凡在金山登台。

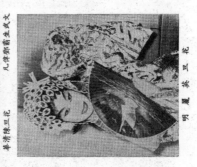

九龍戲院開演 重慶劇團 故鄉粵劇

鄧偉華 陳清明 姚五蘭 梁平 黃謝南 馬師超 尹自重 ...

一九六三年三月八日（星期五）晚八時開演

先演 小送子 大酒金錢 名劇 猛世社會 續演

萬惡淫為首

鄧偉麗明 凡 音本

一九六三年三月九日（星期六）晚八時開演

古裝文武劇 工王智之

白蛇傳

鄧偉華 陳清明 凡 音本

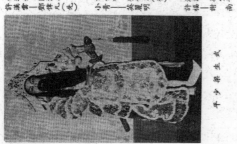

限期演兩天

票價：三等一元五毫 二等二元 頭等三元

留票 電話：CA 5-2121

111 WAVERLY PLACE, S. F.

1963 年羅省九龍戲院演出的海報

金碧劇團 鳴鑼粵劇

開演

大明星戲院

陣容雄厚 金碧輝煌

金蓮花

名旦

陳艷儂 黃金愛 謝福培 馮少俠 鄧偉凡

朱珍珍 林松明 周松恩 黃威武 趙綠榮 廖奇童（香劇務主） 尹自重（音樂領導）

金蓮花 近情影

▲介紹

△金蓮花
△陳艷儂

花 蓮 金 艷 儂

▲偉大名劇 歷史偉劇 琵琶動漢王

三月十三（星期三）晚八時開演

本首 花蓮金 功成 偉鄧 儀劍趙 恩松周 武威黃 培福謝 愛金黃 俠少馮 儂艷陳

本首晚

△ 金蓮花 △ 陳艷儂

動人艷劇 香羅塚

三月十四日（星期四）晚八時開演

聯合首本

陳艷儂 黃金愛 鄧偉凡 趙綠榮 謝福培 馮少俠

儀劍趙 恩松周 武威黃 培福謝 愛金黃 俠少馮 儂艷陳 凡偉鄧

陳艷儂 金蓮花 首本

鴛鴦淚

預明告晚

大明星戲院 演 金碧劇團 開山粵劇

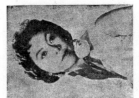

金碧輝煌 陣容雄厚

金蓮花 劇藝

陳艷儂　張舞柳　何劍儀　馬成功　馮渭榮　尹自重　廖俠懷（拾捌藝齡）

黃威朱　周式明　趙松恩　馮啟林　珍

鄧偉凡　紫蘿蓮　黃金龍　白雪影　少平　影紅　由鐘

盤絲洞（本事述略）

一九六三年三月廿一日（星期四）晚八時開演

本劇首本 金蓮花

姑嫂劫

一九六三年三月廿二日（星期五）晚八時開演

本劇首本 金蓮花 陳艷儂 張舞柳 鄧偉凡 聯合演出

（本劇中本事）

金蓮花飾鳳儀公主　鄧偉凡飾麟太子

御園歌舞一場。大殿金鑾唱名曲（祭飛燒巧扮遺士）

1963 年金蓮花領銜演出

　　1966 年演出頻密。這一年同時有三間戲院演出粵劇。在大明星戲院，先有盧海天拍黃金愛，後有鄧碧雲拍朱秀英。9 月跑華街的華宮戲院聘得蘇州麗和盧海天合演。同年 11 月，麥炳榮、余麗珍和白艷紅在新聲大舞台演出。金山粵劇，又見中興。

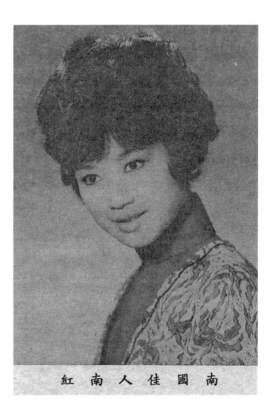

南紅

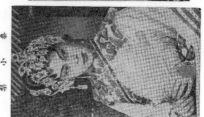

盧海天拍黃金愛演出的戲橋

大明星戲院 開演 男女粵劇團 鑼鼓粵劇

大明星 碧雲天

鋼鐵陣容鑽石班霸

★萬能后旦 鄧碧雲
文武生 朱秀英
（ 丹 犬 分 不 名 排 ）
客串台柱 謝白艷紅 李寶倫 瑞雲珠 馮明 梁素琴 馬師曾 黃超武
（ 丹 犬 分 不 名 排 ）

武超黃指揮台柱 蔡福培 廖拾戲

劇務主任 何仲何衡

經理 鄧世美

雲碧鄧旦后能萬
英秀朱生主武文

六年一九六六

八月十二日（星期五）晚八時開演

旗開得勝凱旋還

首本 朱秀英 鄧碧雲

「腰肥情秘得勝凱旋還歌舞歡」

六年一九六六

八月十三日（星期六）晚八時開演

春風得意艷堂煌

首本 朱秀英 鄧碧雲

大紅大綠大鑼鼓大新編大劇王

鄧碧雲拍朱秀英演出的戲橋

大明星戲院開演鑼鼓粵劇

男女粵劇團

碧雲天

雲碧鄧的后旦花萬

英秀朱生小武文

鋼鐵陣容鑽石班霸

鑽石鐵朱英秀（文武斗文台柱客串）
鄧碧雲（萬能花旦台柱客串）
小梨泰艷紅培玉蘭榮（大名伶不分先後）
謝福美馮飛影桃胡（大名伶不分先後）

總理 鄧美世

劇務主任 林榜彥　導演 衛仲柯

音樂領導 黃華章

（文武斗文）梁白雪馬師曾　黃金龍
（由妙芳鐘超紅影）
劇情撮要　武超黃華導演

胡不歸

壇王之劇　九六六年八月十四日（星期日）晚八時開演本首演

一九六六年八月十五日（星期一）晚八時開演本首演

改編艷情名古劇

孟麗君

鄧碧雲　朱秀英　聯合首本

劇中人　飾者

大皇帝　馮飛影
孟麗君　鄧碧雲
皇甫少華　朱秀英
蘇映雪　小梨泰
榮蘭　玉蘭榮
梁監　謝福美
太后　桃胡
趙麗蓉　馮飛影
元帥　大鐵龍

鄧碧雲拍朱秀英演出的戲橋

大明星戲院開演鑼鼓粵劇團

鑽石鋼　碧雲天　男女粵劇團

碧雲天

鑽石鋼

容陣鑽石班霸

★文武生朱秀英　★正印花旦碧雲郎　☆旦后萬能

（不分先後）
秦小梨　白艷紅　謝白玉　胡蝶影　馮玉蘭　姚美福
（不分先後）

黃雪影　孫馬自由　梁妙紅　麗鐘超　蔡艷秋
金龍　白龍　武超黃　仲何音衛　鄧美世

公理倫庭情奇　家情猛劇

寶劍重揮萬丈紅

一九六六年八月十六日（星期二）晚八時開演

本音裝英秀朱演碧雲天

（全班落力拍演）

公理倫庭情奇　家情猛劇

三年一哭二郎橋

一九六六年八月十七日（星期三）晚八時開演

★唯力艷奇　★鄧好雄厚情戲

朱秀英　碧雲天　唱主題曲

「三年初夢」「斷殘天橋」「二郎哭橋」

本音裝英秀朱演碧雲

（全班落力拍演）

鄧碧雲拍朱秀英演出的戲橋

粵劇鑼鼓　男女開演　大明星戲院

碧雲天　男女

鋼鐵陣容　鑽石班霸

九月十八日（星期四）晚八時開演

雄寡婦

（全班落力拍演）

九月十九日（星期五）晚八時開演

桃花潭水舊時橋

（全班落力拍演）

鄧碧雲拍朱秀英演出的戲橋

大明星戲院開演粵劇鑼鼓劇團

碧雲天男女粵劇團

鋼鑽石容陣

鄧碧雲　朱秀英　小梨紅艷紅王培蘭蔡豔芬馮美白謝姚玉胡文文斗武文名伶名伶

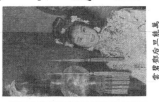

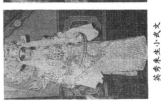

碧雲天男女粵劇團謹啓

公告碧雲天劇團謝啓

　最後兩天！臨別秋波雙雙！

九六六年八月廿二日（星期一）晚八時開演

彩鸞燈

香港上演劇壇一連動演奇奇奇劇王

公英　公英　！朱秀英　謝福培扮男裝　男女分飾

鄧碧雲　朱秀英　英　男女分飾　不分日夜　女分飾

九六六年八月廿三日（星期二）晚八時首本

梁山伯與祝英台

特酬謝親觀眾選演

鄧碧雲　朱秀英　英　首本

鄧碧雲拍朱秀英演出的戲橋

大明星戲院開演鑼鼓粵劇團

碧雲天　男女粵劇

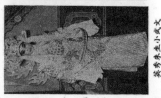

鋼鐵容陣　石鑽霸班

朱秀英　　電雲碧郎　小梨泰

（另　不　分　先　後　名　排）

武斗文斗

黃雪影馬紫紅謝白明馮妙謝白艷福美蔡蘭玉培紅蔡榮

（另　不　分　先　後　名　排）

武　黃超超指導　黃超指導　蔡拾芳　衛仲何領音樂

太平陽宮主

鄧碧雲英秀朱首本

八月二十日（星期六）晚八時開演

艷女情桃假玉郎

鄧碧雲朱秀英首本

八月廿一日（星期日）晚八時開演

鄧碧雲拍朱秀英演出的戲橋

111 WAVERLY PLACE, S.F.

提前七半時開場
晚（星期四）
一九六六年九月一日
公 一九六六年九月一日

華宮戲院開演鑼鼓粤劇
利華男女粤劇團

碧輝煌 蘇麗州 金愛金 黄金鳳小梨園泰
（后名著旦 后名台當 事梓主園梨小）

名旦后

厚雄容陣 天海慈梅 黄金龍 陳醒婦

武超黄指揮 林偉黄導台

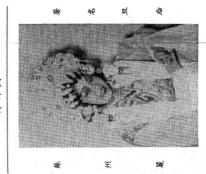
蘇 州 麗

華宮大戲院首次公演粤劇啓事

啓者：本院向由華人合資經營，以來一切院務進行，皆以迎合華人娛樂適座設備製作……（略）

梨園小鳳黄金愛

特別相思 蘇泰麗州 小海 天梨紅超 无坐帥車車

大紅大紫 七彩封相

先演 特別封相

續演 大型紅劇王電影名劇 **洛神**
蘇州麗首本
（該力抬演）

1966 年 9 月，華宮戲院正式上演粤劇，此為首台的戲橋。

294 295

華宮戲院開演粵劇鑼鼓國園

利華男女粵劇團

金碧輝煌陣容雄厚　蘇州麗寶　黃金愛寶　小鳳園　梨花寶　陳綿民　謝福由　廖拾余　水彩黃偉棠　林碧余　尹領群督　重自督師

武超黃導演　唱做艷旦飄慧梅

飄慧梅

白蛇傳

公唱者全武　古劇文名做做注意

一九六六年九月四日（星期日）晚八時開演

蘇州麗寶　盧海天　凌仕水　林祭金　全班落力拍演

淡掃蛾眉朝至尊

奇情古唱串做艷旦飄慧梅

一九六六年九月五日（星期一）晚八時開演

黃金愛寶　盧海天　梨花寶　秦金榮　梅主演

1966年9月，華宮戲院正式上演粵劇，此為首台的戲橋。

華宮戲院由黎謙主理，首台已大收旺台，觀眾反應熱烈。以後陸續聘請香港紅伶來金山演出，計有南紅、朱秀英、林家聲、陳好逑、李香琴。又有鳳凰女、關海山的「麒麟劇團」，此時票價由二元至六元不等。

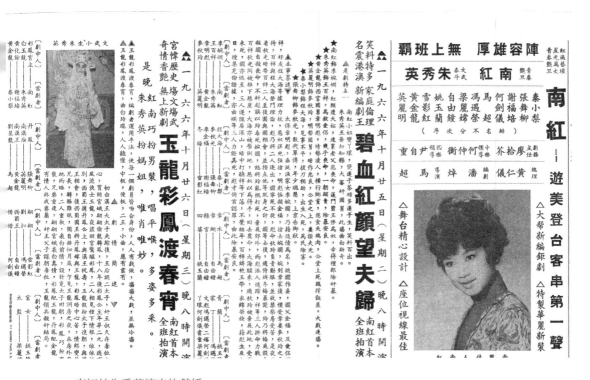

南紅拍朱秀英演出的戲橋

一鳴驚人新編華劇　南紅　紅光艷萬里　大都會青星

公特製華麗新裝　公集精心設計　公座位視線最佳

厚雄容陣

霸班上無　英秀朱　紅南

英麗明龍金黃　雪影王　多梨小　泰劇柳棠　張福剛

馬何謝馮　劍超儀碧　（序分名不）

（各柱分名不分先後）

主任務　廖拾　林（中場領導）　何仲衡　尹自重　黃仁儀　總理　潘煒　導演　馬師超

錦繡山河萬古春

一九六六年十月廿七日（星期四）晚八時開演

奇情歷史資料劇

戰地笙歌海棠紅

一九六六年十月廿八日（星期五）晚八時開演

姑嫂奇緣傳佳話

一九六六年十月廿九日（星期六）晚八時開演

公最後一晚　多勿失機

III WAVERLY PLACE, S. F.

南紅拍朱秀英演出的戲橋

三藩市 大明星戲院 開演 大明星劇團 粵劇班

陳艷儂 梁少卿 區楚翹 陳彩紅 區雪影 盧美梨 陳三民 謝福培 秦小梨 羅品超 馬超 與 凡非

藝員一覽表

劇務主任 關景雄

音樂領導 何仲衡

票房電話： YU 2 - 5498

新進小生 新馬超 · 凡非小生 ★

新劇喜劇 香奇趣劇 續演

玉龍金鳳喜臨門

陳艷儂 飾 玉家鳳鳳
秦小梨 飾 花旦 玉秦生
凡非 飾 小生

▲劇情簡述

▲演員特寫

先演 八仙賀壽 七彩封相 陳艷儂 秦小梨 反串 橫頭座元帥

預告明晚 劉備過江招親

陳艷儂拍秦小梨（反串）演出的戲橋

新聲大舞台戲院本來已停演粵劇，也因兩位名伶——麥炳榮和余麗珍的到來，於 1966 年 11 月復演粵劇。麥炳榮退出舞台後，與妻子于素秋移居美國金山。1984 年 9 月病逝，長眠於金山墓園。

從香港禮聘兩位紅伶麥炳榮、余麗珍在金山演出的戲橋

新龍鳳劇團 大舞臺 開演

粵劇班霸 鑼鼓敲響 羅敵無流 第一流 登臺串客遊美⋯⋯

文武生雙棲 文武生霸王 文武生

麥炳榮

黃超武 靚次伯 梁醒波 馮俠魂 謝福培 任劍輝（不分先後名柝）

兩位明星同時登臺

余麗珍

黃金龍 白雪影 陳好逑 周坤玲 姚啟明 馮蕙蘭 紅豆子 鐘麗蓉 仁美 （不分先後名柝）

何仲衡 領導音樂

○原庄首本名劇○佈景華麗輝煌

○特製新式戲服 ○音樂悠揚動聽

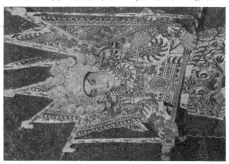

一九六六年十一月二十一日（星期一）晚八時開演 本首

鐵雁還巢集鳳孤憐

麥炳榮 余麗珍 黃超武 靚次伯 梁醒波 馮俠魂 謝福培 紅豆子

一九六六年十一月二十一日（星期一）晚八時開演 本首

飛上枝頭變鳳凰

麥炳榮 余麗珍 黃超武 靚次伯 梁醒波 馮俠魂 謝福培 紅豆子

111 WAVERLY PLACE, S. F.

從香港禮聘兩位紅伶麥炳榮、余麗珍在金山演出的戲橋

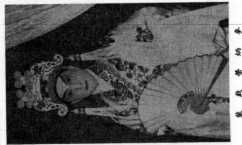
從香港禮聘兩位紅伶麥炳榮、余麗珍在金山演出的戲橋

1967 年 4 月，已移民美國多年的名伶羅劍郎，應美國安良工商會之邀，復出登台，與名伶鍾麗蓉合演。

一九六七年五月十日（星期三）晚七時半開演

新曆五月十日至十六日止

大嘉樂明星男女戲院開演鑼鼓粵劇

泰萬斗能 朱秀英 巨型班霸登台客串獻藝

（同裝臨港波別秋回）

優秀拍象 做唱個個 特別新奇韻韻

經理……譚相

朱秀英（劇務主任）

陣容強大

過後難逢

蓉麗鍾　天海盧　英秀朱　艷艷陳（陳豆武）馬自由　謝福培　紅艷超（紅艷超名不列）

亦拾厲

開場白 ▽台場白△

（下接各欄）

七彩特別大封相

演先

鍾麗蓉

△朱秀英　△鍾麗蓉　△陳艷儂　△盧海天　△黃金龍　△謝福培　△馮啟明　△張舞柳　△白艷紅　△雪影紅

飾　國王　王后　楚國藝術推　車　車　車　車　車

反串　反串　坐車　推車　傘架　傘架高帽

▲木蘭代父從軍▲

正本

全新劇情武勇男女精裝新劇

續演

▲是晚　鍾麗蓉　飾　金梨宮主　▲是晚　朱秀英　飾　陳無帥

新花木蘭

鍾麗蓉　朱秀英　黃金龍　梨宮主　木蘭

柳聲拒婚　大唱主題曲　由文武生朱秀英　悠揚動聽。

（一）鼠　（二）木蘭代父　（三）木蘭　（五）平　（四）花木蘭代

111 WAVERLY PLACE, S. F.

鍾麗蓉拍朱秀英、盧海天演出的戲橋

鳳凰女在金山演出的照片

鍾麗蓉在金山演出的照片

李香琴在金山演出的戲裝

1967 年 6 月，羅劍郎、李香琴與埠上紅伶聯合演出的戲橋。

1967 年 6 月，羅劍郎、李香琴與埠上紅伶聯合演出的戲橋。

1967年8月，華宮戲院聘請香港四大名伶來金山聯同埠上各大紅伶一同演出，轟動一時。此時票價由二元至六元不等。

華宮大戲院開演粵劇鑼鼓，決不屢期！

十月一日起，至二十八日止，只演十天，由傳斗壇泰薛氏武派過紅文

陳林好逑家聲

鳳艷樓影雙旦李香琴

容聯合登台獻藝

林家聲

陳好逑

巨型班霸（五本好戲）老倌好，劇本好，服裝好，佈景好，音樂好

一九六七年八月十二日（星期六）晚八時開演

胡不歸

薛派宗正　陳好逑　林家聲　首本

一九六七年八月十三日（星期日）晚八時開演

洛神

古裝華麗　陳好逑　林家聲　首本

111 WAVERLY PLACE, S. F.

林家聲、陳好逑演出的戲橋

大華宮大戲院開演鑼鼓粵劇

陳好逑　林家聲　李香琴

梁祝恨史

王寶釧

林家聲、陳好逑演出的戲橋

歷軸好戲

△△羅鼓粵劇

列秋波
臨華宮大戲院開演

△△每晚七時半開演

好老倌，好劇本，好服裝，好佈景，好音樂，

男女巨型班霸

發揚粵劇優良藝術 ★ 集南北泰斗之精英

七彩六國大封相

林家聲聯同京劇演員同台獻藝

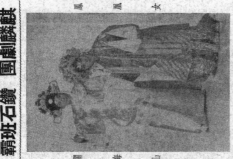

華宮大戲院

鳳凰女、關海山携手登台客串獻藝

七彩大國華麗戲裝

《醉酒桃花湖》《鳳求凰》

11月華宮戲院又聘得名伶關海山、鳳凰女合作演出。

大明星戲院開演粵劇台藝
盧丹鳳客隊串聯獻登臺

三藩市南街三積花之文武生霸王旦
武鳳凰女　文關海山

鳳凰女
關海山
盧丹鳳
艷旦青春　梨培小　首在次美名

由十二月廿八日起至一九六八年一月二日止　只演大六天

謝福儀　何仁明　由鐘劍輝　衙仲何領導登臺
（後先名不分林）

第二屆麟麟男女大劇團

山海關　英秀朱　鳳丹盧　榮紅影　金龍黃
文武生　武生　文武生旦　正印花旦　文武生

黃金龍　影紅榮　盧丹鳳　朱秀英　關海山
馮遇榮　陳麗明　周惠仁　何劍輝　謝福儀

好戲！　保証劇劇好！　別臨女山海關鳳凰女大演六天　首本晚八時開演

香羅塚

新白蛇傳

女山海關

仕林祭塔金山

關海山　鳳凰女

电话：九二一四九六八

111 WAVERLY PLACE, S. F.

11月華宮戲院又聘得名伶關海山、鳳凰女合作演出。

砵崙（Portland）是美國西岸俄勒岡州（Oregon）最大的城市。當年華人遍居於美國西岸沿海的大城市——羅省、三藩市、砵崙、西雅圖，以及加拿大的溫哥華。戲班多在這些埠鎮巡迴演出，形成一條演出線路，可謂「有唐人的地方，就有粵劇」。1968年，陳好逑、盧海天和朱秀英在金山演罷後，便應邀到此，曾與當地「粵聲劇社」成員聯合演出。

1965 年在砵崙市演出的戲橋

　　1968 年 5 月，華宮戲院聘得天皇巨星任劍輝來金山演出，夥拍紅極一時的電影明星南紅，演出任伶的首本戲，這是任劍輝僅有的一次在金山登台。合演的還有香港名伶李奇峰、余蕙芬夫婦和朱秀英，陣容鼎盛，震撼金山。當年白雪仙也隨行，但並未參與演出。余蕙芬是芳艷芬的入室弟子。李余夫婦不久到紐約市從商，後又重返香港定居，對香港粵劇發展，貢獻良多。

華埠大戲院啟用演鑼鼓粵劇

任劍輝南紅攜手登台客串獻藝

一大七文天皇武巨星斗華街 青春艷旦朱秀英 南紅 劍紅輝

鳳鳴男女無敵猛班

任劍輝

南紅

（後先不分名輩）

謝柳培 張華明 何啓劍 朱小華 畢秀雲 林容娣 司徒蘭 姚遇鐘 馮寶玲 自金影 黃雲龍

衡仲何音領導音樂

謙黎 禮湛 黃剛 毅朱 大理

一九六八年五月十八日（星期六）晚七時半開演

紫釵記

（本首劇）

二九六八年五月十九日（星期日）晚七時半開演

販馬記

（本首劇）

111 WAVERLY PLACE, S.F.

1968 年任劍輝、南紅在金山演出的戲橋

華宮大戲院開演鑼鼓粵劇

任劍輝 紅輝 南紅 携手登台客串獻藝

一炮而紅 四泰巨星 七重皇武 天文大戟

南紅 任劍輝 華宮 大戲院

任 劍 輝
南 紅

鳳鳴男女無敵猛班

李奇峰 蘇慧蕙 余惠芬 朱秀英
謝福培 馬柳超 何華儀 衛仲衡

五月十二日（星期一）

帝女花

七時半開演　本劇南任劍輝紅輝首本

二九六八年

★★★ 名劇 帝女花 是悲壯烈情劇名

胭脂巷口故人來

二九六八年五月廿一日（星期二）
七時半開演　本劇南任劍輝紅輝首本

★★★ 名片 胭脂巷口故人來 是電影名劇

大光明戲劇服式第二三一號 WAVERLY PLACE, S.F.

316　317

1968年任劍輝、南紅在金山演出的戲橋

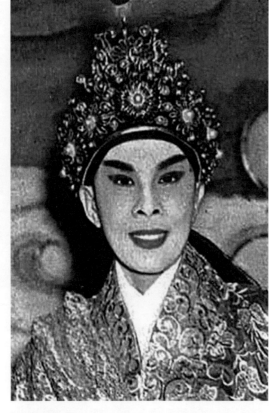

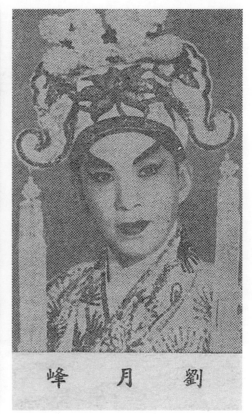

峰　月　劉

任劍輝戲裝照　　　　　　　　劉月峰戲裝照

華宮大戲院開演鑼鼓粵劇
盛大公演娛樂男女巨型班

大華一璇街 樂七跑四跑 一華

（聯合登台）

泰小梨福花紅蓉光各不名種

謝雪顯馮過影

劉月峰

文武生 艷桃紅

文武旦 白艷紅

劉克宣（客串狀藝）

黃金龍 盧超鳳 馬丹由 周蓮鐘 葉顯華 梁蔭棠 宮余威漢梁各尹領導

林偉 黃手樂重白

劉月峰

艷桃紅

白艷紅

宜艷紅

一九六八年七月十七日（星期三）晚八時開演

本首劇本

白艷紅 劉克宣
艷桃紅 劉月峰

絕倫精彩影片淚真之現表大最

「血雁重歸燕未歸」

大面袍甲大熱鬧場

血雁重歸燕未歸

劉月峰唱主題曲「萬惡忠義人倫純潔」

一九六八年七月十八日（星期四）晚八時開演

本首劇

花桃紅令顏紅 讓有誰笑語無燈春「」愁別特選演

劉月峰 白艷紅 艷桃紅

娛樂劇團最後一晚酬謝觀眾

春燈無語笑桃花

猛唱做春燈艷桃紅唱主題曲詞

本書由書籍版 111 WAVERLY PLACE S. F.

劉月峰、艷桃紅、白艷紅、劉克宣於 1968 年 7 月在華宮戲院演出。劉月峰後定居西雅圖，終老於斯。

羅省勝利大戲院開演鑼鼓粵劇

盛大公演娛樂男女巨型班

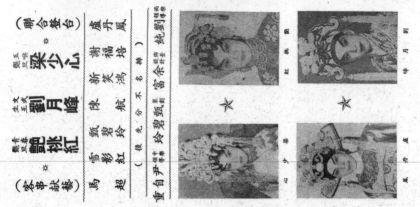

（聯合登台）盧丹鳳

梁少心　謝福培　新笑鴻　純劉余富

文武生 劉月峰　陳航

花旦 艷桃紅　雪影紅　甄碧玲　甄碧玲

一九六八年九月廿一日（星期六）晚八時開演

七彩寶蓮燈

一九六八年九月廿二日（星期日）晚八時開演

香羅塚

十六號 111 WAVERLY PLACE, S. F.

9月，此班聯同已移居當地的伶人梁少心（後改名為梁少芯）在羅省勝利大戲院演出。

羅省勝利大戲院開演鑼鼓粵劇班
盛大公演娛樂男女巨型班

（聯合登台）

盧丹鳳　※　純劉余富碧甄　新謝福培　※　梁少心（艷旦王）　劉月峰（文武生王）陳航（正印小武）

（客串前藝）艷桃紅　※　甄碧玲　影紅雪　※　馬超

（後起不老之尤）重自尹玲中領導

一九六八年九月廿三日（星期一）晚八時開演

隋宮十載菱花夢

全體台柱首本　代人養子　做使女

（歷史猛劇）

一九六八年九月廿四日（星期二）晚八時開演

王寶劍

全體台柱首本

（歷史名劇）

111 WAVERLY PLACE, S. F.

9月，此班聯同已移居當地的伶人梁少心在羅省勝利大戲院演出。

三藩市大明星戲院開演鑼鼓粵劇

隆重公演

巨型班霸　鋼鐵陣容

娛樂劇團

策劇：　　顧問：

後旦金嗓　梁少心
文武生王　劉月峰
青春艷旦　艷桃紅
萬能小生　盧丹鳳

劉月峰　梁少心　盧艷桃紅　謝福培　梁麗嫦　馮遇榮　雪影鴻　新笑紅　馬笑超

周秀蓉　葉顯榮　　　　梁蓮娉　葉顯光

新進文武小生　新笑鴻

◀全體佬倌信落力拍演▶

西樂領導尹自重
中樂領導黃偉林
佈景設計余富
燈光美妙　立體佈景
名伶名劇　保證好戲

先演：七彩六國大封相
十月卅日（星期三）提前七時半開演
每晚八時正開演

續演：醋
十月卅一日（星期四）
娥傳（大袍大甲）

王寶釧
十一月一日（星期五）
梁少心大耍水髮大唱主題曲

光緒王夜祭珍妃
十一月二日（星期六）
梁少心大空運新製艷麗電燈衫（特製清裝）

仕林祭塔
十一月三日（星期日）

董永天仙配
十一月四日（星期一）

多情孟麗君
十一月五日（星期二）
梁少心小姐反串扮男裝溫文俏瀟

關公月下釋刁嬋
（壓軸戲寶）
劉月峰飾掛鬚關公

票價：六元　三元半　二元
定座處：重慶花舖　電話九八二一五三八九

香港九龍青山道一三五號藝強印劇廠承印　電話：八一七五四

10月，「娛樂劇團」重返金山演出。

中華公埠

大明星戲院開演鑼鼓粵劇

娛樂男女大劇團

十一月十七日起至三十日止 連演十四天！

（謝福培 心影艷影 梁少心）

（聯合登台）

金喉旦后　梁少心
文武生王　劉月峰
文武旦后　黃桃艷
正印花旦　周麗容
香艷影后　梁艷芳
影艷麗容　梁媚娜

小武生　盧丹鳳
小生　新笑馮
正印　馮玉桃
　　　馮遇鸞
　　　蔡顯蘭
　　　蔡遇超

林偉棠黃蕙芬
（俵先分不名掛）

童自尹尹專領導

★ 梁少心
★ 劉月峰
★ 盧丹鳳

公曆一九六八年十月三十日（星期三）晚八時開演

醋娥傳

輕鬆喜情劇　★唱做兼全名劇

梁少心　劉月峰　盧丹鳳　黃桃艷　梁艷芳

本首演　紅桃鳳　心公月少

公曆一九六八年十月卅一日（星期四）晚八時開演

王寶釧

古典義氣劇　★名劇　一氣呵成回窰

梁少心　劉月峰　盧丹鳳　紅桃艷

本首演

梁少心、劉月峰在金山大明星戲院演出的戲橋

大明星戲院開演鑼鼓粵劇

中華 娛樂男女大劇團 十月三十日起至十一月五日止 一連七天！

（聯合鑑臺）福培謝

武生 正印花旦 金后 文武生 心影雪 紅光顯榮
梁少峰 劉月桃 艷丹鳳 紅桃艷

小武 小生 正印小生 二幫花旦 三幫花旦
新笑鴻 盧丹鳳

馬超 蔡榔榮 遲顯遲 黃麗珠 周秀琴

林偉黃蘭 富余不名 重台尹領卓

（客串獻藝）

心影

紅桃艷

梁少峰

劉月桃

梁少心、劉月峰在金山大明星戲院演出的戲橋

粵劇團

公演

帝女花

1969 年 5 月，金山紅伶受聘到芝加哥市演出。

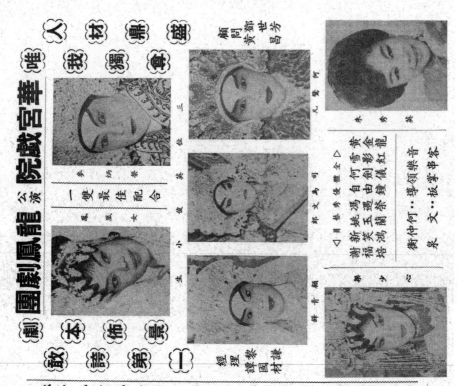

盛鼎材人

顧問　鄧世昌　黃芳

龍鳳劇團　華宮戲院　公演

劇本　佈景　舞台　音響　燈光　一切最佳配合

經理　譚國材

一九六九年七月卅一日（星期四）晚八時

神話故事　精彩七彩

七彩寶蓮燈

一九六九年八月一日（星期五）晚八時

刺激重頭名劇　最近麥炳榮在港榮譽新編首本

龍門客店鳳藏龍

一九六九年八月二日（星期六）晚八時

三國精彩之一段　酬謝觀眾新編首本

三氣周瑜

1969 年 7 月，麥炳榮、鳳凰女組班連演三晚。

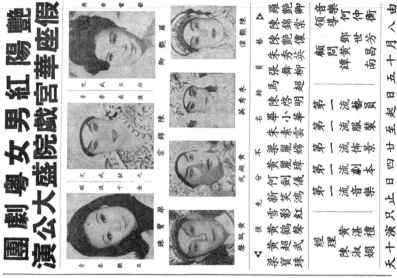

豔陽紅男女粵劇團
假座華宮戲院大盛公演

一九六九年八月十六日（星期六）晚八時開演首本
女 兒 香
△中縐之王大戲 ▲是晚羅艷卿巧扮男裝，陳錦棠，梁寶珠唯肖唯妙！

歷史好戲偉大名劇：楊貴妃
一九六九年八月十七日（星期日）晚八時開演首本
由華清池暖扶起 走馬橋洗碳無脂力 搬到電燈彩鞴 羅艷卿，陳錦棠，梁寶珠，陳艷儂，華台上相會

白蛇傳
八月廿一晚（星期四）金山隆重公演首本
△羅艷卿特製電燈傘一柄，在香港亦難得一見，萬勿錯過

1969 年 8 月，名伶陳錦棠退休前在金山作臨別秋波的最後演出。夥拍著名花旦羅艷卿，連演十天。羅艷卿後來也定居此地。

326 327

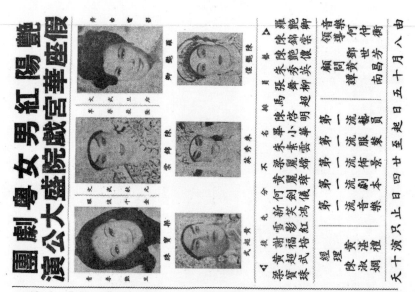

1969年8月，名伶陳錦棠退休前在金山作臨別秋波的最後演出。夥拍著名花旦羅艷卿，連演十天。羅艷卿後來也定居此地。

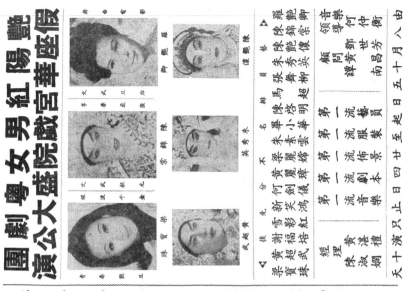

艷陽紅男女粵劇團

華宮大盛院公演

霞艷陳	卿艷羅
后旦武文	旦花武文
棠錦陳	
生武文	
珠寶黃	秋金
旦二	旦花正

音樂領導 何仲衡
顧問 譚黃世芳
禮聘 南昌芳

由八月十五日起至廿四日止演出十天

本劇由國雄宗棠演出

一九六九年八月廿二日（星期五）晚八時開山首本

戈戟滿帷國巾
新亦文亦猛劇 編劇陳錦卿 羅艷卿

一九六九年八月廿三日（星期六）晚八時開演

女將戲麗君
大甲無匹 大袍勇威 黃錦棠 羅艷卿 陳宗武

一九六九年八月廿四日（星期日）晚八時馳名古劇 招山視下

穆桂英
文武輕戲 最後一晚 特別選演 陳錦棠 羅艷卿 楊宗保 楊穆卿

1969 年 8 月，名伶陳錦棠退休前在金山作臨別秋波的最後演出。夥拍著名花旦羅艷卿，連演十天。羅艷卿後來也定居此地。

陳錦棠欲罷不能，10月又再組班演出。

女兒香

楊貴妃

白蛇傳

陳錦棠欲罷不能，10月又再組班演出。

華宮戲院盛大公演粵劇鑼鼓

艷堂皇男女劇團

◇裝新麗華最到遲◇
◇伶紅秀倭最請聘◇
◇團樂音大最音伴◇
◇本劇良精最演点◇

蘇少棠
羅艷卿
朱秀英 ▷
張秀華
馮麗儀
柳艷芬
劉世美
何甜基
鄧美世

經理 劉武超 顧問 許恆雅

11月，蘇少棠拍羅艷卿演出。師父陳錦棠為副車。蘇少棠後來也移居美國西雅圖。

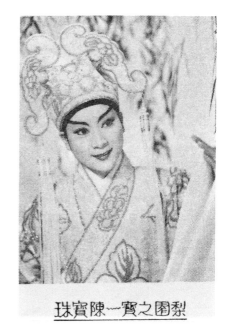

陳寶珠在美演出的照片

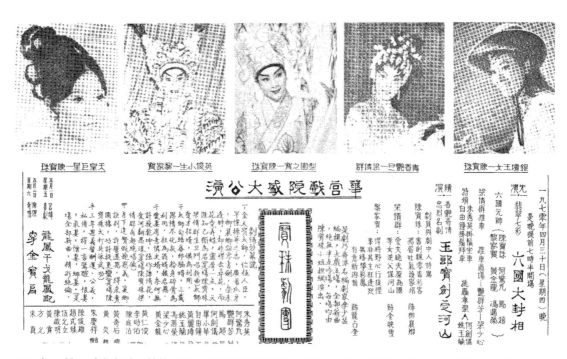

1970年4月，香港炙手可熱的天皇巨星陳寶珠組「寶珠劇團」在華宮演出粵劇。同台演出的有黎家寶、朱秀英、梁少心等。由朱慶祥任音樂頭架。

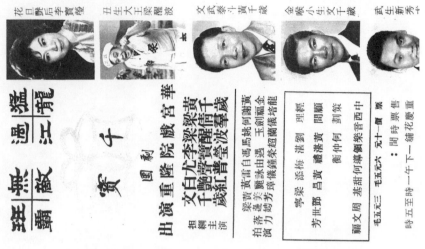

花旦皇后 李寶瑩　丑生大王 梁醒波　文武生 黃千歲　金喉小生 文千歲　武生 新秀卒

千寶劇團

華宮戲院重隆出演

文武生黃千歲、花旦皇后李寶瑩、丑生大王梁醒波、金喉小生文千歲

寵遇江湖　燕敢覇瑤

領銜主演

八月七日（星期五）

先演　七彩六國大封相

名劇　漢武帝夢會衞夫人

（劇情簡略）

△演員表▽

漢武帝……黃千歲　　衞夫人……李寶瑩
大后……尤聲普（反串）　　東方公主……梁醒波
陽皇后……梁醒波　　衞青……文千歲

八月八日（星期六）

下午八時開場

歷史名悲劇　洛神

（劇情簡略）

※演員表※

陳編　梁醒波
大后……尤聲普（反串）　　曹植……文千歲
宓妃……李寶瑩　　曹操……謝福培

1970年8月，由李寶瑩、黃千歲、梁醒波為首的「千寶劇團」在華宮戲院演出，將金山的粵劇繁榮推向高峰。票價由三元五毫至十元不等。

花旦艷后李寶瑩

丑生大王梁醒波

文武蔡斗黃千歲

金喉小生文千歲

武生新秀尤聲普

千寶劇團

溫江龍寵十 無敵霸王 玉面霸王

華宮戲院隆重獻演

黃千歲鐵血丹心披肝瀝膽
黃千歲千錘百鍊聲嘶力竭
文千歲榮醒碧玉
李白尤聲紅音波華

編劇主演

```
編文周   基甜何導寶榮香西中策劃
毛毛元元  元十:賈票售
時五至時一午下一舖花慶宮華
始開時七七下午下一院戲宮華
```

八月十一日（星期二）　下午八時開場

主台演柱

奇世情名劇大鬧梵宮十四年

▲劇情提要▼

▲演員表▼

溫　草：黃千歲
魚健源：梁醒波
魚玄機：李寶瑩
李仕驤：尤聲普
李　憶：文千歲

八月十二日（星期三）　下午八時開場

奇怪神情名劇寶蓮燈

◀本事▶

▲演員表▼

黃千歲飾　華山聖母
文千歲先後飾楊戩散　劉昌彥後飾沉香
梁醒波飾　靈燈神
李寶瑩飾　秋兒
尤聲普飾　秦樓

1970年8月，由李寶瑩、黃千歲、梁醒波為首的「千寶劇團」在華宮戲院演出，將金山的粵劇繁榮推向高峰。票價由三元五毫至十元不等。

1970 年 8 月，由李寶瑩、黃千歲、梁醒波為首的「千寶劇團」在華宮戲院演出，將金山的粵劇繁榮推向高峰。票價由三元五毫至十元不等。

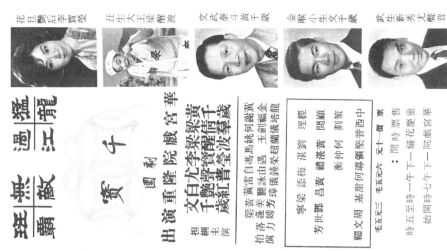

花旦艷后 李寶瑩　丑生大王 梁醒波　文武雙斗 黃千歲　金喉小生 文千歲　武生新秀 尤聲普

寵冠江湖 無敵霸腔

千寶 賓利劇團

華宮戲院隆重演出

黃梁李寶瑩醒波文千歲

八月十五日（星期六）　下午八時開場

家庭倫理名劇　紅梅閣上夜歸人

（一）冷燕入孫門，少女選婚驚虎。

（二）相思鳳燭夜，可憐弟兄初就。

（三）紅梅閣上香，洪子携花濺血。

（四）歡慶花燭夜，官棒傷情。

（五）美艷燈堂前，鸞鳳觀波。

（六）喚三魂月下，紅梅閣上夜歸人。

演員表

宋梁華……黃千歲　謝玉香……李寶瑩　宋守謙……文千歲

謝勁秋……梁醒波　宋伯顏……尤聲普

八月十六日（星期日）　下午八時開場

歷史三國名劇　義薄雲天扶漢室

劇情詳述

演員表

黃千歲飾趙子龍後飾關雲長　李寶瑩先飾孫尚香後飾小喬　文千歲飾周瑜　梁醒波先飾劉備後飾張飛　尤聲普飾劉備

1970年8月，由李寶瑩、黃千歲、梁醒波為首的「千寶劇團」在華宮戲院演出，將金山的粵劇繁榮推向高峰。票價由三元五毫至十元不等。

花旦艷后李寶瑩

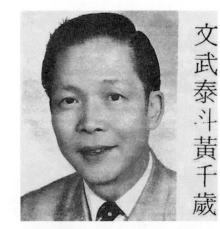
文武泰斗黃千歲

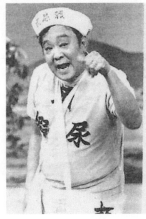
李寶瑩

黃千歲

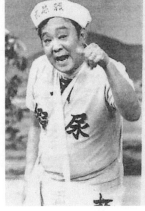
丑生大王梁醒波

金喉小生文千歲

梁醒波

文千歲

武生新秀尤聲普

尤聲普

　　1970 年 10 月，香港八和會館為慶祝華光先師寶誕籌募福利基金，邀請全體留美紅伶暨「千寶劇團」，在大明星戲院作了一個轟動的大會串義演。由華宮戲院經理黎謙策劃，演出《六國大封相》、《觀音得道》和《香花山大賀壽》。參加義演的紅伶有陳寶珠和香港「千寶劇團」的成員暨在美紅伶，一共三十五位。此次演出，為香港八和會館籌得一筆可觀的款項，亦印證了「十三號半」當時陣容之鼎盛。

「千寶劇團」聯同留美藝人演出的報章宣傳

尾利允北溪土地寶誕公演誌慶　粵劇羅號跳

地點：勝利會堂大禮堂

△聘粵劇紅伶一流音樂，歡迎全僑，光臨欣賞，不收門券。

▲請注意！好消息！

話劇港台魔術大師上官筠慧表演新奇驚險魔術

△另情商星伍佩珊小姐主唱名曲節目多采多姿萬勿錯過。

美艷歌星　話劇　魔術

（排名不分先後）

馬超　盧麗影　謝艷紅　區福培　黃金愛　羅劍郎

和拍力落
一流名家音樂

各大台柱領銜主演

歷史名劇 比翼鴛鴦恨 △劇情簡述▷

中華民國六十年二月廿七日星期六晚八時開演

羅劍郎　黃金愛　首本　謝區大　福培　盧雪影　麗娟　馬超　主落演力

△劇中人▷
仁文……學年……鼠……
老嚴年……老師……
周仁寶……先師……
後先師……
愛鳳……
大飛……
小海棠……
承東君子……組綵福東

香艷俠情奇趣諧謔　夜盜紅娘 △劇情簡述▷

中華民國六十年二月廿八日星期日晚八時開演

羅劍郎　黃金愛　首本　謝區大　福培　盧雪影　麗娟　馬超　（約）拍落演力

△劇中人▷
區大……謝……
盧雪影……
胡超昭……
後先師……四小海……
玉侯……美艷……

△當劇者▷
區大……謝……黃金愛……羅劍郎……
盧雪娟……董玉……
馬超……盧麗影……胡昭……
王侯……美艷綺……

尾利允北溪（金山鄰近一小鎮）聘請羅劍郎與黃金愛到北埠演出

秦小梨（1925-2005）

原名秦惠卿，著名粵劇花旦及電影演員。1939年，14歲時隨「廣東雜技團」出席美國金門大橋的開幕慶典，表演雜技。在美國學會了「軟骨功」和「頂水杯」絕技。回港後將這些絕技加入粵劇演出，令觀眾耳目一新。她在新派粵劇《肉山藏妲己》中飾演妲己，作風大膽，穿泳衣，口含酒杯，拗腰到地，盡展媚態，成為她個人的代表藝術，因而得到「生妲己」綽號。她一生演出約 80 齣電影。1959 年後定居美國金山，繼續參與當地粵劇工作。秦小梨是一位虔誠的基督徒，曾編撰多首福音粵曲，在教會傳唱。

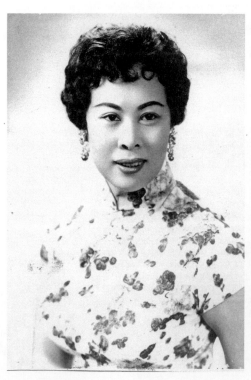

秦小梨時裝照

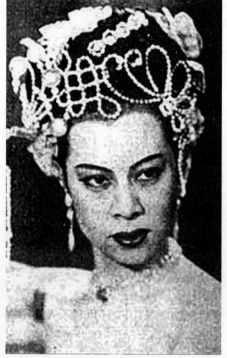

秦小梨的妲己扮相

樂觀社開（重）演梨園樂

一九六三年四月四日（星期四）晚七時開演

劇務：龔約翰　音樂　領導＝廖幸偉－李少華－黃邦－

鑽石陣容　金碧輝煌

秦小梨	自金龍
黃金龍	一郎
梁少平	一航
紫荆香	江子華
黃文斌	白牡丹
馬超	黃坤
區楚翹	黃一聲
	劉秀雄

風騷　皇后

特煩紫荆香小姐反串

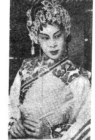

秦小梨戲裝

名旦秦小梨演出她的首本戲

封神榜故事　肉山藏妲己

秦小梨馳名首本

△秦小梨是晚飾妲己表演彎腳咬杯舞銅棍無絲大演絕技。且獻其愛女蘇妲己以爲質。妲已早懷擾亂紂王江山。

△黃文斌飾羊相俠骨柔情足麥患烈。

△黃金龍飾殷郊少年剛正守禮不爲色迷盡。

△爲子父道仍遺毒婦鏡言。見殷郊。不爲所惑。以更含慣恨。

△區楚翹飾姜王后賢淑母儀義可教子依。

△順火夫遭橫禍可嘉可懷。

△馬超飾殷洪足譽獨夫。

△梁少平飾紂王沈迷酒色骨肉飛離。

劇情

（一）殷洪奉父王南討命。攻打蘇侯。蘇侯不敵。獻城投降。本有未和夫。追於大勢。割幃而守。紂王見色起心。竟奪子婦。收妲已爲妃。姜后大義。

（二）妲已迷惑紂王。暫化無辜相安。

（三）妲已有意破壞紂王骨肉。王信在宮中。見殷郊。諸多引誘。幸殷郊剛正。

（四）妲已最毒無賴與奸臣費仲尤渾在深宮戲弄。紂王魏柾反以爲樂。妃父調戲殷郊不成。反指殷郊無禮。

（五）橫亂宮幃。

（六）妲已毒計命尤渾肉刑歌妓獻媚。紂倒慣王。（此出秦小梨帶肉刑大歌舞獻媚。歌舞罷。殷后游泳表演浴戲。歌舞罷。腰咬酒杯等絕技。

（七）郊洪沐浴。姜后計命尤渾肉刑歌妓獻媚。紂倒慣王。買親姜后毋子。行割紂王。買親姜后毋子。一哭一美女行割王不成。幸殷郊殷洪兄弟御使。王將。

（八）郊洪收監。姜后誤認僞王。亦被指認爲王。王將。一切收監。此卷演至此結局。

四月五日（星期五）晚七時開演

宮幃香艷　歷史名劇

劇中人　當劇者

蘇妲己	秦小梨
羊相	黃文斌
紂王	梁少平
殷郊	黃金龍
殷后	區楚翹
殷洪	馬超
善仲	紫荆香
尤渾	黃烱

樂觀社開車梨園樂劇團

一九六三年四月六日（星期六）晚七時開演

劇務：龔約翰
音樂領導＝廖奔偉－李少華－黃邦－

鑽石容陳輝碧金煌

秦小梨	自金龍
黃金龍	一郎
謀少平	一航
黃交斌	江子華
紫荊香	白牡丹
馬　超	黃一聲
區楚翹	黃一炳
	劉秀雄

注意：是晚搵返好戲，幕幕緊張，劇情諧趣，笑到完場。

秦小梨＝比武相親終歸嫁人花間結子
區楚翹＝一頭霧水誰寇臨舍天之驕子
馬　超＝艷福齊天連中三元連生貴子
黃金龍＝猛進女行引晚入房戲個嬌子
紫荊香＝少文帶春嫁綢老公同人生子
黃文斌＝骨肉情深千里尋妹
謀少平＝過身外父慈主持的禮

楚雲雪夜盜檀郎

英俊小生
馬超戲趣裝

區楚翹近熙

四月七日（星期日）午後十二時半開演

是劇好處太多不能盡錄妙在有真有假曲折離奇若將劇情說白便減輕觀眾興趣所以請大家猜猜如何完場希請留意切莫錯過這部大喜劇

船娘

[日一場]

全林佳偶蕭僧拍演

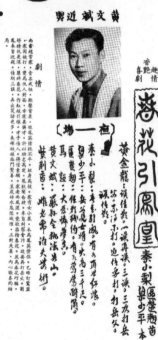

黃文斌近興

劇情

香艷喜劇

碧花引鳳凰

秦小梨　區楚翹　謀少平　本事

四月七日（星期日）晚七時開演

[桓一場]

黃金龍：誤佳期一誤再誤，三誤，三次打岳好，不打，不打，迫作多打，打岳矣。

秦小梨：有為頂生紅鸞。

謀少平：妻多混古渦，失念三千足。

區楚翹：借馮約約，有名齊居禍簡。

馬　超：大臣橋樑生路。

黃文斌：拋演共山。

黃荊香：雜老帶淮失芳術。

秦小梨拍區楚翹演出的戲橋

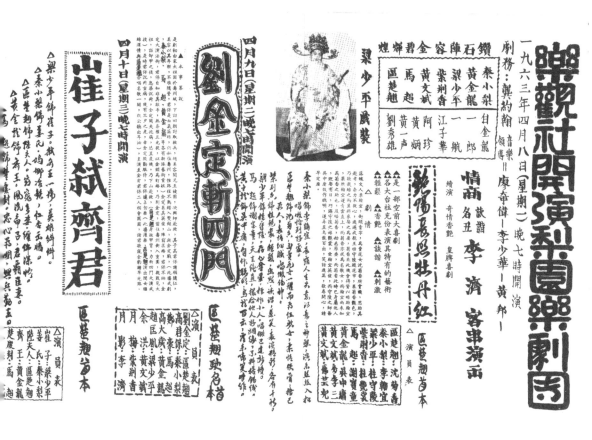

觀樂社開演新園樂劇團

一九六三年四月八日（星期一）晚七時開演

劇務：龔約翰　音樂＝廖森偉　領導＝李少華－黃邦－

鑽石　秦小梨　甘金龍
陳容　黃金龍　一郎
　　　　梁少平　一航
　　　　黃文斌　江子華
金碧　馬超　阿珍
輝煌　黃一聲　黃炳
　　　　區楚翹　劉秀雄

梁少平戎裝

情商　名丑　李濟　客串演出

乾隆長嘆牡丹紅

劉金定斬四門

四月九日（星期二）晚七時開演

區楚翹歌名首本

佳子弒齊君

四月十日（星期三）晚七時開演

區楚翹首本

秦小梨拍區楚翹演出的戲橋

紅運劇團

愛國藝人關德興

文武生牡丹蘇

大明星戲院開演鏕鼓粵劇

| 關德興 劇務 |
| 伍丹紅 |
| 梁少平 |
| 黃金龍 |
| 馬金超 |
| 自由鐘 |
| 陳啓明 |
| 姚玉蘭 |
| 馮遇榮 |
| 錦成功 |
| 謝福培 |
| 雪影紅 |
| 泰小梨 |
| 牡丹蘇 |

領音導樂 何仲衡　★雪艷梅　★關景雄 客串商情

一九六三年八月十五晚（星期四）八時開演　馳名艷情佳劇

夜弔白芙蓉〔卷上〕

牡丹蘇首本

牡丹蘇文武生旦皆能馳譽藝壇數十載昔年在本埠歷受觀眾熱烈歡迎今舊地重遊與關德興伍丹紅雪艷梅等攜手登台牡丹綠葉生色不少。

▲夜弔白芙蓉一劇是牡丹蘇男裝成名首本關德興泰小梨梁少平謝福培雪影紅馬超自由鐘等俱落力拍演各精彩貢獻。

▲伍丹紅飾白芙蓉。唱反線字字玲瓏。響遏行雲。與牡丹蘇拍演梳粧。大唱梆子腔調圓轉。與牡丹蘇拍演。恰到好處。

▲雪影梅飾白芙蓉上場。唱主題曲腔調圓轉。字字玲瓏。夜弔白芙蓉。幾場大戲。

▲夜弔白芙蓉一劇。有陸文貞。乃歸田政客。大子陸義祥。次子陸義鴻。三子陸義虎。女白衣仙。女胡山。任杭州知府。有書史。女丫環。母女開設長春酒店。次子陸義鴻遊玩山。見姿顏麗。愛不期遇胡山。兩心相印。奈血書事。不充槵死救白衣。且說長春酒店。姿母女開設長春酒店。

松林訂婚。蓮池相會。蓮花現形。大喜事。姿不欲被椎蕗死。不敢訂婚私奔。逃走河邊。姿不充小微酒遊戲。設法住趙玩芙蓉。胡山遙花出現相會。斯劇告終。

演員表

胡山	關德興
陸義鴻	自由鐘
白芙蓉（上場）	伍丹紅
白芙蓉（下場）	謝福培
馬超	馬福超
牡丹蘇	雪影紅
伍丹紅	泰小梨
謝福培	龐虎兒
雪影紅	陳啓明
泰小梨	馮遇榮
牛氏	自由鐘
師爺	陸義祥
書僮	黃金龍
三嫂	姚玉蘭
嚴氏	魯王香
關德興	

一九六三年八月十六晚星期五八時開演

精彩古劇

五郎救弟

關德興首本

五郎救弟是粵劇馳名小武唱做精彩古劇。近代能演者極少。關德興久屬藝壇。得窺前輩之優點。並加以己之藝術天才重新編排。更為盡美盡善。比之古本有過無不及。

牡丹蘇掛鬚與伍丹紅四郎回營探母。

關德興與泰小梨五郎救弟。

關德興救弟表演十八種羅漢架。唱做精彩。敢誇空前未有。

梁少平楊繼業撞死李陵碑大唱古曲。

劇情暑說

北宋楊家將南征北剿。立下不少功勞。為奸黨所忌。秦請楊家父子保守金沙灘大會。不幸被番將伏兵把楊家父子殺得無法應付。楊大郎二郎三郎俱戰死。惟六郎幸逃遁死。楊繼業撞死李陵碑。四郎被番番邦招親。五郎出家削髮為僧。六郎得宗主同情。封得軍令回營楊繼業。思親。幸得宮主同情。封有軍令回楊繼業業之金刀。偷到番邦境內。被番邦宮主救殺。走到五台山遇五郎關德興表演救弟。扎十八種羅漢架大演腿工。兄弟相會（此場關德興救弟。演至兄弟相認共訴往事乃告終。

演員表

楊繼業	梁少平
楊五郎	關德興
鐵鏡宮主	余太君
楊四郎	蕭太后
楊三郎	蕭三郎
牡丹蘇	楊福培
楊小梨	馬超
楊六郎	蕭天佐
楊七郎	蕭天右
楊大郎	陳啓明
雪艷梅	馮遇榮

▲票價：廂房二元七毛五　頭等二元五毛五　二等一元四毛九　三等一元　票房電話：YU 2-5498　顧客每日所留之景請於下午七時以前到取逾時則轉售別人請早定座

文化部門及檔案館藏品 111 WAVERLY PLACE. S.F.

1963 年，資深老倌關德興、牡丹蘇繼續在金山舞台發光發熱。

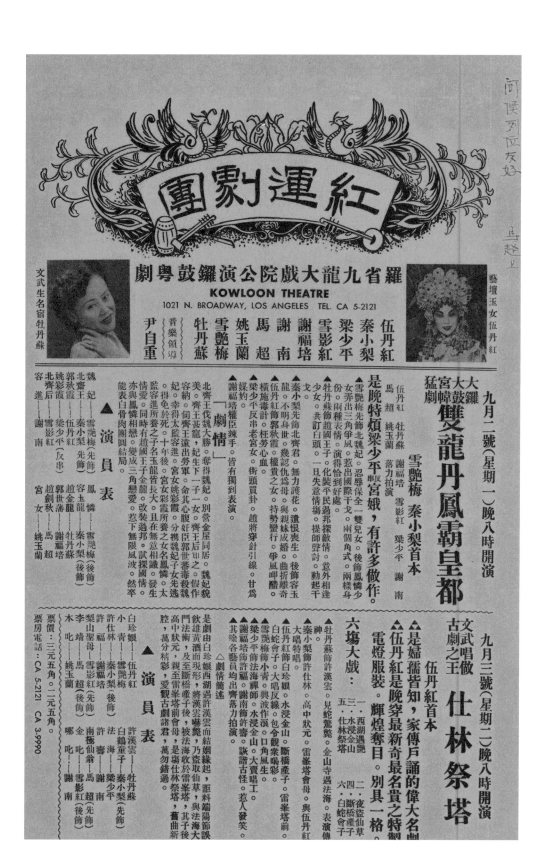

1963年羅省演出的戲橋

漢拿魯爐戲院演元華男女劇團　導演 盧公偉

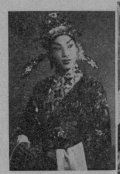 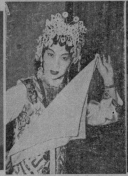 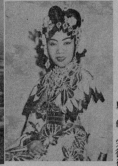

| 新進小武馬超 | 青春艷旦盧麗娟 | 文武生王元熹 | 文武艷旦華妹 |

在檀香山演出的海報

正月十號星期五晚七時

◉是晚盧麗娟領納僑界贈送銀紙牌到時必
◉情商由金門到檀濤春艷旦盧麗娟小姐登台獻技
△最近由港到檀新進小武馬君登台獻技
△本埠戲劇班登者
本埠音樂大家

李覺聲　吳千里　梁有蓮　胡慧珍
李錦源　彭惠庭　吳錦源　鄭惠庭
胡雄健　郭醒魂　余少槐　梁兆開
屈燿　宋彼得　拍和　暨本班拍演
及全秀麥加芳等出演

★今晚演三出頭出大戲
塲塲戲肉。

頭塲艷女氣檀郎
伍元熹　文華妹　馬超　郭醒魂　主演
◎本事略逃
有俠士高靈霄，因打救余美英，乃結識
余大鵬，與杜鵑紅，時高對杜一見傾心
，惟杜對高仍抱懷疑，故特三變其相，
以試探之，結果兩情相合遂成眷屬為。

二塲醉打金枝
伍元熹　盧麗娟　馬超　郭醒魂　主演
◎本事略逃
郭子儀有子名郭愛乃富朝駙馬因其妻乃
公主金枝不願與其父上壽乃特借酒行兇
演出醉打金枝皇上更以出嫁從夫為言對
公主婉勸卒使之夫婦和好結局。

三塲平貴別窰窰窰
文華妹　伍元熹　李覺聲　盧麗娟　主演
◎本事略逃
薛平貴力伏紅鬃烈馬，官封馬步先行，
出帥遠征，枕戈待旦，自有鋒鏑死亡之
憂，此際生離死別，母性平貴有別妻之
行，妻也多情，精杯酒而饑別，情緒千
般作，情景動人，大有英雄氣短之慨，諸
多做作，演至別窰而止。

票　價
對號位	一元八毫
超等位	一元二毫
普通位	七毫半
超等及普通位九點半後一律五毫

留票時間：每日由上午九時至十二時

賣票處：問拿居街中華國貨公司

門牌一〇二九號　電話五〇二二三一

戲院電話：五一七三五或八六七〇三

大埠大明星戲院開演艷陽紅鑼鼓粵劇團

劇員名列

黃超武　陳艷儂　張少柔　何柔　吳黃台白　馮錦成　謝雪邨
胡鴻燕　商情　周培功　由遇　金劍榮　思龍思　周偉平　柳儀
胡永芳　氏兄　林金濤
周坤玲　彩紅影凡

布景主任周仕器劇
雄景關仲衡
領樂任何
演助台任強生

先演

八　七　仙彩　賀封　壽相

陳艷儂　周坤玲　胡鴻燕　張鴻燕……坐車過場　車場　推車過場　推車……黃金龍　黃永芳　胡黃坤　鄧培凡……元帥　荷伍　靖林　淑林……柳推柳……謝福柔　吳黃思……拍演　封相

一九六四年二月二十一（星期五）晚八時開演　提前七時半開台

續演 生龍遇仙

1964 年 2 月 21 日，黃超武在大明星戲院重演他的首本戲《生龍遇仙》，妻子周坤玲任正印花旦。

黃金愛（1938-?）

　　香港著名粵劇花旦及電影演員。7歲已踏台板，習紅線女腔。因與丑生王廖俠懷合演《花王之女》而成名。1963年來金山留學，後定居金山，參與當地演出活動。晚年受精神問題困擾，有傳她流落街頭。

1964年黃金愛在羅省勝利戲院演出

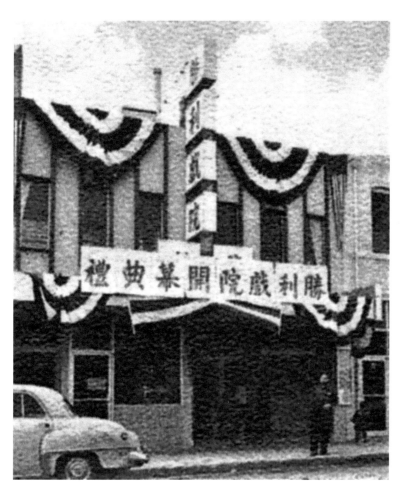

羅省勝利戲院（攝於 1963 年）

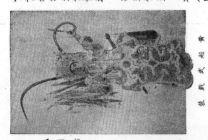

1965 年 3 月至 8 月，名伶何非凡領「非凡響」班來金山和紐約巡迴演出，拍檔花旦是周坤玲和陳艷儂。就在此段期間，何伶與黃超武、周坤玲夫婦之三角關係發生了一段小插曲，導致後者夫婦關係破裂，離婚收場。

大明星戲院開演

何非凡臨別獻演

梨園生王　金嗓歌星　電影紅星　不分名次　文武衝鋒

領音導師 何仲衡
設計台柱 黃超武

何非凡　陳艷儂　馬金超　龍冠周
張舞柳　何劍成　黃劍儀
謝雪影　福培紅　少平還　自由鐘
黃超武　陳啟明

主任佈景 周仕強
客串商情 尹自重

何非凡戲裝

七月三十號（星期五）晚八時開演

新編猛輝煌劇

天齊會母

何非凡首本名劇

八六三（一）（二）（四）（三）（五）（三）（六）

七月卅一號（星期六）晚八時開演

社會奇情猛劇

恨海狂夫

何非凡首本名劇

1965年3月至8月，名伶何非凡領「非凡響」班來金山和紐約巡迴演出，拍檔花旦是周坤玲和陳艷儂。就在此段期間，何伶與黃超武、周坤玲夫婦之三角關係發生了一段小插曲，導致後者夫婦關係破裂，離婚收場。

1965年3月至8月，名伶何非凡領「非凡響」班來金山和紐約巡迴演出，拍檔花旦是周坤玲和陳艷儂。就在此段期間，何伶與黃超武、周坤玲夫婦之三角關係發生了一段小插曲，導致後者夫婦關係破裂，離婚收場。

八月三十一日　星期二　每晚八時開演

八月廿三日（星期二）新水輔英　飴雄賀雄

林家聲　吳君麗　領導

冲天鳳　大林家聲　黃英唯　喬一鳳色。

唯一人材　技　獨鼎　盛拳

萬能棒唱文武旦武旦泰斗傳　林家聲
慶文補旦後斗寸傳　吳君麗

諸生工丑旦文武生生角武旦　譚定坤
坤　朱秀英　歐笑鴻

小新盤昌　李鳳　龍
盤盤昌目　姚王剣儀　何劍儀
雪影紅　黃金雄　胡影紅
坡　朱少坡

佈景設計　陳慶祥
燈光　華斌

雷鳴金鼓

華聲劇團　宮　Palace　3926526

園梨視雄　九港滿營

陸（敢）重響鑼

一流音樂名家　流香港第一

一生龍話虎北派武師

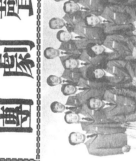

藝術第二

陳煥錦　朱兆慶　朱錦祥　朱教剛

經理　陳孟

小陳飛　陳世雄　楊少龍　陶周華　任大鈞　勳

顧問：譚國始　鄧世芳　黃目芳
策劃：梁　　　陳孟　　黎照諫

春風還我未江山　不歸

劇情　朱秀英　林家聲　李鳳
吳君麗　朱少坡　譚定坤

票價

電話
九二三四六七

1971年林家聲、吳君麗組成的「麗聲劇團」在金山首演

　　1971 年 8 月，由林家聲和吳君麗領團的「麗聲劇團」來美演出。此團在美加各地巡迴演出，在金山華宮戲院演出三晚。是次演出開了本地演出的一次先河，因該團除了主要演員齊備外，還自帶整隊音樂棚面，以及六位龍虎武師，陣容強大，將粵劇演出水平推向另一高峰。此團演員包括文武生林家聲、正印花旦吳君麗、丑生譚定坤、武生朱秀英、小生李奇峰、幫花李鳳、新紮小生李龍，「十三號半」成員亦有參與演出。

　　60-70 年代，粵劇為金山班主帶來豐厚利潤，也為走埠的老倌帶來可觀酬金。陣容強大的「十三號半」藝人，維繫着整個金山粵藝界，將金山粵劇的演出，推向一個又一個高潮。

II

1980s-1990s：

內劇團的天下

　　1981 年 6 月，紅伶林家聲三度來美演出，此次是「頌新聲」班應美加海外洪門致公堂之邀，在美加各地作為期兩月的巡迴演出。正印花旦是吳君麗，小生李奇峰，幫花南鳳。全團的演員、龍虎武師、音樂師，以及後台工作人員一共三十六人，開了大型班來美演出的先例。

　　進入 80 年代，美中外交關係逐漸好轉，中國內地粵劇演員自「文革」後復演古裝戲。中共政府以文化藝術作外交手段，名伶紅線女首先率團來美演出粵劇。該團成員一共五十五人，1982 年 10 月在美國三藩市的西人劇場（Warfield Theatre）作首度演出。

　　1984 年又有羅品超、林小群被委派參加北京藝術團到美國作文化藝術交流。他們第一站到金山，為僑胞獻唱粵曲。此藝術團以不同藝術作一個大匯演，走遍美國十一個大城市，觀眾對他們的藝術造詣大為讚賞。

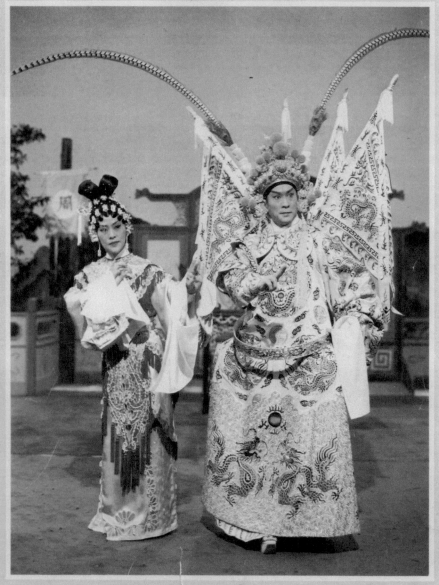

美加海外洪門致公堂主辦

頌新聲劇團

1981.6—1981.8　　美加巡迴演出

1981 年「頌新聲劇團」在金山演出的紀念手冊

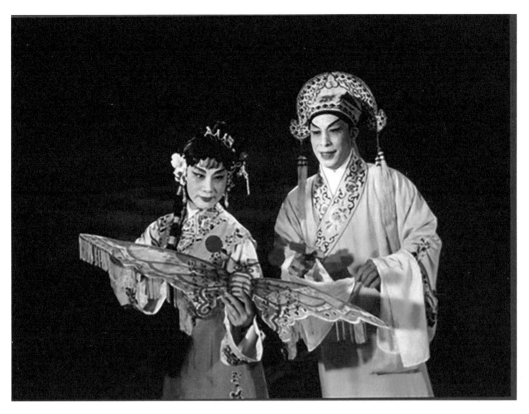

1982 年，紅線女、陳笑風自新中國成立後首班來美，在西人劇場演出《搜書院》。

　　隨之而來的都是大型內地劇團和名演員。先有陳笑風、白雪紅在新聲戲院演出。1985 年有名伶羅品超、林小群、陳小漢率年青演員丁凡、陳韻紅在大明星戲院演出。繼後又有倪惠英、郭鳳女、丁凡、彭熾權等來美獻藝。

　　這些內地班的演員都務求出國演出，志在揚名，不計較薪金微薄。每一團的行當都十分齊全，還帶同整隊樂師和龍虎武師，設備完善。演員文武俱備，唱功上乘，演出認真嚴謹，大受觀眾歡迎。雖然此時老一輩粵劇觀眾已大為減少，票房狀況大不如前，但因劇團整體成本低，班主還可以賺到微薄的利潤。因此昂貴的香港

劇團和年事已高的「十三號半」的藝人已很少演出了。

　　1986年，演了六十一年粵劇的新聲（大舞台）戲院，敵不過粵劇和電影業的衰落，結束營業，由戲院改作商場。80年代末，香港「雛鳳鳴劇團」在金都戲院（前身為華宮戲院）演出，也曾掀起一片熱潮。廣州著名粵劇演員林小群、白超鴻、梁菁、何應衡和香港紅伶林少芬、艷海棠、黃棣婉等先後移居美國金山。他們的到來為金山粵劇界開闢了一個新氣象。

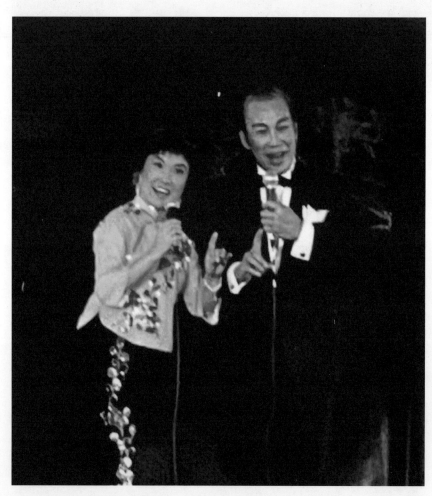

1984年，林小群、羅品超在金山為僑胞獻唱粵曲。

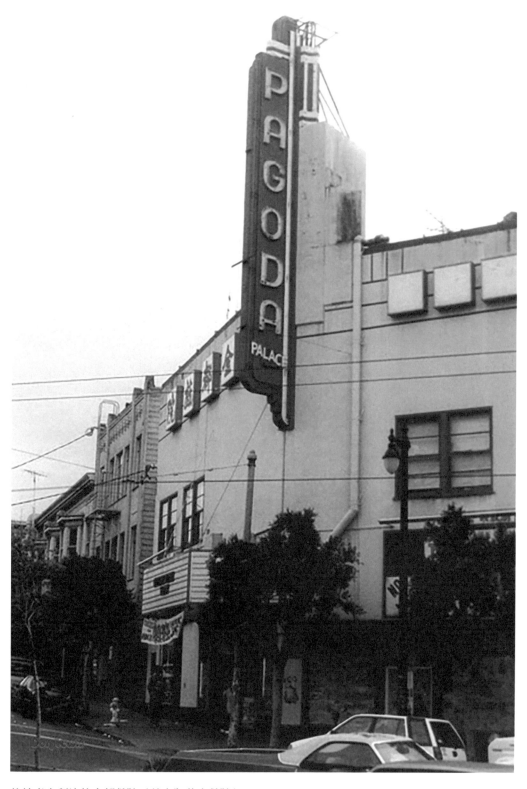

位於意大利埠的金都戲院（前身為華宮戲院）

1989 年 10 月 17 日，三藩市又再發生一場大地震。這地震將通往華埠的一條主要公路入口路段震毀，災情後市府決定將此路段拆除，但不另建新路，因此進出華埠不再像從前那麼方便。經此浩劫，華埠繁華狀況漸走下坡。

踏入 90 年代，「十三號半」的藝人大多年事已高，已少作演出。但他們還是定期相聚於此聯誼會，共同供奉華光師傅，閒談往日光輝，享受晚年的黃金歲月。每有戲班來金山演出，會員都會熱烈接待扶持。但好景不常，1989 年「十三號半」的租約期滿，大家都苦於沒有一個長久供奉華光師傅的地方，又沒有一個較有系統的組織，於是一眾藝人，以黃超武為首，發起成立八和會館。不久在唐人街（Sacramento Street）覓得一土庫作為新會址。於 1990 年，得香港八和會館認同，正式立案成立了「美西八和會館」。經會員一致推舉，黃超武當選成為美西八和會館的第一任主席。數月後以美西八和名義，發動會中全體名伶為慶祝華光先師寶誕演出，此次參演紅伶包括：陳艷儂、秦小梨、羅劍郎、白超鴻、林小群等。演出震憾金山，為這個會的成立，打響了美名。

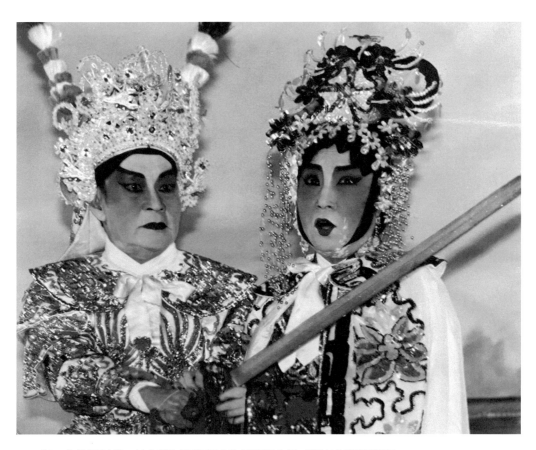

1990 年，名伶羅劍郎、林小群為慶賀華光先師寶誕合演《隋宮十載菱花夢》。

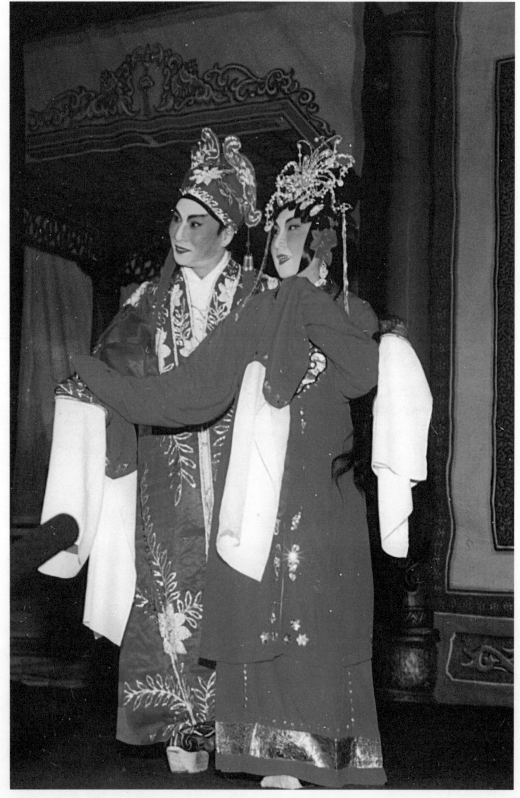

林小群、白超鴻合演首本名劇《柳毅傳書》。

1990年「粵劇紅伶大會串」海報

1991 年香港「鳴芝聲劇團」一行四十七人到金山演出，該團有新進文武生蓋鳴輝、花旦尹飛燕，演出叫好叫座。之後該團又赴拉斯維加斯的賭場 "Riviera Hotel & Casino" 演出粵劇，並獲該縣府頒贈獎狀。

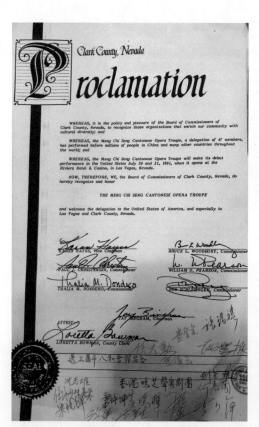

1991 年「鳴芝聲劇團」獲拉斯維加斯縣府頒贈獎狀。全體劇員親筆簽名後轉贈予美西八和會館。

1993 年林家聲退休前在金山演出的紀念手冊

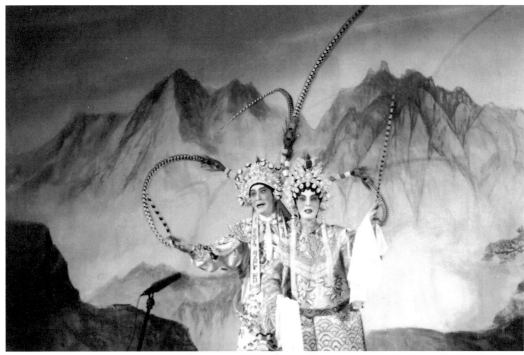

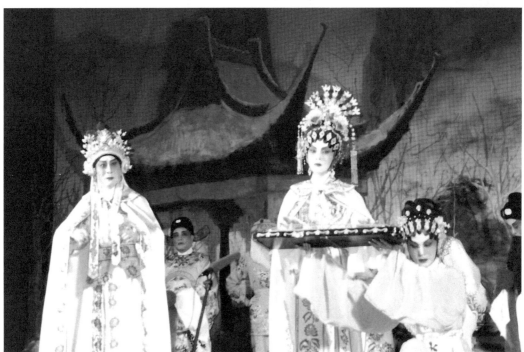

1993 年，林家聲、吳美英在金山演出《雷鳴金鼓戰笳聲》的劇照。

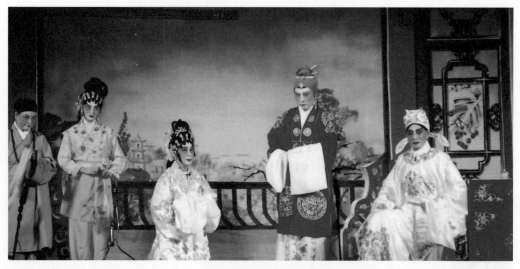

1994 年 11 月，由黃夏蕙為班主的「寶艷紅劇團」在金都戲院演出。由名伶羅家寶、羅艷卿、馬超演出名劇《夢斷香銷四十年》。

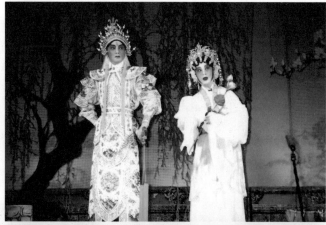

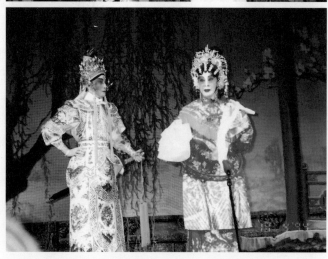

羅家寶和羅艷卿兩位紅伶演出
《隋宮十載菱花夢》的劇照

　　1993 年，名伶林家聲宣佈退休，9 月在美加五大城市巡迴獻藝，作為盛大的臨別演出。首台在金都戲院演出六日七場他的首本戲。最高票價是六十元。此班除了文武生林家聲外，還有花旦吳美英，幫花陳嘉鳴，小生陳劍峰、蓋鳴輝，丑生吳漢英，武生衛陞。

　　1994 年 11 月，由黃夏蕙為班主的「寶艷紅劇團」在金都戲院演出。名伶羅家寶、羅艷卿、馬超演出名劇《夢斷香銷四十年》和《隋宮十載菱花夢》。

　　此團演罷，金都戲院（前身為華宮戲院）宣佈結業。而劇團成員黃志明（前廣州著名粵劇演員，馬派傳人）演罷亦決定留美，從此在金山設帳授徒，推動粵劇曲藝，曾任美西八和會館主席。

　　與此同時，名伶白超鴻、林小群、梁菁、林少芬、楊劍華等，在金山吸引了一班粵劇愛好者向他們學習粵劇曲藝。後來又有廣東粵劇學校導師梁玉君、何淑葉等老師加入傳授曲藝的行列，這批名師逐漸訓練出一班粵劇新秀。1995 年由林小群、白超鴻兩位粵劇大師指導下，一班粵劇愛好者在大明星戲院作了一次粵劇折子戲籌款演出。此次演出，帶起了業餘閨秀演出的熱潮。

近年難得一見的盛會

國家一級演員林錦屏義演轟動

林小群領唱《故鄉聽泉曲》。

林錦屏演唱名曲《卓文君賣酒》。
，好看！」

由737 巧韻戲曲主辦的《林小群、白超鴻　師生獻藝利群生》爲列治文心理輔導中心籌款之粵劇粵曲義演，一連兩晚之精彩戲碼經已於十月十四日及十五日成功地獻於粵戲迷眼前。由於兩晚均是全院滿座，粵曲迷及戲迷把積臣街大明星戲院擠得水洩不通，並對演出者們的精彩表演報以如雷掌聲，不少老婆婆連說：「好看

第一晚是《名曲之夜》，由白鶴梁館的醒獅隊開始了演出前的儀式，繼由加州參議員Milton Marks之代表林雄星先生、中華會總會館總董黃有和先生、九五年妙齡小姐林嘉麗小姐、聯合儲蓄銀行總裁黎永英先生、美

西八和會館主席黎謙先生、三藩市列治文心理輔導中心董事會主席焦澤厚先生與行政主任李伊迥博士、大會公關黃泳倫小姐等舉行了剪綵儀式。

該晚掌聲最多的節目是由香港專程飛來灣區之粵劇名花旦林錦屏小姐擔綱主演的《貴妃醉酒》，這位享有國家一級演員崇高榮譽的梨園之寶，端是聲色藝俱全，她將一個侍寵生嬌、怨恨唐明皇寡情負約的楊貴妃演得活靈活現，特別是口啣酒杯，仰身向後彎腰喝酒的功架，贏得了全院雷動的掌聲。

另一個由林小群女士領導、鍾梁錦燕女士等多位閨秀唱家合唱的歌唱節目《故鄉聽泉曲》，亦同樣吸引觀眾。這首動聽非帶的名曲，充分表現了林小群那美妙非凡的唱腔。

兩位演出嘉賓李家聲和沈秋玲演唱的名曲，亦同樣爲觀眾稱許，他倆不愧爲出色的唱家，李家聲與鍾梁錦燕所唱的《花蕊夫人》，頭版已作介紹。沈秋玲當晚演唱小明星名曲《惆悵杜鵑紅》，聲線之美，唱腔之純、感情之眞，直有繞樑三日之嘆。

第二晚是《折
演出了五齣折子戲
《卓文君賣酒》，
的歌聲再次贏得觀

另一受觀眾喝
關公月下釋刁蟬》，
白超鴻師傅，功架
欣賞他開臉演關公

兩晚的演出，
準絕佳，就連初踏
發揮出平日的十二
中矩，有板有眼，
來驚喜。可說是灣
最佳水準，加上本
英文字幕說明，均
的認同，這從觀眾
看，全場肅靜中得
場的觀眾一致認爲
賞了好戲。

這兩晚的義演
輔導中心籌款，獲
應，贊助商號及支
蓄銀行就是其中一
計目前除了必要開
萬五千多元。

1995年名伶林小群帶領學生在金山演出的報章報導

中國廣州粵劇一團

倪惠英　白蛇傳

九月三十日（星期二）

夜場 7:30

一九九七年

前座 $40　　No 0002

BC 7　　地點：大明星戲院　華埠積臣街636號

1997年倪惠英、梁耀安在金山演出。圖爲倪惠英親筆簽名的戲票。

　　1996 年，由林錦屏、小神鷹領導的廣東粵劇院在大明星戲院演出。同年底，美西八和會館為慶祝華光先師寶誕，請來了香港紅伶南紅、蘇少棠、尹飛燕、鄧美玲、言雪芬、朱秀英等和閨秀演出折子戲。朱秀英扮皇姑表演紮腳坐車，陳艷儂表演她的拿手推車絕技。這亦是陳伶最後一次的舞台演出。

　　1997 年，有梁耀安和倪惠英領導的「廣州粵劇一團」演出，叫好叫座。

　　1998 年，由粵劇前輩孔雀屏領導的「湛江粵劇團」和「小孔雀粵劇團」合作來美巡迴演出。在大明星戲院作首演。「湛江劇團」文武生何小波和正印花旦張華演出《花槍奇緣》、《情俠鬧璇宮》。而「小孔雀」文武生梁小明（後改名為梁兆明）和花旦黃燕則擔綱演出《雙槍陸文龍》和《周瑜》。

　　當年老中青藝人聚集於美西八和會館，好不熱鬧。而文武生何小波後來也移居美國金山，在金山鄰埠成立百花演藝學院，傳揚粵劇曲藝，為延續金山粵劇貢獻良多。

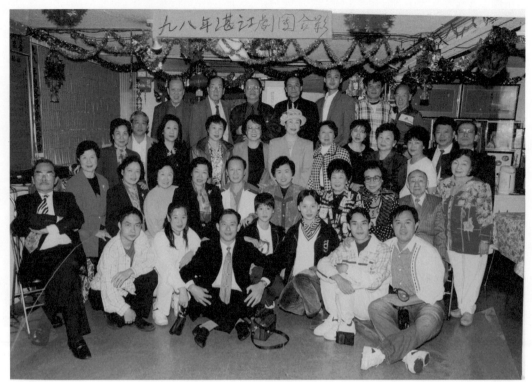

「湛江粵劇團」拜會美西八和會館時留影。前排左起依次為：黃伯超（金山名班主）、黃燕、何小波、莫燕雲、梁兆明。第二排左起依次為：梁菁、張華、林小群、孔雀屏、白超鴻、何劍儀、秦小梨、朱秀英、謝福培、張舞柳。

　　1999 年是頗為熱鬧的一年，先有「中國廣州紅豆劇團」，帶來了歐凱明、郭鳳女、小新馬（黎駿聲）、黃圓圓在大明星戲院演出。年中又有廣東粵劇院一團，由丁凡、蔣文端、麥玉清擔綱演出，觀眾反應熱烈。

　　年底又有金山票友為博愛文化服務中心籌款，請來了粵劇大師羅品超（時年 88 歲）和香港文武生李龍在大明星戲院演出兩天折子戲，甚為轟動。

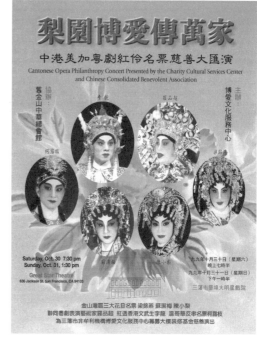

羅品超拍李龍在大明星戲院演出
兩天折子戲的海報。

丁凡、蔣文端、麥玉清在金山和鄰埠帕羅奧圖（Palo Alto）的西人劇場演出的宣傳單張

I

千禧年後：
金山粵劇何去何

從？

　　2001 年 9 月 11 日，美國紐約市被極端恐怖分子空襲，政府收緊簽證。國內劇團來美演出費用大增。香港老倌戲金高昂，不容易組班。整個二千年代就只有一班香港劇團來金山獻藝，這就是 2002 年由阮兆輝擔當文武生的「春暉劇團」，在大明星戲院演出三場戲，為期兩天。票價由二十元至六十元不等。此場演罷，香港劇團來美演出，已成絕響。2003 年，名班主殷碧玲聘請由姚志強、曾慧擔綱的「肇慶劇團」在大明星戲院演出，也因簽證問題，三易演期，演出困難重重。此後外地粵劇班來美演出次數是每況越下。因為演出場地缺乏，加上租金昂貴，全華埠只有一間大明星戲院可供劇團演出。劇團成本增高、簽證困難、觀眾老化和減少，種種原因，都令班主卻步。千禧年間差不多是每年只有一班國內劇團來金山獻藝，每次演出一週。記錄如下：

　　2005 年歐凱明、曾慧領導的「中國廣州紅豆劇團」。

　　2006 年黎駿聲、倪惠英領導的「廣州粵劇團」。

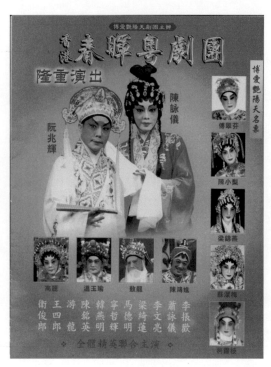

2002 年，阮兆輝、陳詠儀在金山演出的宣傳海報。

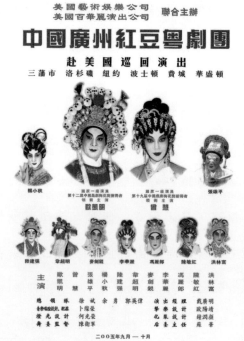

2005 年海報

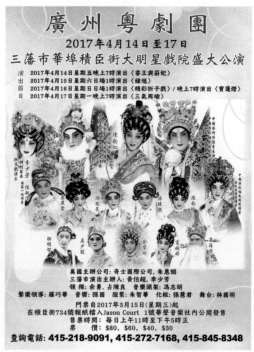

2006 年海報

2007 年黃偉坤、馮剛毅、李翠翠領導的「深圳粵劇團」。

2008 年梁兆明領導的「湛江粵劇團」。

之後要到 2014 年，才有班主黃伯超邀請由黎駿聲、陳韻紅領導的「廣州粵劇團」在大明星戲院演出。及後 2017 年，由李少芳任班主，再度邀請黎駿聲、陳韻紅為首，李秋元參與的「廣州粵劇團」重臨金山演出。票價由三十元至八十元不等。此次演出，叫好不叫座，因為愛看粵劇的觀眾實在已經大大減少。

雖說粵劇觀眾大大減少，但奇蹟地金山粵劇演出仍然頑強地延續着。其中因素之一，是因為金山有兩位粵劇大師。他們代表着一股激流，推動着一群熱愛粵劇曲藝的學生。在兩位的教導和協助下，一群業餘閨秀出錢出力，聘請一兩位國內演員到來和他們合演折子戲，這樣還可以作有限度的粵劇演出。這兩位粵劇大師就是林小群與白超鴻。以下是關於他們的一些資料：

林小群（1932-）

原名林淑儀，著名粵劇花旦。父為著名男花旦林超群。13 歲從藝，20 歲到上海演出四個月，出任當家花旦。師承郎筠玉。新中國初建，林超群辦「太陽昇劇團」，以林小群為當家花旦，年青俊朗的白超鴻為文武生，大受觀眾歡迎。此時兩人建立感情，後結成終身伴侶。

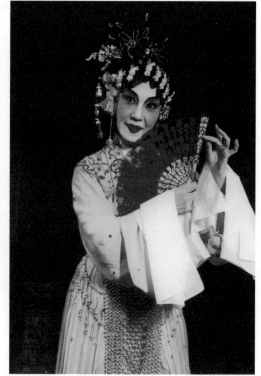

年青時的林小群

林小群 80 年代的花旦扮相

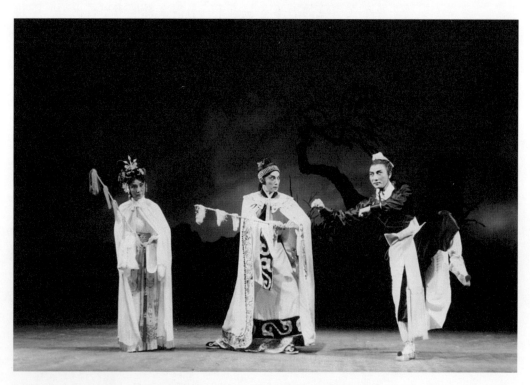

林小群（左）、羅家寶（中）、白超鴻（右）合演《荊軻》的劇照

解放初期，羅家寶回國任「太陽昇劇團」的文武生。一齣《柳毅傳書》，首演就轟動廣州，演出場場爆滿，創下了當時的票房紀錄。此劇成了羅林二伶的代表作，歷演不衰。後來她與呂玉郎長期合作，演出的首本名劇《牡丹亭》、《拜月記》、《玉簪記》都成為經典，是為她藝術巔峰時期。1957 年，《南方日報》主辦了一次全省調查，讓讀者投票選出廣東省內十位最受觀眾歡迎的演員，紅線女、林小群被選為首兩位。

1958 年 11 月，林小群加入廣東粵劇院，專演閨門旦和青衣角色。「文革」前後，多演革命題材的現代戲。1983 年帶領劇團首度到香港新光戲院演出。不少由她主演的粵劇和她唱的粵曲有幸被保留下來，成為後學學習的模範。

白超鴻（1925-2022）

原名陳永熙，著名粵劇文武生。16 歲入戲行，拜名伶白駒榮為師。其父為清末民初的著名小生金山和。50 年代先後參加「太陽昇」、「永光明」劇團及廣東粵劇院。代表作有與芳艷芬合演的《文姬歸漢》、與劉美卿合演的《天廟火》，以及與林小群合演的《三闖留香苑》等。1990 年與妻林小群移居美國金山，從事粵藝推動工作，活躍金山舞台三十年，一生奉獻給粵劇。92 歲高齡還能粉墨登場，後回歸中國香山，落葉歸根，享壽 97 歲。

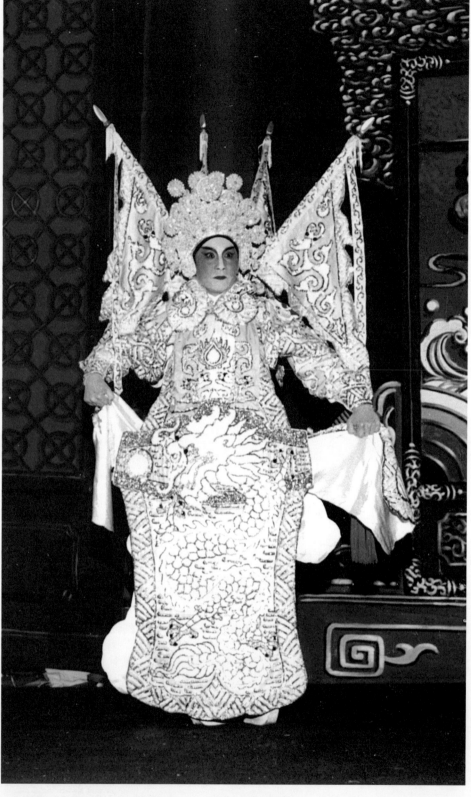

白超鴻在《六國大封相》的元帥打扮（1990 年攝於美國金山）

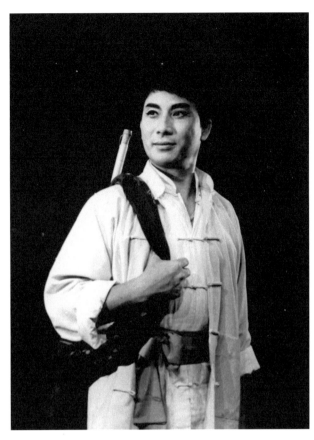

白超鴻演現
代戲的劇照

結語

　　物換星移，三十年前移民來美的兩位粵劇大師，於
2018 年回流重返祖國定居。他們的離去，意味着粵劇
老倌雲集在金山時期的終結。粵劇在金山能否生存下去
呢？時間會給我們答案。不過無論如何，粵劇在金山確
曾有過近百年繁榮興盛的光輝歲月。地震和火災磨不滅
僑胞對粵劇渴念之情，戰爭和政治變動也消解不掉僑胞
對祖國文化之思念。還望中華嶺南的紅豆藝術，在世界
各地有華人聚集的地方，特別在美國金山這個全球最大
的華埠，繼續生存和傳揚下去。

後記

　　1994 年之前，我對粵劇毫無認識。一個偶然機會下，認識了剛移民來美的兩位粵劇大師 —— 白超鴻和林小群。之後跟隨林老師學習唱腔和粵劇表演的基本功，從此與粵劇結下不解之緣。1996 年我加入了美西八和會館。那時這會館有很多著名的退休名伶，每年兩度會慶，我都好興奮可以一睹名伶風彩。那時的名伶有羅劍郎、陳艷儂、秦小梨、張舞柳、周坤玲、林小群、白超鴻、黃金龍、靚少芳、馬超等。整個八和的牆上，都貼上很多以前老倌的相片，儼然一間粵劇歷史博物館。後來與他們混熟後，更從各「叔父」口中，認識到很多粵劇歷史，特別是關於過去在三藩市的粵劇演出情況。馬超是陳艷儂的女婿，那時他是最年青的一位老倌，義務為八和打理會務，凡事親力親為，任勞任怨。有一次他給我看一本八和保存的相簿，內裏貼了很多殘舊、黑白且模糊的伶倌相片。他告訴我這都是二三十年代唐山老倌來美演出留下的照片。前人從報章或場刊上剪下來收藏至今。那時我對粵劇還是一個門外小子，也從來未聽過他們的名字，但看了這批相片，覺得很有意思，知道了原來這麼久遠之前，粵劇在這洋人土地就這麼蓬勃了啊！我問超哥，可否讓我將這些相片影印下來，好待我慢慢欣賞。他說當然可以，還說希望有一天，有心人可以將這些相片整理成書，好待後學可作參考云云。

　　2018 年美西八和會館發生了一次意外水災。因為八和處於一個土庫，有一天樓上的水管爆裂，水向下漏洩了一整天才被察覺，當發現時，水已浸透了八和的牆壁和地下，牆上掛有的文物盡毀。這本相簿亦有很多水漬和損壞。尤幸我之前已將他們翻印，這些寶貴的相片因此能夠完整地保存下來。此次無端的災禍，給人敲響了警鐘，好好的一批文物，隨時隨地就可以被毀壞，這使我興起將它們保育好的意念。

　　這些年來，閱讀到很多有關名伶和粵劇歷史的書籍，對相簿裏面的伶倌有進一步的了解。超哥和華埠名票嬌瑤女女士亦將他們畢生收藏的戲橋全數相贈予我。2020 年宅家抗疫期間，我認真地去研讀手上的資料，意識到這不就是一頁頁活生生的美國華埠粵劇歷史麼？雖說是聚焦於美國華埠，其實也是粵劇歷史在上世紀的一個微型寫照。因人事和戰禍，粵劇歷史已流失了很多很多。眼看這批寶貴的資料，我不想它們埋沒在抽屜裏，不想它們被隱藏在博物館裏，我夢想着如果能把它們公諸於世，讓對粵劇有興趣的人容易欣賞到，讓後學可以找到一些參考資料，也算是對粵劇做了一些工作吧。因此我決定將這批資料結集成書。

　　在此特別鳴謝我兩位良師林小群、白超鴻夫婦對我的支持和鼓勵。鳴謝美西八和會館、馬超先生、嬌瑤女女士捐出的文物資料。鳴謝黃超武媳婦 Maggie Wong 女士、白玉堂先生的兒子畢英強醫生、何應衡鐵打醫師和陸雲飛先生的女兒陸坤玲女士贈我的珍貴相片。特別感謝外子吳少澄醫生對我的無限支持和勉勵。

主要參考資料

Dobie, Charles Caldwell, *San Francisco's Chinatown*, New York: D. Appleton-Century Company, 1936.

Judy Yung and the Chinese Historical Society of America, *Images of America San Francisco's Chinatown*, Carolina: Arcadia Publishing, 2016.

Nancy Yunhwa Rao, *Chinatown Opera Theater in North America (Music in American Life)*, Illinois: University of Illinois Press, 2017.

白駒榮口述，尚德賢整理：〈藝海沉浮〉，中國戲劇家協會廣東分會編：《粵劇藝術大師白駒榮》，廣州：出版社不詳，1990 年。

何建青：《紅船話舊》，澳門：澳門出版社，1993 年。

岳清：《花月總留痕：香港粵劇回眸（1930s-1970s）》，香港：三聯書局（香港）有限公司，2019 年。

陳非儂口述，余慕雲筆錄：《粵劇六十年》，香港：中文大學出版社，2007 年。

人物索引

責任編輯	張軒誦
書籍設計	a_kun
書籍排版	楊　錄

書　　名	粵劇百年在金山
著　　者	陳小梨
出　　版	三聯書店（香港）有限公司
	香港北角英皇道四九九號北角工業大廈二十樓
香港發行	香港聯合書刊物流有限公司
	香港新界荃灣德士古道二二〇─二四八號十六樓
印　　刷	中華商務彩色印刷有限公司
	香港新界大埔汀麗路三十六號十四字樓
版　　次	二〇二三年三月香港第一版第一次印刷
規　　格	十六開（185 × 260 mm）四〇〇面
國際書號	ISBN 978-962-04-4893-5